TRAITÉ
DE LA
PEINTURE,

Par Mr. RICHARDSON, le Père.

TOME II.

Contenant,

I. Un Essai sur
L'ART DE CRITIQUER,
en fait de Peinture;

Où l'on enseigne la Métode de Bien Juger,

1. De ce qu'il y a de Bon ou de Mauvais dans un Tableau :
2. De quel Auteur est un Tableau :
3. Si un Tableau est Original ou Copie.

II. Un Discours sur la
SIENCE D'UN CONNOISSEUR;
Où l'on prouve,

La Dignité, la Certitude, le Plaisir, & l'Avantage de la Connoissance de l'Art de Peinture.

Traduit de l'Anglois;

Revu & Corrigé par l'Auteur.

—— Je me suis réjouï de ce que vous êtes le premier des *François*, qui avez ouvert les yeux à ceux qui ne voient que par ceux d'autrui, se laissant abuser à une fausse Opinion Commune. Or vous venez d'échaufer & d'amolir une matière rigide & dificile à manier; de sorte que desormais il se poura trouver quelcun, qui, en vous imitant, nous poura donner quelque chose au bénéfice de la Peinture.

Lettre de Mr. Poussin *à Mr.* de Cambray. *Voiez* Felibien, *dans la Vie de Mr.* Poussin.

ESSAI
SUR
L'ART DE CRITIQUER
EN FAIT DE
PEINTURE.

IL est vrai, je l'avoue, que c'est par les Règles & par les Principes d'un Art, qu'on peut juger de la bonté de ses Productions. C'est aussi par cette raison, que la Théorie de la Peinture, que j'ai déja donnée au Public, fournit les moïens de juger de la Bonté d'un Tableau. Mais ces moïens ne sufisent pas, si l'on ignore la manière de s'en servir. C'est ce que j'ai résolu d'expliquer, en premier lieu.

Comme on m'a souvent demandé, de quelle maniere on peut connoître les Mains des diférens Maîtres, & comment il est possible de discerner les Copies d'avec les Originaux ; & comme je suis persuadé, qu'en

Tome II. A *résol-*

résolvant ces questions, je ferai plaisir non seulement aux personnes qui m'en ont prié, mais peut-être aussi à une infinité d'autres ; je me sers de ce moïen pour les satisfaire tous à la fois, d'autant mieux que par cette métode je le pourai faire avec beaucoup plus d'exactitude & de netteté, que je ne l'aurois pu sur le champ, & dans le tems que j'aurois emploïé à leur répondre à chacun en particulier.

J'aurois pu m'en excuser, sur ce que je suis constamment ataché aux Ouvrages de ma Profession ; je croi même, que c'est une excuse que tous ceux de qui j'ai l'honneur d'être connu alégueront en ma faveur. Mais il y a de certaines heures, surtout en Hiver, qui ne sont pas propres pour la Peinture : d'ailleurs, on ne sauroït toujours avoir le pinceau à la main, dans les grands jours de l'Eté. Ces momens bien ménagés font un tems considérable dans le cours de la vie, & sufisent pour expédier plus d'ouvrage, que ne sauroit se l'imaginer un Homme, que son panchant à fuir le travail, ou à remettre au lendemain aura empêché d'en faire l'expérience, ou celui qui perd son tems en des amusemens frivoles ou criminels.

Comme je n'aurois pu de bonne foi aléguer des excuses de cette nature à mes Lecteurs, je ne m'en défendrai pas non plus sur mon peu d'habileté à bien exécuter ce

deſſein. Il ſufit que je les aſſure, que je n'en ſuis que trop convaincu ; mais je ne ſerai pas fâché qu'ils le remarquent peu. Je leur fais part de mes penſées, telles qu'elles ſont, après les avoir digérées le mieux qu'il m'a été poſſible ; & je ſerai ravi d'aprendre que l'on tire quelque avantage de mes études, par raport à cet Art. Je n'ai rien négligé pour y faire des progrès ; car dès mon bas âge je n'ai jamais eu de goût, pour la plupart des choſes qu'on apèle ordinairement Plaiſir, & Divertiſſement ; au contraire, j'ai toujours aimé la retraite & l'ocupation ; ſoit que cela provienne du Tempérament, ou d'une Conſidération religieuſe, philoſophique, ou prudente ; mais, de toutes les ocupations, il n'y en a point qui m'ait plus charmé, que celle de la Peinture. De ſorte qu'avec les Matériaux dont je ſuis ſufiſamment, pour ne pas dire abondamment, pourvu pour mon projet, c'eſt à cet Art uniquement, que depuis quelques années, j'ai emploié la vigueur de mon Corps & la force de mon Eſprit. Plût à Dieu ſeulement que j'euſſe vu l'*Italie!*

Je reconnois bien, qu'après tôut, je me ſuis peut-être trompé quelquefois. Mais que ceux qui croiront, que je l'ai fait quelque part, aient la bonté de bien examiner la choſe, & de conſidérer la Matiere dans toute ſon étendue, comme je l'ai fait, avant que de prononcer d'une manière trop déci-

sive; & qu'ils fassent atention, qu'ils ne sont pas eux-mêmes infaillibles. Les Lecteurs ne sont que trop portés à condamner, au premier coup d'œil, comme une Erreur, ce qu'un Auteur, après une recherche fatigante & ennuïeuse, peut avoir trouvé être la Vérité. Mais, quelque jugement que le monde fasse, qu'il croie que j'ai raison ou tort, je suis assez tranquile là-dessus, parce que je croi avoir pris le bon chemin, pour parvenir à la Verité. Je n'ai rien fait à la volée, ni avec précipitation; je ne me suis reposé sur l'autorité de qui que ce soit; en tout mon dessein je n'ai bâti, que sur ce qui m'a paru fondé sur la Raison; car j'ai donné une pleine liberté à mes pensées, dans un cas comme celui-ci, où il n'y a rien qui intéresse la Conscience.

Le Lecteur aura la bonté de m'excuser, si je l'ai trop long-tems entretenu sur ce qui me regarde en particulier. Je ne puis cependant, m'empêcher de parler ici d'un mérite que je prétens me faire auprès du Public, en ce que j'ai fait une nouvelle aquisition, en faveur de la République des Lettres; puis-que ce Livre est l'unique, à ce que je croi, qu'il y ait à present, sur ce sujet.

DE LA BONTÉ D'UN TABLEAU.

*P*Ourquoi m'apèles-tu bon? Il n'y a nul qui soit bon qu'un seul, savoir Dieu, dit le
Fils

Fils de Dieu à un jeune-homme, qui lui donnoit ce titre, en lui faisant une question importante. C'est-là cette Bonté qui est parfaite, simple, & qu'on peut apeler proprement Bonté: c'est celle qui se trouve dans la Divinité, & qu'on ne rencontre point ailleurs. Mais il y en a une autre, qui ne l'est que d'une manière impropre, imparfaite, & *comparative*. Ce n'est que cette dernière sorte de Bonté qu'on trouve dans les Ouvrages des Hommes; & elle diffère, par raport à ses degrés. C'est à cet égard, qu'un Tableau, un Dessein, ou une Estampe, peuvent être de bons Morceaux, quoiqu'on y remarque plusieurs défauts.

Il y a, dans un des Discours du *Babillard*, un beau Raisonnement sur ce sujet: „ Les „ Païens, dit-il, croïoient si peu, qu'on „ dût s'atendre à trouver une véritable „ perfection parmi les Hommes, qu'une „ seule Vertu Héroïque, ou un seul Talent „ au-dessus du commun, dans une personne, „ la faisoit passer parmi eux pour un Dieu. „ HERCULE eut la Force en partage; mais „ on ne lui reprocha jamais, qu'il lui man- „ quoit quelque chose du côté de l'Esprit. „ APOLLON présidoit sur ce qui regarde l'Es- „ prit; mais on ne s'avisa jamais de demander „ s'il avoit la Force. On ne trouve nulle part, „ qu'on reproche à MINERVE, d'être „ moin belle que VENUS, ni à VENUS, „ d'être moins sage que MINERVE. Ces
„ sages

„ sages Païens se plaisoient à immortaliser
„ un seul Talent, une seule Qualité, qui
„ étoit de quelque utilité, & à passer sur
„ tous les défauts de la personne en qui se
„ trouvoit cette belle Qualité.

Il n'y eut jamais dans le Monde, un Tableau sans quelques défauts, & il est très-rare d'en trouver un qui ne peche visiblement, contre quelque Partie de la Peinture. Il faut que le jugement qu'on porte, de sa Bonté, soit proportionné au nombre, & au degré des bonnes Qualités qui s'y rencontrent.

Il y a deux moïens dont on se sert, pour être convaincu de la Bonté d'un Tableau, ou d'un Dessein. Il se peut qu'un Homme qui n'a ni le tems, ni l'inclination de devenir *Connoisseur*, prenne pourtant plaisir à voir de pareils Morceaux, & qu'il souhaite de les avoir. Alors, il faut de nécessité qu'il prenne, pour ainsi dire, son opinion d'emprunt, & qu'il se soumette aveuglément au jugement de quelque autre. Son opinion se détermine, sur ce qu'il croit être persuadé de la bonne foi & de la connoissance de cette autre personne; il se raporte à ce qu'elle en dit, à l'égard de la valeur intrinsèque de la Pièce en question. A bien considérer la chose, il se peut que ce soit-là le meilleur expédient auquel il puisse avoir recours. Cependant il est certain, que celui qui est capable de juger par lui-même,

peut

peut-être mieux perfuadé de la Bonté d'un Tableau ou d'un Deſſein ; car un Homme, peut devenir auſſi bon juge qu'un autre, s'il veut y aporter ſon aplication : de ſorte qu'alors il eſt égal à ſon Guide. Il eſt vrai que l'un & l'autre peut ſe tromper ; mais celui qui s'en raporte au jugement d'un autre, court double riſque ; il peut ſe tromper dans l'opinion qu'il a de ſa bonne foi, & il peut le prendre pour plus habile-homme qu'il ne l'eſt éfectivement.

Je ne toucherai point à cette manière de juger ſur l'autorité d'autrui. Mais *la première choſe qu'on doit obſerver, pour devenir ſoi-même bon* Connoiſſeur, *c'eſt d'éviter les Préjugés, & les faux Raiſonnemens.*

Qu'un tel Tableau, ou un tel Deſſein ait été, ou ſoit fort eſtimé de ceux qu'on croit s'y entendre : qu'il faſſe, ou qu'il ait fait partie d'une fameuſe Collection ; qu'il coute tant : que le quadre en ſoit riche : ce ſont-là des Raiſonnemens extrèmement trompeurs, & qui ne ſont d'aucun poids, pour tout bon *Connoiſſeur*. Qu'une telle Pièce ſoit ancienne, qu'elle ſoit *Italienne*, qu'elle ſoit raboteuſe, qu'elle ſoit liſſée, &c ; ce ſont des circonſtances qui ne méritent pas qu'on en parle, puis-qu'elle peuvent autant s'apliquer à un mauvais Morceau, qu'à un bon. Un Tableau ou un Deſſein pouroit être trop vieux pour être bon : & dans l'Age d'or de la Peinture, qui étoit du tems de

Raphael, il y a environ deux-cens ans, il se trouvoit de mauvais Peintres, comme on en a vu avant & après ce tems-là, en *Italie* aussi-bien qu'ailleurs : & un Tableau n'en est pas meilleur ni plus mauvais, à le considérer uniquement par raport à sa rudesse ou à sa lissure.

Un des Raisonnemens les plus ordinaires & en même tems un des plus grands abus, dont on se prévient dans ces sortes de rencontres, c'est de dire, qu'une telle Pièce est de la main d'un tel. C'est un Argument qui ne prouve rien, suposé même que l'on convînt, qu'un tel Morceau fût de la main du Maître en question, qui souvent n'en est pas. Les Maîtres les plus habiles ont eu leurs Commencemens, & leurs Déclins; & ils ont fait paroître beaucoup d'inégalité, pendant le cours entier de leur vie, comme nous le remarquerons plus amplement dans la suite.

Suposer qu'un Ouvrage est bon, parce qu'il a été fait par un Maître, qui a eu beaucoup de secours & de belles ocasions de se perfectionner ; ou qu'il a été fait par un Homme qui se donne pour un grand Maître, c'est ce qui est capable de tromper bien des gens, quoiqu'ils en aient éprouvé l'abus plusieurs fois. De conclure, qu'une chose est bonne, parce qu'elle devoit l'être, c'est raisonner mal, puis que l'expérience nous doit aprendre le contraire.

Mais

Mais auffi, nous croïons fouvent trouver des ocafions & des avantages, où il n'y en a point; ou du moins, ils ne font pas ce que nous nous les imaginons: & il feroit ridicule de nous repofer fur la parole d'un Homme, dont les vues d'intérêt ou de vanité nous le doivent rendre fufpect. Quiconque bâtit fur la fupofition qu'il fait du jugement & de l'intégrité des Hommes, bâtit fur un fondement peu ferme. C'eft pourtant fur ce Principe que font fondés bien des Raifonnemens populaires, dans d'autres ocafions, auffi-bien que dans celle-ci. Mais, comme je l'ai déja dit, foit que ces fortes d'Argumens prouvent quelque chofe, ou non, un *Connoiffeur* n'a garde de s'en fervir; au-contraire, fon unique but eft de juger par les qualités intrinfèques de la chofe même, comme le feroit un Homme, par exemple, qui recevroit une Propofition en matière de Théologie, non pas, parce qu'elle a été adoptée par fes Ancêtres, parce qu'il y a un grand nombre d'années qu'elle eft établie, ou par quelque autre raifon de cette nature; mais, parce qu'il a lui-même examiné la chofe, comme fi elle venoit de naître, & qu'il l'a confidérée, comme dépouillée entièrement de tous ces avantages accidentels.

En faifant nos remarques fur un Tableau, ou fur un Deffein, nous devons examiner uniquement ce que nous y trouvons, fans a-

voir égard à l'intention que le Maître pouvoit avoir. On dit ordinairement, que les Commentateurs d'un Ouvrage y découvrent bien des Beautés auxquelles l'Auteur ne penſoit pas. Peut-être cela eſt-il vrai, mais qu'importe? En ſont-elles moins des Beautés? En méritent-elles moins notre atention? Ne s'y rencontre-t-il pas auſſi des Défauts, qu'on n'avoit pas deſſein d'y laiſſer? S'il n'eſt pas, permis d'en remarquer les Beautés, il faut auſſi paſſer ſur les Défauts qui s'y trouvent. C'eſt une juſtice qu'on doit rendre à un Ecrivain, à un Peintre, ou à tout autre Artiſte, & les heureuſes inadvertences qui s'y trouvent doivent contrebalancer ce qu'il peut y avoir de défectueux, en ce qui n'eſt tel que par accident,

Mais, après tout, peut-être que le Maître ou l'Auteur, non-ſeulement a penſé à ces Beautés, mais qu'il en a eu en vue beaucoup plus que le Commentateur ne ſe l'imagine: peut-être même, que ce qu'il remarque comme défaut, ne l'eſt pas en éfet. Il arrive ſouvent, qu'un Auteur ou un Artiſte, en quelque genre que ce ſoit, ſur-tout s'il eſt excellent, perde plus par l'inadvertence, par les bévues, par l'ignorance, par la malice, ou par quelque autre mauvaiſe qualité de ſes Commentateurs, qu'il ne gagne par leur pénétration, par leur indulgence, par leur bon naturel, & par leurs autres bonnes qualités. Les Commentateurs ſont dans

dans une belle situation. Nous autres Peintres, ou Auteurs, nous ressemblons à ces pauvres Mariniers qui, avec beaucoup de peines & de dangers, vont chercher dans toutes les Parties du Monde, les choses qui sont utiles à la vie, ou qui servent aux plaisirs ; & les Commentateurs sont comme les Marchands, qui reçoivent tout de leurs mains : ils disent, à leur aise, voilà qui est bien, voilà qui est mal, suivant leur caprice. Mais, si l'on ne veut point avoir d'indulgence pour nous, du moins qu'on nous rende justice : qu'on ne passe pas légèrement sur ce qui est bien fait, pour examiner à la rigueur ce qu'on trouve de défectueux : qu'on admette également de part & d'autre les supositions & les conjectures ; ou plutôt, qu'on les retranche entièrement.

Pour juger de la Bonté d'un Tableau, d'un Dessein, ou d'une Estampe, il faut se faire un Sistême de Règles, qui puissent s'apliquer à la chose sur laquelle on veut porter son jugement. Que ces Règles soient les mêmes que celles qu'un tel juge auroit suivies, s'il avoit eu à faire lui-même la Pièce dont il va juger.

Il faut que ces mêmes Règles nous apartiennent en propre, soit comme l'éfet de notre étude, & de notre observation ; ou qu'étant les productions de quelque autre, nous les aprouvions, après les avoir bien examinées.

Pour

Pour rendre ce Discours aussi parfait que j'aurois pu le faire, j'aurois dû raporter ici un tel Sistême ; mais, comme je l'ai déja donné fort amplement, dans mon premier Essai, j'y renvoie le Lecteur, qui poura se servir de celui-là, tel qu'il est, ou d'un autre, où bien d'un autre encore qui sera composé de celui-ci avec des additions & des embellissemens, propres à le rendre tel qu'il croit qu'il devroit être. Voici cependant, un Extrait des Règles qu'un Peintre ou un *Connoisseur* peut suivre en toute sureté, & dont il trouvera un plus ample détail dans le premier Volume.

I. Il faut que le Sujet, soit Histoire, Portrait, ou Paysage &c, soit bien imaginé, & que le Peintre, en relève la Beauté, s'il est possible. Il faut qu'il pense, non-seulement comme Historien, comme Poëte, comme Philosophe, ou comme Théologien, mais aussi que, comme Peintre, il se serve avec prudence de tous les Avantages de son Art, & qu'il trouve des Expédiens pour supléer à ses Défauts.

II. Il faut que l'Expression convienne au Sujet, & aux Caractères des personnes. Elle doit avoir assez de force & de netteté, pour faire apercevoir le but de l'Auteur, au premier coup d'œil. C'est à quoi chaque partie du Tableau doit contribuer, comme font les Couleurs, les Animaux, les Draperies, & particulierement les Actions des Figu-

Figures, mais fur-tout les Airs de Têtes.

III. Il faut qu'il y ait un Jour principal, qui avec les Jours fubordonnés, les Ombres & les Repos, doit faire une feule Maffe d'une parfaite Harmonie. Il faut que les diférentes parties foient bien unies & bien contraftées, afin que le *Tout-enfemble* faffe à l'œil l'éfet agreable, qu'une bonne Pièce de Mufique fait à l'oreille. Par ce moïen, non-feulement le Tableau plaît davantage, mais on le voit mieux, & l'on en comprend plus parfaitement la penfée.

IV. Il faut que le Deffein foit jufte: rien n'y doit être plat, éftropié, ou mal-proportionné: & les proportions doivent varier, felon les diférens Caractères des Perfonnages.

V. Il faut que le Coloris, gai ou trifte, foit naturel, beau, tranfparent & difpofé de telle maniere qu'il plaife à la vue, tant par raport aux Ombres, que par raport aux Jours & aux Demi-Teintes.

VI. Soit que les couleurs foient couchées d'une manière épaiffe, ou qu'elles foient mifes délicatement, il faut qu'on y remarque une main légere & affurée.

Enfin, il faut que la Nature en foit la Bafe & le Fondement; il faut qu'elle paroiffe par-tout, mais il faut en même tems la relever & la perfectionner, non-feulement de ce qui eft ordinaire à ce qui ne fe voit que rarement, mais il faut que le Peintre enchériffe encore là-deffus, par une Idée

ju-

judicieuse & pleine de beauté; en sorte que la Grace & la Grandeur se fassent remarquer par-tout, plus ou moins, à proportion que le Sujet le requiert: & c'est en quoi consiste l'Excellence principale d'un Tableau ou d'un Dessein.

Ce peu de Règles, toutes simples qu'elles soient, si on les comprend bien, & qu'on se les imprime dans la mémoire, ce qui peut se faire facilement, pour peu qu'on ait de bon sens, & qu'on se donne la peine de lire, & de faire des observations sur la Nature, sur les Tableaux & sur les Desseins des bons Maîtres; j'ose, dis-je, assurer, que ces Règles, peuvent rendre un Homme capable de bien juger de ces sortes d'Ouvrages, entant qu'elles sont fondées sur la Raison, & que, quoiqu'elles ne manquent pas d'autorités, elles n'en sont pas empruntées, ou ce n'est pas sur elles seules qu'elles sont établies. Qu'il me soit permis dire, sans vanité, que je n'avance rien, sur l'autorité seule, car toutes les autorités, qu'on peut produire, pour apuïer une Proposition, ne sauroient être d'aucune valeur, qu'entant qu'elles sont fondées sur la Raison, & elles ne valent chez moi qu'autant que je voi qu'elles y sont conformes. Comme en ce cas-là elles sont à moi, je n'ai pas besoin d'aléguer d'autre Auteur que la Raison; & même, lorsqu'elle est claire, je la laisse remarquer au Lecteur.

La chose en reviendroit toujours-là, quand même il y auroit un Livre des Règles de la Peinture, écrit par APELLE lui-même; & que l'on crût, comme une vérité infaillible ce qu'APELLE auroit dit. Car alors, au-lieu de dire, ces Règles sont-elles bonnes, sont-elles fondées sur la Raison ? On diroit, sont-elles éfectivement de lui ? Leur autorité seroit donc fondée, non pas sur le Crédit d'APELLE, mais sur le témoignage de ceux qui assureroient qu'elles sont de lui. L'autorité ne me manquera pas, si je trouve que les Règles sont bonnes, si-non, cela ne me sufira pas ; & loin que ce Raisonnement diminue en rien la parfaite vénération que j'ai pour APELLE, au contraire, il en est, une conséquence nécessaire.

Pour juger des degrés de Bonté d'un Tableau ou d'un Dessein, il faut avoir une parfaite connoissance des meilleurs Morceaux : & un Connoisseur *en doit faire son ocupation continuelle.* Car, quelque familières que lui soient les Règles de l'Art, il remarquera, qu'elles sont semblables à celles que les Théologiens apèlent, *Préceptes de Perfection :* c'est-à-dire, que nous devons tâcher de les remplir, autant qu'il nous est possible. Ce que nous connoissons de meilleur sera le Patron, suivant lequel nous jugerons d'un Tableau ou d'un Dessein, de même que de tout le reste. CHARLES MARATTI, &

Jo-

Joseph Chiari passeront, dans l'esprit de celui qui n'a jamais rien vu de meilleur, pour un Raphael & un Jule Romain ; & un Maître d'un plus bas étage lui paroîtra un excellent Maratti. C'est avec beaucoup d'étonnement, que j'ai remarqué le plaisir que certains *Connoisseurs* prenoient à considérer ce que d'autres ne regardoient que fort indiféremment, pour ne pas dire avec mépris ; jusqu'à ce que j'ai su, que les uns ne connoissoient pas si bien que les autres, les Ouvrages des plus excellens Maîtres : ce qui en est une raison sufisante.

On peut raporter tous les degrés de Bonté, en fait de Peinture, à ces trois Classes générales ; qui sont, *le Médiocre*, *l'Excellent*, & *le Sublime*. Le premier est d'une grande étendue : le second est plus borné : & le troisième est renfermé dans des limites encore plus étroites Je croi, que la plupart des gens ont une Idée assez claire & assez juste des deux premiers ; mais, comme on n'entend pas si bien le Sublime, j'en donnerai une définition, suivant l'Idée que j'en ai. Je comprens donc, qu'il consiste à avoir quelques-uns des plus hauts degrés d'Excellence, qui se trouvent dans ces Espèces & dans les Parties de la Peinture, qui sont déja excellentes en elles-mêmes. De sorte qu'il faut que le *Sublime* soit *merveilleux & surprenant* ; qu'il frape fortement l'ima-

l'Imagination, qu'il la remplisse & qu'il la captive, d'une manière à ne pouvoir y résister.

Comme, en Automne, on voit les rapides torrens,
Ou les Neiges d'Hiver s'écouler au Printems,
Et laisser le sommet des superbes Montagnes,
Pour chercher du repos dans les rases Campagnes :
Ou d'un paisible Fleuve aler grossir le cours,
Pour lui faire quiter son lit & ses détours ;
Et lui communiquant leur fureur & leur rage,
En passant l'obliger à faire du ravage,
A gagner du terrein, à vaincre, à surmonter
Ce qu'il trouve en chemin, qui veut lui résister.

Il ne sera pas hors de propos d'examiner ici en passant, s'il nous est avantageux d'avoir en général un goût si rafiné, que nous ne prenions plaisir qu'à très-peu de choses, & seulement à celles qui ne se rencontrent que très-rarement ; ce qui fait aussi, que nos plaisirs sont plus rares, au-lieu que nous devrions tâcher de les multiplier. On répond à cela, que, si l'on perd sur le nombre des plaisirs, on en est dédommagé par leur qualité. Alors la question sera, si les plaisirs que le Commun prend dans les bruits & dans les tumultes, ne sont pas équivalens à ceux que goûtent les Esprits les plus rafinés ; c'est-à-dire, si un Homme n'est pas aussi heureux, ou ne peut avoir autant de plaisir, (ce qui est la même chose)

en voïant un accident extraordinaire & divertiſſant, dans le *Jardin des Ours* (*), ou en regardant un mauvais Tableau, qu'un autre en a en conſidérant quelques-uns des plus nobles Exemples du Sublime de Raphael ou d'Homere ? Je répons tout court à cela, que non; & j'en donne pour raiſon, qu'une Huitre n'eſt pas capable du même degré de plaiſir, que l'eſt un Homme. Mais il ne s'enſuit pas, de-là, que l'un ſoit plus heureux que l'autre, parce que cette délicateſſe & cette pénétration d'eſprit, qui eſt ſuſceptible du plus grand plaiſir, l'eſt auſſi de ſon contraire. Mais il ne s'agit pas ici de faire le parallèle de la joie & de la miſère, mais ſeulement de comparer plaiſir à plaiſir. De ſorte que, dans ce cas, un Homme n'a rien à craindre de ſon goût rafiné, par raport à ſon bonheur.

J'ai examiné juſqu'ici la Bonté d'un Tableau, par raport aux Règles de l'Art. Il y en a auſſi une autre ſorte, qui ſe trouve dans un Tableau ou dans un Deſſein, à proportion qu'ils répondent à la fin pour laquelle ils ont été faits. Elle conſiſte en pluſieurs parties, mais qui peuvent ſe réduire à ces deux en général, qui ſont *le Plaiſir & l'Utilité*.

Je

(*) C'eſt un lieu où la populace ſe divertit à voir des Ours ſe batre contre des Chiens, où les Gladiateurs s'eſcriment, & où l'on ſe bat à coups de poings &c.

Je suis mortifié, qu'on ait jusqu'à présent fait si peu d'atention à la grande fin & au but principal de l'Art. Je ne parle pas seulement des gens de Qualité & des prétendus Connoisseurs & Charlatans ; mais de ceux-mêmes qui auroient dû porter leurs réflexions plus haut ; & montrer le chemin aux autres. Il ne faut pas s'étonner s'il y a bien des gens, qui étant acoutumés à penser superficiellement, regardent des Tableaux comme ils verroient la tenture d'une riche Tapisserie ; & qu'il y a même des Peintres, qui s'atachent au Pinceau, au Coloris, ou peut-être au Dessein, & à quelques petites parties d'un Tableau, qui ne signifient pas grand' chose, ou même à la juste représentation de la Nature ordinaire; sans pénetrer dans l'Idée du Peintre, ni dans les Beautés de l'Histoire ou de la Fable. Il n'est pas, dis-je, surprenant que cela soit si commun, puis-que rarement les Anciens, de même que les Modernes, qui ont écrit de la Peinture, en ont fait davantage, dans les descriptions qu'ils ont données des Ouvrages, dans les Vies des Peintres, ou dans quelque autre ocasion que ce fût. Pour nous donner une haute Idée de quelques-uns des plus excellens Peintres, ils ne nous en ont raporté que quelques Contes ridicules ; comme celui du Rideau de PARRHASIUS, qui trompa ZEUXIS (*), celui des

(*) PLINE, *Histoire Naturelle*, Liv. XXXV. Chap. 10.

Lignes subtiles les unes sur les autres, dans ce qui arriva entre APELLE & PROTOGENE (*), celui du Cercle de GIOTTO (†), &c. Ce sont des vétilles qui, quelque habile qu'un Homme y fût, ne lui feroient jamais mériter le nom de Peintre, & pouroient encore moins le rendre fameux à la Posterité, s'il ne s'élevoit pas au-dessus, de plusieurs degrés.

Il est vrai, qu'il y a des espèces de Tableaux, comme aussi de certains Ecrits, qui ne sont capables de faire autre chose que divertir ; mais on pourroit aussi bien dire, d'une Bibliotèque, que d'une Collection de Tableaux ou de Desseins, qu'elle ne sert que d'Ornement & d'ostentation : & si c'en est-là l'unique but, je suis assuré, que l'abus ne vient pas d'aucun défaut qui se rencontre dans la nature des choses en elles-mêmes.

Je le répète, pour le mieux faire sentir. La Peinture est une espèce d'Ouvrage admirable ; c'est un bel Ornement, qui, en cette qualité, nous donne du plaisir. Mais, outre cela, nous autres Peintres, nous devons égaler les Ecrivains, en ce qu'étant *Poëtes, Historiens, Philosophes, & Théologiens*, en même tems, nous divertissons & nous instruisons, aussi bien qu'eux. Cela est d'une certitude, à n'en pouvoir douter, quelque opinion qu'on ait eu là-dessus ;

Par

(*) PLINE, *Hist. Nat.* Liv. xxxv. Chap. 10.
(†) *Vite di* VASARI, *Fiorenza* 1568. *Parte*, I. p. 123.

Par des traits adoucis, pouvoir réveiller l'Ame.
Et réchaufer le Cœur d'une nouvelle flame:
Pope.

C'eſt le but de la Peinture, auſſi-bien que de la Tragédie.

Comme il y a pluſieurs ſortes de Tableaux, les uns pour plaire uniquement, les autres pour inſtruire & pour cultiver l'Eſprit, & que ces derniers ont une fin plus noble, que celle des premiers, il faut en faire la diférence, à proportion de leur mérite. Il peut arriver, que deux Tableaux ſoient également bons, par raport aux règles de l'Art, qu'ils ſoient également bien deſſinés, coloriés, &c; mais qu'ils diférent de beaucoup, en même tems, à l'égard du rang qu'ils doivent tenir dans notre eſtime. Un *Payſan* qui ouvre des huitres peut être auſſi bien peint, qu'un S. Jean; mais il n'y a point de doute, que l'un ne ſoit préférable à l'autre.

De même, il ſe peut rencontrer, dans un même Tableau, pluſieurs Parties de la Peinture, qui y ſoient également bien exécutées, ſans que pourtant, elles méritent également notre atention : un Pinceau délicat, par exemple, n'eſt pas à comparer à une belle Invention.

C'eſt par cette raiſon que, *pour juger à quel degré de Bonté eſt un Tableau ou un Deſſein,*

il

il faut premièrement en considerer l'espèce; & après cela, en examiner les diférentes parties. Une Histoire est préférable à un Paysage, à une Pièce de Mer, à des Animaux, à des Fruits, à des Fleurs, à des Sujets inanimés & à des *Bambociades*. La raison de cela est, que ces derniers peuvent plaire, & qu'à proportion de ce qu'ils le font, selon le goût particulier de tout le monde, ils sont estimables; mais ils n'instruisent pas l'Esprit, ils n'excitent point en nous ces Sentimens nobles, du moins au même degré, qu'un Sujet d'Histoire le peut faire. Non-seulement une Peinture d'Histoire nous donne du plaisir, par les beaux objets qu'elle nous presente, & par les Idées, dont elle nous remplit, en quoi elle plaît du moins autant, que les autres, qui ne font que plaire seulement: mais le plaisir que nous en recevons est, en général, & autant que la nature de la chose le peut permettre, plus grand & d'une plus noble espèce; outre cela, elle enrichit & élève l'Esprit en même tems.

Le Portrait est une espèce d'Histoire générale sur la Vie de la Personne qu'elle represente, non-seulement pour celui qui la connoit, mais aussi raport à plusieurs autres, qui en la voïant, s'informent fort souvent, de quelque accident extraordinaire qui lui peut être arrivé, ou du moins de son Caractère en général. La Face & la Fi-

Figure y sont dépeintes, & le Caractère même, autant qu'elles le peuvent representer, & elles le font même souvent, dans un assez haut degré: de sorte qu'alors le Portrait répond à la fin & au but des Tableaux historiques: outre qu'il fait plus de plaisir aux Parens & aux Amis, qu'aucune autre Pièce de Peinture ne pouroit faire.

Il y a même des Têtes simples qui sont historiques, & qu'on peut apliquer à diférentes Histoires. J'en ai plusieurs de cette nature: entr' autres la Tête d'un jeune garçon, faite par le PARMESAN, dont chaque trait marque l'excès d'une joie extraordinaire, sainte & divine; ce qui me fait croire, que c'est un petit Ange, qui se réjouït de la Naissance du Fils de Dieu. J'en ai une autre de LEONARD DE VINCI, d'un jeune-homme tout-à-fait Angélique, sur le Visage duquel, on remarque un Air tel que MILTON le décrit.

Ces Esprits bienheureux ont ce rare avantage,
Que, quoique le chagrin soit peint sur leur visage,
Quoiqu'il témoigne assez leur pitié, leur douleur,
On y peut aisément entrevoir leur bonheur (*).

Je m'imagine, qu'il étoit fait pour être presént à l'Agonie ou au Crucifîment de No-
tre

(*) Paradis perdu, Liv. x. ỳ. 23.

tre Seigneur, ou en le contemplant mort, avec la Bien-heureuse Vierge, qui ressentoit une douleur extrême de la Passion de son Divin Fils. On peut aussi faire la même aplication, des simples Figures, c'est-à-dire, qu'on peut les rendre historiques. Mais les Têtes, qu'on ne sauroit ainsi apliquer à l'Histoire, doivent être mises dans un rang inférieur, à proportion qu'elles tiennent plus ou moins de cette qualité : tout de même que les Portraits inconnus ne sont pas si considérables, que ceux que l'on connoit, quoique, par raport à la Dignité du Sujet, on puisse les mettre dans la première Classe de ceux, qui n'ateignent pas tout-à-fait au but principal de la Peinture, mais qui pourtant, ne laissent pas d'être capables du Sublime, à un certain degré.

Après avoir examiné de quelle espèce est le Tableau ou le Dessein, il faut faire atention aux Parties de la Peinture qui le composent, & voir quelles sont celles où il excelle, & à quel degré.

Comme ces diférentes Parties ne contribuent pas également au but de la Peinture, je croi, que c'est ici l'ordre qu'elles pourroient tenir :

1. *La Grace & la Grandeur,*
2. *L'Invention,*
3. *L'Expression,*
4. *La Composition,*
5. *Le Coloris,*
6. *Le Dessein,*
7. *Le Maniment.*

Le

Le *Maniment* ne peut que plaire seulement: le *Deſſein*, c'eſt-à-dire, la ſimple imitation de la Nature commune (car le Stile grand & élevé du Deſſein ſe raporte à une autre Partie) ne fait que plaire non plus: le *Coloris* plaît davantage: la *Compoſition* plaît pour le moins autant, que le Coloris, & outre cela, elle facilite l'Inſtruction, en rendant plus viſibles les Parties qui y contribuent: l'*Expreſſion* plaît & inſtruit beaucoup: l'*Invention* le fait encore plus; enfin, la *Grace & la Grandeur*, plaiſent & inſtruiſent au ſouverain degré. Elles ne ſont pas particulières à une Hiſtoire, à une Fable, ni à quelque Sujet que ce ſoit; mais, en général, elles relèvent l'Idée de chaque eſpèce, elles donnent une fierté agréable & vertueuſe; elles alument dans les Eſprits nobles une ambition, qui les fait aſpirer à cette Dignité & à cette Excellence, qu'elles leur font remarquer dans la Nature Humaine. Comme les premières Parties dépendent de la Vue, pour la plupart, de même cette dernière ocupe particulièrement l'Eſprit.

En examinant ainſi, quel rang d'eſtime doivent tenir les diférentes Parties de la Peinture; nous pouvons obſerver, en paſſant, quels ſont les degrés de mérite que chaque Maître a en particulier; car il en a plus ou moins, à proportion qu'il a excellé dans les Parties qui ſont les plus conſidérables.

fidérables. C'est ainsi qu'ALBERT DURER, quelque correct qu'ait été son Dessein, ne peut entrer en concurrence avec le CORE-GE, qui n'avoit pas tant d'exactitude dans le Dessein, mais qui avoit une Grace & une Grandeur, que l'autre n'avoit pas.

C'est aussi par cette raison, que les Desseins, en général, sont plus estimables, que que les Peintures, en ce qu'ils renferment les plus excellentes qualités, dans un plus haut degré, qu'elles ne se rencontrent ordinairement dans les Peintures, & qu'ils possèdent les qualités inférieures, excepté seulement le Coloris, dans un degré égal. On remarque, dans les Desseins, une Grace, une Délicatesse, & un Esprit, qui s'affoiblissent extrèmement, lorsque le Maître y veut ajouter les Couleurs; soit parce qu'elles sont alors des espèces de Copies de ces premières pensées, ou parce que la nature de la chose ne le permet pas autrement.

Il y a encore d'autres observations à faire, à l'égard des Tableaux, des Desseins, & particulierement des Estampes; mais, comme elles n'ont aucun raport à leur Bonté, entant qu'Ouvrages de l'Art, & qu'elles ne regardent uniquement que la valeur, entre Vendeur & Acheteur, comme par exemple, de savoir, si ces Morceaux sont bien conditionnés, s'ils sont rares, & d'autres circonstances de cette nature,

ture, ces choses peuvent avoir leur mérite, en certaines rencontres; cependant, comme elles ne sont point du sujet de ce Discours, il sufit de les avoir nommées.

C'est pourquoi, *quelque chose que nous considérions, nous devons le faire distinctement; nous ne devons pas nous contenter de voir en général, qu'elle est belle, ou qu'elle est défectueuse; mais nous en devons examiner les particularités, pour savoir en quoi consiste sa beauté ou ses défauts.* La plupart des Ecrivains ont été très-superficiels. Ils nous ont bien dit, où l'on pouvoit voir un Tableau d'un tel Maître ; ils nous en ont décrit le Sujet ; ils y ont ajouté les Epithètes de Divin, de Surprenant, qu'une Figure paroissoit être vivante, &c, & cela, sans faire la moindre distinction des Ouvrages de diférens Caractères ; ils font servir ces Déscriptions générales à toutes sortes de Sujets ; de manière que ces Auteurs ne nous en peuvent donner aucune Idée, qui soit nette & claire: & je ne doute pas, que plusieurs de ceux qui considèrent des Tableaux, ou des Desseins, ne se brouillent par ces sortes d'Idées imparfaites, confuses, & mal digerées. *Si nous ressentons quelque plaisir, ou quelque dégoût ; si notre Esprit trouve quelque chose d'instructif, ou de choquant, nous devons en rechercher la cause ; nous devons examiner, en quelle Partie de la Peinture, & à quel degré le Maître a bien*

ou

ou mal réuſſi : ou ſi cela vient de la nature du Sujet, plutôt que de la manière dont il a été traité. Ce ſont de ſemblables réflexions qui contribueront à nous donner des Idées claires & diſtinctes de l'Ouvrage, & du Maître : Idées, qu'un bon *Connoiſſeur* devroit toujours ſe former, avant que de décider ſur un Ouvrage.

Enfin, pour y bien réuſſir, *il faut, qu'il obſerve une métode & un ordre, dans ſa manière de penſer*, ſans mêler ni confondre des Obſervations de diférentes eſpèces ; il faut qu'il monte par degrés d'une choſe à une autre ; & qu'il expédie la première, avant que de s'embaraſſer d'une ſeconde.

Je ne veux gêner perſonne ; mais il me ſemble, que la Métode ſuivante ſeroit la plus naturelle, la plus convenable, & la plus propre.

Avant que de s'aprocher d'un Tableau qu'on veut examiner, il faudroit le regarder premièrement à une certaine diſtance éloignée, d'où l'on puiſſe ſeulement à-peu-près reconnoître quel en eſt le Sujet, & conſidérer, dans cette ſituation, *le Tout-enſemble des Maſſes* ; & remarquer de quelle eſpèce eſt celle que compoſe le Tout. Il ne ſera pas mal d'examiner auſſi à la même diſtance, *le Coloris en général* ; s'il eſt récréatif & agréable, ou s'il fait de la peine à la Vue. Il faut enſuite voir de plus près *la Compoſition*, & en examiner les Contraſ-tes,

tés, avec les autres particularités, qui y ont du raport, & ainfi finir fes obfervations fur ce Chapitre. On peut après cela en faire de même, à l'égard du *Coloris*, du *Maniment*, & du *Deffein*. Après avoir dépêché ces Parties, l'Efprit fe trouve plus dégagé, & c'eft alors qu'il faut confidérer atentivement l'*Invention*, & voir enfuite, avec quelle juftefle l'*Expreffion* y eft marquée. Enfin, il faut obferver *la Grace & la Grandeur* qui règne fur le Tout, & examiner comment elles conviennent à chaque Caractère.

Monfieur DE PILES a imaginé une Balance des Peintres, par laquelle, dans un clin d'œil, il donne une Idée de leurs Mérites. J'en ai déja parlé fur la fin de mon premier Volume (*). Cette invention poura être d'une grande utilité, aux Amateurs de l'Art & aux Connoiffeurs, dans l'afaire dont il s'agit.

Je m'en tiendrai au nombre 18, pour marquer le plus haut degré d'Excellence; celui-là & le nombre précedent fignifieront le *Sublime*, dans les Parties de la Peinture qui en font fufceptibles. Les nombres 16, 15, 14, 13. en feront connoître l'Excellence, dans ces quatre degrés. Les nombres depuis 12. jufqu'à 5. inclufivement, marqueront le *Médiocre*. Et quoique les mauvais Tableaux ne méritent pas notre atention,

(*) Page. 216.

tion, il peut arriver que les bons soient défectueux en certaines circonstances ; c'est pourquoi je réserve les quatre autres nombres, pour marquer cette défectuosité. Ce n'est pas que la sphère des Défauts ne soit d'une plus grande étendue, que celle de l'Excellence : mais, comme il est très-rare que les bons Maîtres, qui seuls peuvent entrer en ligne de compte, déclinent de plusieurs degrés, vers le Mauvais ; lors-que cela arrive, on n'a qu'à le marquer par un de ces chifres.

Voici comment on peut se servir de cette *Balance*. On prendra des tablettes, dont chaque feuillet soit préparé, de la manière que que nous l'allons voir ; & lors-qu'en considérant un Tableau, on doit faire l'estimation de chaque partie, on mettra sous chaque colonne un ou plusieurs nombres, selon que l'on jugera à propos ; je dis plusieurs, s'il se trouve que les parties du Tableau diférent de beaucoup, quoique sous la même Section, ou bien lors-qu'on doit examiner la Pièce à deux égards.

Je vai donner un Exemple de ce que j'ai proposé ; dont le Sujet sera un Portrait que j'ai de VAN DYCK. C'est un Portrait jusqu'aux genoux d'une Comtesse Douairière d'EXETER, à ce que je voi, par l'Estampe, qui en a été faite par FAITHORN : mais c'est aussi-là à peu-près, tout ce que l'Estampe peut nous aprendre de l'Original,

nal, outre l'Attitude & la Dispofition générale.

L'Habit est d'un Velours noir, qui ressemble à une grosse tache, parce que les Jours n'en sont pas assez bien ménagés, pour l'unir aux autres parties du Tableau. La Face, & le Linge du Cou, les deux Mains avec d'amples Manchettes aux poignets, forment trois taches de Jour à-peu-près égales, & cela dans un Triangle presque équilateral, dont la base est parallèle à celle du Tableau; cela fait que la Composition en est défectueuse, & cela vient sur-tout, de ce que le noir manque de Jours. Mais la Tête, & presque le Tout jusqu'à la ceinture, avec le Rideau qui se trouve derrière, forme une Harmonie admirable; la Chaise sert aussi de milieu entre la Figure & le fond; la vue se perd insensiblement par en bas, dans cette Draperie noire & morte. Le Cou est couvert d'un Linge, & sur la Poitrine, la Gorgerette fait en haut une ligne droite, qui auroit fait un mauvais éfet, si elle n'avoit été artistement brisée par un Ruban étroit, fait en nœud, qui s'élève au-dessus de la ligne, d'une forme assez bien contrastée. Ce nœud sert à tenir un Brillant sur sa Poitrine, & contribue également à l'Harmonie de cette partie du Tableau; & les Gands blancs, que la Dame tient de la main gauche, relèvent la Composition, en ce qu'ils varient cette tache claire,

claire, de celle que font le Linge & l'autre Main.

Le *Tout-ensemble* du Coloris est extrèmement beau: il est grave, & en même tems, mûr, moëleux, net & naturel. La Carnation, sur-tout celle du Visage est parfaitement belle. Cette Carnation, l'Habit noir, le Linge, la Chaise couverte de velours cramoisi, & le Rideau de drap d'or, à fleurs entremêlées d'un peu de rouge, font un éfet merveilleux, & feroient une Pièce achevée, s'il y avoit une *demi-teinte* parmi le noir.

Le Visage & les Mains font un modèle de Pinceau, en fait de Peinture-en-Portrait. Cet Ouvrage n'est pas dans la première Manière *Flamande* & peinée de VAN DYCK, ni dans sa dernière negligée & foible. Les Couleurs y sont bien couchées, il les a touchées de son meilleur Stile : c'est-à-dire, du meilleur qui fut jamais, en fait de Portrait. Le Rideau ne leur cède en rien à cet égard, quoique le Maniment en soit diférent, comme il le doit être aussi : le Pinceau s'y fait plus remarquer, que sur la Carnation. Les Cheveux, le Voile, la Chaise, & généralement tout y est parfaitement bien manié, excepté la Robe noire.

Le Visage est parfaitement bien dessiné : les traits en sont clairs & bien prononcés, de sorte qu'on peut voir, que le Maître avoit la Conception forte, & les Idées distinctes

tinctes, lors-qu'il l'a fait ; il voïoit en quoi les lignes, qui formoient ces traits, diféroient de toutes les autres. On n'y remarque rien de l'Antique, ni rien qui aproche du Goût de RAPHAEL, en fait de Deſſein: ce n'eſt que la Nature bien entendue, bien choiſie, & bien ménagée. Les Jours & les Ombres y ſont bien placés & bien formés; & les deux côtés du Viſage ſe répondent parfaitement bien l'un à l'autre. Le Brillant qui eſt ſur la Poitrine eſt fort bien diſpoſé, il atire l'Oeil ſur la ligne qui ſe trouve au milieu, & il donne un grand relief à cette partie du Corps. La Ceinture fait auſſi un bon éfet; car, comme elle eſt marquée par des coups de pinceau aſſez forts, elle expoſe d'abord la Taille à la vue. Le Linge, le Bijou, le Rideau de Brocard d'or, le Voile de gaze, ſont tous fort naturels, c'eſt-à-dire, qu'ils ſont parfaitement bien deſſinés, & bien coloriés. Mais le manque des Jours, dans l'Habit noir, dont je me ſuis plaint tant de fois, eſt ce qui fait que la Figure ne paroît pas être ferme ſur ſa Chaiſe; les Cuiſſes & les Genoux s'y perdent. Le Deſſein des Bras & des Mains, ſur-tout de la gauche n'eſt pas auſſi bon qu'on l'auroit pu ſouhaiter, non-ſeulement dans les Contours, mais particulièrement par raport aux Jours & aux Ombres; car cette Main ſur-tout, étant trop claire, ſort de ſa véritable place, & elle paroît plus

proche de l'œil, qu'elle ne devroit l'être. Il y a auſſi quelque choſe à redire à la Perſpective de la Chaiſe & du Rideau, ſavoir dans la *Lineaire* du premier, & dans *l'Aërienne* de l'un & de l'autre.

Après avoir ainſi examiné ces parties, on peut en toute liberté conſidérer l'*Invention*. Il ſemble, que la Penſée de van Dyck ait été de repreſenter cette Dame aſſiſe dans ſa Chambre, recevant une Viſite de condoléance, d'une perſonne d'un Rang inférieur au ſien, à qui elle témoigne beaucoup de bien-veillance, comme nous l'allons voir : je voudrois ſeulement remarquer ici la beauté & la juſteſſe de cette Penſée. C'eſt par raport à cela, que le Tableau n'eſt pas ſimplement une Repreſentation inſipide d'un Viſage & d'un Habillement ; il eſt auſſi le Portrait de l'Eſprit ; car qu'il a-t-il qui convienne mieux à une Veuve, que la Triſteſſe ? Qu'y a t-il qui convienne mieux à une perſonne de qualité, que l'Humilité & la Bien-veillance ? D'ailleurs pour ſupoſer, que c'étoit des gens de ſon Rang, ou d'un Caractère encore plus diſtingué, qu'elle recevoit, il auroit falu que les Ameublemens de la Chambre euſſent été de deuil, & qu'elle eût été gantée ; mais cela n'auroit pas fait un ſi bon éfet, que celui qui naît des Couleurs du Rideau, de la Chaiſe, & du Contraſte, que font les Gands qu'elle tient à la Main.

Ja-

Jamais on ne vit mieux exprimée une Tristesse tranquile & décente, qu'elle l'est sur ce Visage, sour-tout dans les endroits où elle se fait toujours le mieux remarquer; je veux dire, dans les Yeux: le Guide, ni Raphael même, n'auroient pu concevoir cette Passion, avec plus de Délicatesse, & ne l'auroient pu mieux exprimer qu'elle l'est ici. L'Attitude entière de la Figure n'y contribue pas peu. Sa Main droite tombe negligemment de dessus le bras de la Chaise, sur lequel le Poignet se repose légèrement, & l'autre est sur ses Genoux, un peu plus à gauche qu'à droite; & tout cela d'un air si aisé & si négligé, que tout ce que la Composition a de défectueux, par la régularité dont j'ai parlé, est abondamment récompensé par la Sublimité de l'Expression, qui étant d'une plus grande conséquence que l'autre, justifie van Dyck dans cet endroit, & fait voir son grand jugement. Car, quoiqu'il y ait dans cette Partie, comme je l'ai déja remarqué, quelque chose à redire, je ne saurois pourtant m'imaginer de moïens pour éviter ce défaut, sans y en substituer de plus grands; aussi malgré ceux que j'ai pris la liberté de remarquer dans ce Tableau, avec le même desintèressement que j'en ai observé les beautés, c'est-à-dire, sans avoir égard au Nom fameux du Maître, on remarque sur le Tout une *Grace* qui charme, & une *Grandeur*, qui inspire du respect.

On voit d'abord, que c'est une Dame de qualité, & bien née ; son Visage & son Air le témoignent. Son Habillement, ses Ornemens, & la Garniture de la Chambre contribuent à la Grandeur ; le Voile de gaze qui lui tombe sur le Front, & dont le bord couvre un Défaut qu'elle avoit, qui étoit de n'avoir point de sourcils, est un bel artifice pour en augmenter la Grace. Ce n'est pas une Grace & une Grandeur d'Antique, ni dans le Goût de RAPHAEL; mais c'est celle qui convient à une Personne de son âge & de son Caractère ; de sorte qu'elle est meilleure, que si elle avoit paru avec la Grace d'une VENUS, ou d'une HÉLÈNE, ou avec la Majesté d'une MINERVE, ou d'une SÉMIRAMIS.

Il ne nous reste plus qu'à examiner ce Tableau, à l'autre égard. Nous avons vu à quel degré les Règles de la Peinture y ont été observées : examinons à-present combien il répond au but du Plaisir & de l'Utilité.

Cela dépend uniquement de la fantaisie, du jugement & de quelques autres circonstances. Ce sont des considérations purement personelles ; & c'est à chacun en particulier à en juger. C'est pourquoi je ne m'y arrêterai pas long-tems : je retrancherai plusieurs réflexions, sur lesquelles je pourois m'étendre, pour n'en raporter que les principales.

La

La Beauté & l'Harmonie du Coloris me donnent un haut degré de Plaisir; car quelque grave & quelque solide qu'il soit, il a une Beauté qui ne cède point à celle d'une Couleur gaie & éclatante. La *Composition*, autant qu'elle est bonne, réjouït la vue, & quoique la Dame ne soit pas jeune, quoiqu'elle ne soit pas d'une Beauté achevée; la *Grace & la Grandeur*, qu'on y remarque, plaisent extrèmement. En un mot, comme on voit dans tout ce Tableau, des preuves d'une grande adresse de Main, & d'une grande justesse de Pensée, il ne peut manquer de donner du Plaisir à proportion, sur-tout à un aussi grand Amateur, que je le suis, des Ouvrages de cette nature.

Les avantages que je tire de ce Tableau, en qualité de Peintre, sont très-considérables. Jamais il n'y a eu un meilleur Peintre en Portraits, que celui qui l'a fait; & je n'ai jamais vû une meilleure Manière, que celle de ce Maître. Avec cela on y voit un Air si gracieux & si poli, une Tristesse si décente & une Résignation si bien exprimée, qu'il faudroit être tout-à-fait insensible, pour n'en être pas touché. L'Habit de deuil suscite des pensées sérieuses, qui peuvent produire de bons éfets. Mais ce qui me touche le plus, moi qui, Dieu-merci, ai le bonheur d'être marié depuis plusieurs Années, c'est la circonstance du Veuvage: non pas qu'elle me donne du chagrin, en me fai-

sant

sant souvenir qu'il faut, qu'un jour la Mort me sépare de mon Epouse, mais il me fournit matière de me réjouïr, de ce que notre Lien conjugal subsiste encore.

Heureux le saint Etat, dont l'Equité, les Loix,
La Vertu, la Prudence, autorisent le choix!
C'est des Biens de ce Monde une Source admirable:
C'est un Fonds de Douceurs, fertile, intarissable.
Là l'innocent Amour, par ses traits les plus doux,
Fait brûler d'un beau feu le cœur des deux Epoux.
On l'y voit agiter ses Ailes d'écarlate:
Et c'est-là que son regne & son pouvoir éclate.
Loin de se rencontrer dans les Embrassemens
D'une Femme commune à mille & mille Amans,
Des faveurs tour à tour ils entrent en partage;
Aussi partagent-ils les frayeurs & l'outrage.
Le Lien conjugal fait essuïer nos pleurs,
Redoubler nos plaisirs, partager nos douleurs.
Là triomfe l'Amour, là se trouve l'Estime,
Et la douce Union, innocente & sans crime.

Je n'ajouterai plus que ceci, avant que de produire ma Balance: comme ce Tableau est un Portrait, & que le Visage, par conséquent, en est la partie la plus considérable, je lui ai fait une colonne à part, ce qui n'est point nécessaire pour les autres Tableaux.

COM-

COMTESSE DOUAIRIERE
D'EXETER.
DE VAN DYCK.
16. Octobre 1717.

VISAGE.

Composition.	10.	18.
Coloris.	17.	18.
Maniment.	17.	18.
Deſſein.	10.	17.
Invention.	18.	18.
Expreſſion.	18.	18.
Grace & Grandeur.	18.	18.

Avantage.		*Plaiſir.*
18.	*Sublime.*	16.

Ce qui est en blanc est pour le Paysage, pour les Animaux, ou pour quelque autre particularité qui se trouve dans une Histoire, ou dans un Portrait, & qui mérite un Article à part. Ce qui demeure aussi en blanc au bas, est pour un Mémorial de ce qu'on pouroit ajouter, à ce qui est en haut; l'on peut y spécifier où est le Tableau, à qui il apartient, quand on l'a vu, &c.

Je suis sûr, que quiconque se servira d'une métode régulière à considérer un Tableau, ou un Dessein, verra l'avantage qui en reviendra. Outre cela, si l'on marque de cette façon les degrés d'estimation, on trouvera encore mieux son compte: cela donnera une Idée plus claire & plus distincte de la chose; cela exercera davantage le jugement; cela rapèlera ce qu'on aura vu; & en le confrontant avec le Tableau quelques Mois ou quelques Années après, on verra si l'on aura changé de sentiment, & par raport à quoi.

D'ailleurs, lors-qu'on veut entreprendre de faire une Dissertation, sur un Tableau qu'on croit en valoir la peine; en faisant sur le lieu une semblable Balance de mérite, elle servira comme de petites Notes pour soulager la mémoire, lors-qu'on n'aura pas la Pièce devant les yeux. Mais, outre qu'une telle Dissertation exercera noblement l'habileté d'un Homme, en qualité de *Connoisseur*, elle lui servira encore d'un agréable Amusement.

Il ne sera pas nécessaire, dans une Dissertation de cette nature, de s'atacher à l'ordre qui convient le mieux pour examiner un Tableau. On peut commencer par l'*Invention*, si le Sujet est une Histoire, ou par le Visage, si c'est un Portrait, ou par l'endroit qu'on jugera le plus à propos : & après cela, en poura marquer l'avantage & le plaisir qui en peuvent revenir.

Outre ce que j'ai déja dit, je m'imagine qu'on ne sera pas fâché, que je raporte ici un Exemple d'une telle Dissertation ; sur-tout parce qu'il s'agit d'un Tableau considérable & Capital, & où se trouve un Exemple d'*Expression*, qui poura servir de suplément au Chapitre qui en traite, dans ma THÉORIE. Je ne l'ai pas raporté, en composant ce premier Volume, parce que je n'en avois point encore vu de cette nature.

L'Essai que j'ai envie de donner est tiré d'une Lettre, écrite à Monsieur FLINCK de *Rotterdam*, mort depuis ce tems-là, & qui étoit excellent *Connoisseur*, grand Amateur de l'Art, & Possesseur d'une très-belle Collection de Tableaux, de Desseins, & d'Antiques. J'ai eu pour lui, à ces égards & à plusieurs autres, toute l'estime & toute l'amitié, qu'il est possible d'avoir pour une personne, qu'on n'a jamais eu le bonheur de voir, ou avec qui on n'a jamais eu qu'un commerce de Lettres ; quoique mon Fils ait eu l'honneur de le voir, & qu'il en ait reçu des

marques toutes particulières de bien-veillance. La correspondance que j'ai eue avec lui, je l'ai eue en commun avec mon Fils, pour des raisons qui ne sont rien à mon Sujet. Je ne puis cependant, m'empêcher de dire en général, que la Vertu, le Respect, l'Industrie, l'Érudition, le Bon-sens & les autres excellentes Qualités de mon Fils, jointes à son Goût & à son Jugement, par raport à notre Art, qui répondent à tout ce qu'un Père pouroit se promettre de son Fils, demandent avec raison mon Amitié, & outre cela quelque chose de plus qu'une simple Tendresse paternelle. Je le dis, sans le lui communiquer, sachant bien, que sa Modestie s'y oposeroit; mais je croi, que c'est-là le seul exemple, où l'un de nous fasse ce qu'il sait que l'autre n'aprouvera pas.

„ Il y a un de nos Amis (*le Chevalier*
„ Thornhill, *excellent Peintre-en-*
„ *Histoire:*) qui est revenu de *France*, il
„ n'y a pas long-tems: il a acheté plusieurs
„ bons Tableaux, dont quelques-uns sont
„ déja arrivés, & le principal est un Mor-
„ ceau très-Capital : nous vous en ferons
„ la Description, le mieux que nous pou-
„ rons, comme aussi des autres, quand ils
„ seront arrivés, pourvu qu'ils en vaillent
„ la peine, comme nous n'en doutons
„ point.

„ Celui dont je parle est de N. Poussin:
„ il est long de trois piés, trois pouces,
„ haut

„ haut de deux piés, six pouces, & parfai-
„ tement bien conservé. Il étoit à Mon-
„ sieur * * * * * qui fut poursuivi si vi-
„ goureusement, par la Chambre de Justi-
„ ce, qu'on vendit jusqu'à ses Meubles,
„ & entre autres ce Tableau. C'est une
„ Histoire de la *Jérusalem délivrée*, du
„ Tasse, Chant 19. dont voici l'abregé.
„ Tancrède Héros Chretien, & Ar-
„ gante Géant Païen, se retirent dans
„ un lieu écarté sur les Montagnes, pour y
„ faire l'expérience de leur Fortune, dans un
„ Combat singulier : Argante est tué,
„ & Tancrède est si dangereusement
„ blessé, qu'après avoir fait quelques pas,
„ les forces lui manquent, & il tombe en
„ défaillance. Erminie qui l'aimoit, &
„ Vafrino son Ecuïer, le trouvérent
„ dans cet état, par un accident qui seroit
„ trop long à raconter. Mais, après la pre-
„ mière frayeur, lorsqu'elle vit qu'il respi-
„ roit encore, elle pança ses plaies, & com-
„ me son voile ne susisoit pas pour cela,
„ elle coupa ses beaux cheveux, pour y su-
„ pléer ; & l'aïant ainsi tiré d'afaire, elle
„ le ramena sauf à l'Armée.

„ Le Poussin a choisi l'instant qu'elle
„ se coupe les cheveux ; Tancrède est
„ à terre, dans une Attitude gracieuse &
„ bien contrastée, vers le bout du Tableau;
„ ses piés s'étendent jusques vers le
„ milieu, à quelque distance de là. Vaf-
„ rino

„ rino est à sa Tête, qui le soulève con‑
„ tre un petit banc, sur lequel il l'apuie
„ de son genou gauche. Erminie est à
„ ses piés, soutenue de son genou droit.
„ De l'autre côté, à quelque distance d'elle,
„ est Argante, couché roide mort; der‑
„ rière sont les Chevaux d'Erminie &
„ de Vafrino; & vers le bout du Ta‑
„ bleau, qui est à gauche quand on le re‑
„ garde, on voit, au-dessus des Têtes de
„ Tancrede & de Vafrino, deux
„ *Amours* avec leurs torches à la main.
„ Ce sont des Rochers, des troncs d'Ar‑
„ bres, avec de petits Feuillages ou de peti‑
„ tes Branches, & un Ciel sombre, qui,
„ composent l'Ariere-fond du Tableau.
„ Le Goût est un mêlange de la Manière
„ ordinaire du Poussin, & ce qui est
„ très-rare, d'une bonne partie de celle de
„ Jule Romain, sur-tout dans la Tête,
„ dans l'Attitude de la Dame, & dans celle
„ des deux Chevaux. Tancrede est nud
„ de la ceinture en haut, aïant été desha‑
„ billé par Erminie & par son Ecuïer,
„ pour visiter ses plaies. Il a sur le Ventre
„ & sur les Cuisses une Draperie jaune,
„ tirant sur le rouge dans les Demi-teintes
„ & dans les Ombres, avec une assez lon‑
„ gue queue étendue à terre : il y a apa‑
„ rence, qu'elle a été peinte d'après le Na‑
„ turel, puis-qu'elle est d'un goût tout-à‑
„ fait moderne. De peur que rien ne bles‑
„ sât

,, sât la vue, ou qu'il y eût rien de defa-
,, gréable, les plaies ne paroiſſent pas beau-
,, coup ; le Corps ni l'Habit ne ſont point
,, enſanglantés, on ne voit que quelques
,, goûtes de Sang par-ci par-là, juſtement
,, au-deſſous de la Draperie, comme ſortant
,, de quelques plaies qui ſe trouvent deſſous.
,, Il ne paroît pas pâle ; il ſemble revenir à
,, lui ; ſon ſang & ſes eſprits reprennent
,, leur mouvement naturel.

,, Les Habits ne ſont pas ceux du Siècle
,, où la Scène de la Fable eſt expoſée ; car
,, car ils auroient été *Gothiques*, & par con-
,, ſéquent deſagréables, puis-que la choſe
,, eſt ſupoſée être arrivée vers la fin du on-
,, zième Siècle, ou au commencement du
,, douzième. ERMINIE a un Habit bleu,
,, admirablement bien pliſſé, & fait dans
,, un grand Stile, qui reſſemble un peu à
,, celui de JULE ROMAIN, & encore
,, plus à l'Antique, ou à celui de RA-
,, PHAEL. On voit un de ſes piés, qui eſt
,, fort bien fait & artiſtement diſpoſé ; ſa
,, Sandale eſt fort particulière, elle eſt un
,, peu élevée ſous le talon, comme ſont au-
,, jourd'hui les ſouliers des petits enfans.
,, VAFRINO a un Caſque ſur la Tête, avec
,, une plaque d'or, faite en façon de plume.
,, Nous ne pouvons nous rapeler rien de pa-
,, reil dans l'Antique : nous ne trouvons rien
,, de ſemblable dans la Colonne de TRAJAN,
,, ni dans celle d'ANTONIN, comme on
,, l'a-

„ l'apèle ordinairement, quoiqu'on fache à
„ prefent, qu'elle eft de M. Aurèle; ni
„ à ce que je croi, dans les Ouvrages de
„ Raphael, de Jule Romain, ou
„ de Polydore, lors-qu'ils-ont imité
„ les Antiques, quoique les deux premiers
„ fur-tout, fe foient donnés de femblables
„ libertés, & qu'en s'écartant de la Sim-
„ plicité de leurs excellens Maîtres, ils
„ aient quelquefois, dans ces fortes de ren-
„ contres, un peu donné dans le *Gothique*.
„ Il y a toute aparence, que c'eft une In-
„ vention du Poussin; mais qui fait un
„ fi bon éfet, que je ne puis m'imaginer
„ rien de meilleur, dans cette rencontre.
„ Cette Figure eft armée, & au lieu de
„ Cote d'Armes, elle eft couverte d'une
„ Draprerie écarlate, à la Maniere Antique.
„ Les deux *Cupidons* font parfaitement
„ bien difpofés, pour enrichir le Tableau,
„ & pour lui donner de l'éclat; comme le
„ font également le Cafque, l'Ecu, & l'Ar-
„ mure de Tancrede, qui font à fes
„ piés. L'Attitude des Chevaux eft d'une
„ fineffe achevée: l'un tourne la tête en ar-
„ riere, avec beaucoup de vigueur, & la
„ croupe de l'autre eft élevée; ce qui fait
„ un très-bon éfet dans la Pièce, & fait
„ voir en même tems, que l'endroit eft ra-
„ boteux, & peu fréquenté.

„ Quoique le Tasse dife fimplement,
„ qu'Erminie fe coupa les cheveux, le
„ Pous-

„ Poussin a été obligé d'expliquer avec
„ avec quoi elle l'a fait, & il est remarqua-
„ ble, qu'il lui a donné l'Epée de son A-
„ mant pour cela. Nous ne doutons pas,
„ qu'il ne se trouve des gens, qui croiront
„ avoir ici découvert en Poussin une ab-
„ surdité visible, puis-qu'il est impossible
„ de couper des cheveux avec une épée;
„ quoiqu'il en soit, il est certain qu'une
„ paire de ciseaux, qui d'ailleurs seroit plus
„ propre pour ce dessein, auroit fait tort
„ à la Piéce. La Peinture, comme la Poë-
„ sie, ne soufre rien de bas & d'ordinaire.
„ C'est-là une licence à-peu-près de la mê-
„ me nature, que celle de Raphael, dans
„ le Carton de la *Pêche Miraculeuse*, où la
„ Barque est de beaucoup trop petite,
„ pour les personnes qu'elle contient, ou
„ que celle du *Laocoon*, qui est nud, au-
„ lieu qu'on auroit dû suposer ce Prêtre
„ habillé dans sa Fonction sacerdotale. Mais,
„ Monsieur, il n'est pas nécessaire, de vous
„ dire, la raison pourquoi on a ainsi traité
„ ces excellentes Piéces de Peinture & de
„ Sculpture. Cela me fait souvenir de beau
„ Distique de Dryden:

On ne peut s'égarer en suivant la Nature:
Mais ce n'est pas par-là qu'on excelle en
 Peinture.

„ Nous ne savons s'il est nécessaire de
„ remarquer, qu'il y a un des Chevaux qui
„ est

" est ataché à un Arbre. Si l'on supose,
" que ce Cheval soit celui d'Erminie, &
" qu'elle l'ait ataché elle-même, le Peintre
" auroit fait une grande Incongruité ; car,
" comme elle ne descendit, qu'après que
" Vafrino eut reconnu pour Tancre-
" de & pour Argante, ceux qu'ils a-
" voient d'abord pris pour des Etrangers:
" elle avoit alors bien d'autres soins, que de
" penser à son Cheval. Le Tasse décrit
" parfaitement bien son Mouvement, dans
" cet endroit ; elle ne descend pas, elle se
" jette tout d'un coup de la selle en-bas,

Non scese, nò, precipitò di sella.

" Mais il se peut, que ce soit le
" Cheval de Vafrino, ou du moins, que
" si c'est celui d'Erminie, les soins de
" cet Ecuïer étoient partagés entre le Hé-
" ros blessé, & cette Dame, à qui il étoit
" important qu'on assurât son Cheval ; de
" sorte qu'on n'aura pas raison de nous acu-
" ser de partialité ; si nous suposons, qu'un
" aussi grand Maître que le Poussin n'é-
" toit pas capable d'une telle faute, à pren-
" dre la chose dans son plus mauvais sens.
" Ce seroit au-contraire lui faire tort que
" de penser autrement, puisque l'Opinion
" la plus favorable est celle qui est la plus
" vrai-semblable en même tems : de sorte
" qu'en ce cas-là, cette circonstance sera
,, une

,, une Beauté, plutôt qu'une Faute. Elle
,, amplifie & relève le Caractère de Va-
,, frino, mais elle auroit fait du tort à
,, celui d'Erminie. On pourroit argu-
,, menter pour & contre : favoir, s'il est né-
,, cessaire qu'un Peintre entre dans le détail
,, de toutes ces petites particularités; mais
,, c'est une question qui ne fait rien ici.

,, L'*Expression* de ce Tableau est bonne
,, généralement par-tout. L'Air de Va-
,, frino est bien choisi; quoique son Ca-
,, ractère paroisse inférieur, il ne laisse pas
,, d'être brave, plein de soin, de tendresse
,, & d'afection. Argante ressemble à un
,, misérable, qui vient d'expirer dans sa ra-
,, ge & dans son desespoir, sans témoigner
,, la moindre étincelle de Piété. Tancrè-
,, de a l'Air noble, vaillant, aimable, & dé-
,, bonnaire. Le Tasse raporte deux cir-
,, constances, qui relèvent beaucoup ces
,, deux Caractères. Lors que ces Guer-
,, riers se retirérent à l'écart, à la vue des
,, soldats Chretiens, qui à-peine pouvoient
,, retenir leur fureur contre le Païen, Tan-
,, crède l'en défendit ; & en se retirant
,, avec lui, il le couvrit de son Bouclier.
,, Ensuite, lors-que Tancrède l'eut à
,, sa discrètion, après l'avoir vaincu, il vou-
,, lut lui donner la vie ; & pour cet éfet,
,, il s'aprocha de lui, d'une manière amia-
,, ble, mais ce scélerat attenta de le tuer en
,, lâche; ce qui irrita si fort le Héros Chré-
,, tien,

„ tien, que plein de fureur & de mépris
„ pour lui, il l'expédia sur le champ. Le
„ Poussin n'auroit pu insérer ces inci-
„ dens dans le Tableau ; mais on remarque,
„ aux Airs qu'il a donnés à ces deux Per-
„ sonnages, qu'ils étoient capables de tout
„ entreprendre, dans leurs diférens senti-
„ mens. Il faut qu'Erminie fasse voir
„ sur son visage, un mêlange d'Espérance,
„ de Crainte, de Joie & de Tristesse, puis-
„ que c'est le tems où elle trouve que son
„ Amant respire encore, après qu'elle l'a
„ cru mort. Vous savez, Monsieur, à quel
„ point il est dificile de bien exprimer tous
„ ces mouvemens : il est cependant absolu-
„ ment nécessaire de le bien faire ; & il
„ faut même que l'Expression en soit forte
„ & très-visible, afin que les Spectateurs
„ puissent savoir à quel dessein elle se coupe
„ les cheveux, de peur qu'ils ne s'imaginent,
„ que c'est l'éfet d'un transport, & de la
„ douleur extrême qu'elle ressent de la mort
„ de son Amant, qui dans ce tems-là n'a
„ par encore repris ses Esprits ; erreur, qui
„ ôteroit à l'Histoire toute sa beauté. Les
„ deux petits *Amours* ont été parfaitement
„ bien inventés pour cet éfet, aussi-bien
„ que, pour celui dont nous avons déja
„ parlé. Celui qui est le plus éloigné de la
„ vue, marque de la Tristesse & de la
„ Crainte sur son visage, au-lieu qu'on
„ voit manifestement la Joie & l'Espérance,
„ peintes

„ peintes sur le visage de l'autre ; & pour
„ en rendre l'*Expression* encore plus par-
„ faite, comme l'a remarqué le Chevalier
„ THORNHILL, le premier tient deux
„ Flèches à la main, pour signifier ces deux
„ passions, avec toute la douleur qu'on en
„ ressent ; au-lieu que le Carquois de son
„ compagnon est fermé d'une espèce de
„ couvercle par en haut ; outre qu'il a une
„ Couronne de Jasmin sur la Tête.

„ Il n'y a absolument rien à redire à la
„ *Composition* : on y voit une infinité d'exem-
„ ples de Contrastes admirables ; comme
„ sont les diférens Caractères des Person-
„ nes, tous excellens dans leur genre, &
„ dans leurs diférens Habits. TANCREDE
„ est à moitié nud ; ERMINIE se distingue,
„ par son Sexe, de tout le reste ; comme
„ l'Armure & le Casque de VAFRINO
„ font voir, qu'il est d'un rang inférieur à
„ TANCREDE, dont les Armes sont à son
„ côté ; & l'Armure d'ARGANTE est di-
„ férente de l'une & de l'autre. Les difé-
„ rentes situations des membres de toutes
„ les Figures sont aussi très-bien contras-
„ tées, & elles font ensemble un éfet char-
„ mant. Je n'ai jamais vu dans aucun Ta-
„ bleau, de quelque Maître que ce fût, une
„ plus grande Harmonie, ni plus d'Art à
„ la produire, qu'on en trouve dans celui-
„ ci ; soit à l'égard d'une gradation aisée de
„ la partie principale, à celles qui lui sont
„ sub-

„ subordonnées, ou du raport mutuel d'une
„ de ces parties à l'autre, tant par le moïen
„ des degrés des Jours & des Ombres, que
„ par raport aux Teintes des Couleurs.

„ A l'égard du *Coloris*, il y est aussi très-
„ bon : il n'est pas brillant, parce que le Sujet
„ & le tems, qui étoit après le coucher du So-
„ leil, ne le demandent pas. Il ne ressemble
„ point à celui du TITIEN, du COREGE,
„ de RUBENS, & d'autres Coloristes habiles;
„ mais il ne laisse pas d'être mûr, moëleux,
„ agréable, & d'un goût qu'il n'apartient
„ qu'à un grand Homme d'atraper. Sans
„ même envisager la Pièce, comme une
„ Histoire, ou comme l'imitation de quel-
„ que chose qui se trouve dans la Nature,
„ le *Tout-ensemble* des Couleurs est un ob-
„ jet charmant & agréable.

„ Comme vous avez, Monsieur, plusieurs
„ Tableaux admirables de la main du
„ POUSSIN, vous connoissez son *Dessein*.
„ Mais nous ne croïons pas, qu'on puisse
„ rien voir de meilleur de sa façon, que ce
„ Morceau-là : il y a seulement une ou deux
„ inadvertences, dans la Perspective. L'E-
„ pée qu'ERMINIE tient à la main, semble
„ pancher vers la pointe, & s'écarter de la
„ ligne du Pommeau. Pour l'autre, elle ne
„ mérite pas qu'on en parle.

„ Le Tableau est parfaitement bien fini,
„ dans les parties mêmes les moins considé-
„ rables; il n'y a qu'un, ou deux endroits,

„ où

„ où l'on remarque un peu de pesanteur de
„ main. Le Dessein est prononcé d'une
„ manière ferme, quelquefois même, sur-
„ tout les Visages, les Mains, & les Piés,
„ sont touchés plus sensiblement avec la
„ pointe du Pinceau, qu'il ne le faisoit or-
„ dinairement.

„ En un mot, on remarque par-tout,
„ tant de *Grace* & de *Grandeur*, que c'est
„ un des meilleurs Morceaux que nous
„ aïons jamais vus. On ne peut rien desi-
„ rer, ou s'imaginer, qui n'y soit; on ne
„ pouroit y rien ajouter, ni en rien retran-
„ cher, sans en diminuer l'excellence ; à
„ moins que nous ne prenions la liberté
„ d'en excepter les petites particularités,
„ que nous avons remarquées, mais qui ne
„ méritent pas qu'on en parle: encore sou-
„ mettons-nous à de meilleurs jugemens la
„ remarque que nous en avons faite. Mais
„ il y a des Beautés infinies, dont nous n'a-
„ vons point parlé, & plusieurs qui ne peu-
„ vent s'exprimer par les paroles, & qu'il
„ est impossible de sentir, sans voir le Ta-
„ bleau. Peut-être même, qu'il s'y trou-
„ vé encore d'autres Beautés, aussi-bien
„ que des Défauts, qui échapent à la por-
„ tée de notre pénétration.

„ On a de la peine à quiter un Sujet si
„ agréable. Examinons, pour faire honneur
„ au Poussin, & à l'Art en même tems,
„ combien il faut que les Pensées soient

„ no-

„ nobles & étendues, quelle doit être la
„ richeſſe & la force de l'Imagination, quel
„ fond de Sience & de Jugement il faut
„ avoir, combien la main doit être adroite
„ & exacte, pour produire un tel Ouvra-
„ ge! Obſervons, par exemple, comment
„ deux ou trois coups de pinceau, ſur le
„ Viſage d'Argante, peuvent exprimer
„ un Caractère d'Eſprit, par des traits ſi
„ marqués & ſi ſignificatifs!
„ Nous ne remarquerons plus que la di-
„ férence de l'Idée, que nous donnent de
„ cette Pièce le Peintre & le Poëte. Un
„ Homme qui liroit le Tasse, & qui
„ n'auroit pas de ſi heureuſes penſées que
„ le Poussin, ſe formeroit bien un Ta-
„ bleau en Idée; mais il n'aprocheroit pas
„ de celui-ci. Il verroit un Homme d'une
„ phiſionomie moins aimable & moins belle;
„ il s'imagineroit un Homme pâle, percé,
„ & déchiqueté; dont le Corps & les Ha-
„ bits ſeroient tout enſanglantés. Il ver-
„ roit Erminie toute autre que le Pous-
„ sin ne l'a dépeinte; il y a tout à pa-
„ rier, qu'il lui mettroit une paire de Ci-
„ ſeaux à la main, & qu'il ne s'aviſeroit pas
„ de lui donner l'Epée de Tancrede.
„ Jamais il ne lui viendroit dans l'Eſprit
„ de peindre les deux Amours. Il s'imagi-
„ neroit des Chevaux, mais fuſſent-ils les
„ plus beaux qu'il ait vus de ſa vie, ils ne
„ ſeroient jamais à comparer à ceux du
„ Pous-

,, Poussin; & ainsi du reste. Le Peintre
,, a fait une plus belle Histoire que le Poë-
,, te, quand même ses Lecteurs seroient
,, égaux à lui; mais, sans comparaison,
,, beaucoup plus belle encore, qu'elle ne peut
,, paroître à la plupart d'eux. Non-seule-
,, ment il a sû se servir des Avantages que
,, son Art lui fournit, sur celui de son Com-
,, pétiteur, mais aussi il a supléé, avec tant
,, d'adresse, à ce qui manque à la Peinture,
,, lors-qu'on en fait le parallèle avec la Poë-
,, sie, qu'on est même bien-aise de voir, que
,, des Défauts aient donné lieu à de si beaux
,, Expédiens ".

J'avoue, que nous n'avons pas toujours le tems ni l'ocasion d'examiner ainsi à fonds une Pièce de Peinture, quelque excellente qu'elle puisse être. En ce cas-là, *nous ne devons point nous amuser aux Incidens les moins considérables du Tableau; nous devons nous contenter d'en remarquer les Beautés, la Pensée, & l'Expression principale.*

Le Chevalier THORNHILL a fait venir depuis peu de *France* une autre Pièce de Peinture, qui ne mérite pas moins que la première, une Dissertation particulière. C'est un Morceau d'ANNIBAL CARACHE; je ne remarquerai pourtant, qu'en peu de mots, ce qui m'a frapé le plus, dans cet admirable Ouvrage, & dont l'Idée m'est presque toujours presente, depuis la première fois que je l'ai vu.

D 4　　　　　　　　　　La

La Bien-heureuse Vierge, comme Protectrice de *Bologne*, en fait le Sujet, à ce qui paroît, par la perspective de cette Ville au bas du Tableau, au-dessous des Nues où elle est assise, environnée de *Cherubins*, de petits *Anges*, & des autres marques de Gloire, qu'on a coutume de lui donner. Mais, que l'Expression en est sublime! Quelle Dignité & quelle Dévotion ne remarque-t-on pas en la Vierge! Quel regard respectueux, quel amour, quelles délices, & quelle complaisance paroissent en ces Etres Angéliques, par raport à la Mère du Fils de Dieu! L'aspect du CHRIST convient parfaitement au Caractère qu'il y soutient. Il n'est ici que pour faire voir, que c'est la Vierge, comme le Lion est la marque de S. JÉRÔME, & l'Aigle celle de S. JEAN. Il n'y est pas en qualité de la seconde Personne de l'adorable Trinité; la Vierge est la seule Figure principale: il fait comme partie de sa Mere, s'il m'est permis de parler ainsi, dont le Caractère est le seul qu'on doit ici considérer; aussi voit-on, que toutes les circonstances contribuent à le relever, autant qu'il est possible; & cela est admirablement bien exécuté. Mais, comme tous les autres objets, qui se trouvent dans le Tableau, sont tournés du côté où elle est; elle, de la manière la plus humble & la plus dévote lève, les Yeux vers l'Etre suprême & invisible; & par-là

nous

nous aprend à y porter aussi nos pensées, avec les mêmes sentimens d'Humilité, de Piété & de Dévotion. Si elle, à qui les Anges paroissent de beaucoup inférieurs, n'est, en sa presence, qu'une pauvre supliante, quelle Idée relevée cela ne nous doit-il pas donner de la Divinité!

L'Idée, Etre infini, qu'ont les Anges de toi,
Est autant au-dessus de ce que j'en conçoi,
Que l'Aigle par son vol peut surpasser, sans peine,
Les éforts les plus grands de la Nature Humaine.
Puisqu'ils n'ont pas les yeux assez clairs pour te voir,
Puisqu'ils ne te sauroient dignement concevoir,
Il faut être infini, il faut être Toi-même,
Pour comprendre ton Nom, & ton Etre suprême,
Pur, & Saint, tel qu'il est, exemt de changement;
Bon, Tout-parfait, sans fin, & sans commencement.
C'est, donc, à notre Esprit un plaisir inéfable,
Que celui que fournit cette Idée admirable.
L'Objet en est si beau, si grand, si surprenant,
Que Dieu ne peut penser rien de plus éminent.

Mais enfin, sans faire atention à celui qui a fait une Pièce de Peinture, il faut examiner

ner en quoi elle est remarquable ; si elle l'est par raport à l'*Invention*, à l'*Expression*, ou à la *Composition*, &c : il faut voir en quelles qualités elle excelle ; combien il s'y en trouve & en quel degré d'exellence ; & c'est suivant cela, qu'il faut en juger.

DE LA CONNOISSANCE
DES
MAINS.

Dans tous les Ouvrages de l'Art, il en faut considérer la Pensée & le Travail, ou la manière d'exprimer & d'exécuter cette Pensée. Nous ne pouvons rien conjecturer sur les Idées de l'Artiste, que parce que nous en voïons ; de sorte que nous ne saurions savoir de combien l'Exécution est au-dessous de ces Idées, ou peut-être de combien elle les a surpassées, par accident. Mais l'Ouvrage, de même que la partie corporelle & materielle de l'Homme, est visible, & il paroît aux yeux de tout le monde. Tout ce qui se trouve dans l'Art, qui fait le Sujet de mon Discours, est une conséquence & un éfet des Idées que le Maître a, soit qu'il puisse ou qu'il ne puisse pas y ateindre de sa main, pour bien exprimer ce qu'il a conçu : & cela est également vrai, dans toutes les Parties de la Peinture.

Or

Or pour ce qui est de l'*Invention*, de *l'Expression*, de *la Composition*, ou de la *Grace* & de la *Grandeur*, il n'y a personne qui ne remarque, que ce sont elles qui nous conduisent de plain pié à la manière de penser, & à l'Idée que le Peintre avoit. La chose se trouve pareillement véritable dans le *Dessein*, dans le *Coloris* & dans le *Maniment*: on y remarque encore sa manière de penser, sur ces sortes de Sujets; & par-là on peut deviner quelles sont les Idées qu'il a, de ce qui se trouve dans la Nature, ou de ce qu'on y pouroit souhaiter, ou enfin de ce qu'on en pouroit choisir. Cependant, en faisant distinction entre la manière de penser, & la manière de l'Exécution, dans un Tableau ou dans un Dessein, quoi-que l'un & l'autre dépende de l'Idée, cela n'empêche pas, que l'on ne comprenne, sous le premier Terme, ces quatres Parties, l'*Invention* l'*Expression*, la *Composition*, la *Grace*, la *Grandeur*; & sous le second, le *Dessein*, le *Coloris* & le *Maniment*.

Il n'y a jamais deux Hommes, qui pensent & agissent parfaitement de même; cela n'est pas même possible; parce que les Hommes tombent dans une certaine façon de penser & d'agir, par un enchaînement de causes, qui n'est, ni ne peut être le même, à l'égard de diférens Hommes. Cette diférence se fait remarquer de tout le monde, dans les choses qui tombent sous les Sens:

Sens, & elle est aussi claire à notre Raison, que celle que j'ai assignée, en est la véritable cause. Il y en a deux Exemples très-ordinaires, & fort connus; qui sont la Voix, & l'Ecriture. On distingue à la voix, aussi facilement que par aucun autre moïen, des Personnes d'un même âge, d'un même tempérament, & qui sont, autant qu'il le paroît, dans les mêmes circonstances, par raport à plusieurs autres particularités. C'est une chose étonnante, quand on y fait réflexion, qu'entre si peu de circonstances, qui ont du raport au Ton de la Voix, il se trouve une variété infinie, pour produire l'éfet dont je parle. Il en est de meme de l'autre Exemple: s'il y avoit cent jeunes Garçons qui aprissent à écrire dans le même tems, & du même Maître, leurs Mains seroient, malgré cela, si diférentes les unes des autres, qu'on pouroit facilement les distinguer, non-seulement pendant qu'ils sont à l'Ecole, mais encore plus sensiblement dans la suite. Ce seroit la même chose, quand il y en auroit mille & dix mille, qui pussent aprendre à écrire de la même manière. Ils verroient diféremment, ils se formeroient des Idées diférentes, ils ne les retiendroient pas tous de la même manière, & ils auroient une diférente habileté de la Main, pour former ce qu'ils auroient conçu, &c. La même chose arrive dans tous les autres cas, comme dans ceux que je viens de raporter.

C'est

C'est par la même raison, que nous voïons dans les Ouvrages des Peintres une variété, dans un degré proportionné à la qualité de ces mêmes Ouvrages ; c'est-à-dire, qu'elle est plus grande dans les Peintures, que dans les Desseins ; qu'elle est plus considérable dans les Compositions d'une grande étendue, que dans de simples Figures, ou d'autres Sujets, qui ne consistent que dans peu de parties. Si deux Hommes ne peuvent former un A, ou un B, qui se ressemble parfaitement, certainement ils ne s'acorderont pas non plus, dans la manière de dessiner un Doigt de la Main, ou du Pié ; encore moins, pour dessiner une Main entière, ou tout le Pié ; bien moins encore, pour dessiner le Visage, & ainsi du reste.

Si deux diférens Maîtres ne s'acordent jamais, on peut dire aussi, qu'un seul n'est pas toujours d'acord avec lui-même ; & il arrive quelquefois, que ses Manières diférent autant entr'elles, que si elles étoient de tout un autre Homme : mais cela arrive rarement ; car le plus souvent il s'y trouve un certain raport, qui fait reconnoître tous les Ouvrages qui appartiennent à un même Maître, & qui les distingue de ceux de tous les autres ; & si la diférence est réelle, on la poura remarquer, pourvu qu'on examine les choses atentivement, & qu'on en fasse un parallèle exact ; comme l'Expérience le fait voir, par une infinité d'autres

tres exemples que ceux que j'ai raportés.

Il s'enfuit de là, qu'on peut diftinguer les diférentes Manières des Peintres, par raport à leurs Penfées, ou à leur Exécution; pourvu qu'on ait une quantité fufifante de leurs Ouvrages, pour en pouvoir former fon jugement.

Mais, quoiqu'il fe trouve dans les chofes une diférence réelle, elle varie par raport à fes degrés ; & elle eft à proportion plus ou moins aparente. C'eft ainfi, qu'il y a des Manières, parmi les Ouvrages des Peintres, qui font auffi diférentes les unes des autres, qu'Alcibiade diféroit de Thersite. Il y en a d'autres qui font moins remarquables, comme il arrive à l'égard des Vifages des Hommes en général ; il y en a qui ont une reffemblance Fraternelle ; il s'en trouve auffi, mais très-peu, qui ont ce qu'on trouve ordinairement dans les Jumeaux ; & c'eft tout ce qu'on peut faire que d'en reconnoître la diférence.

Il y a, dans la Penfée & dans l'Exécution de certains Maîtres, des traits fi particuliers, fur-tout dans quelques-uns de leurs Ouvrages, qu'il faudroit être aveugle, pour ainfi dire, pour ne le pas reconnoître au premier coup d'œil : C'eft ce qu'on remarque, par exemple, dans Leonard de Vinci, Michel-Ange Buonarotti, Jule Romain, Batiste Franco, le Parmesan, Paul Farinati, Cangiagio,

gio, Rubens, Castiglione, & quelques autres. On voit souvent aussi, dans le Divin Raphael, quelque chose de si Excellent, & qui ne se trouve dans aucun autre Maître, qu'on est assuré, que c'est la Main de celui, qui (comme le dit Shakespear de Jule Cesar,) a laissé derrière lui tous les autres Hommes.

Il y en a eu plusieurs qui, en imitant d'autres Maîtres, ou étant sortis de la même École, ou enfin, par quelque autre raison que ce soit, ont eu tant de ressemblance dans leurs Manières, qu'on ne peut pas, si facilement, distinguer leurs Ouvrages. Timotée d'Urbin & Pellegrin de Modène, ont imité Raphael; César da Sesto a imité Leonard de Vinci; Schidone a imité Lanfranc, & d'autres le Corège. La première Manière du Titien, ressembloit beaucoup à celle de Giorgion: Giovan-Baptista Bertano suivit celle de son Maître Jule-Romain: les Fils de Bassan & ceux de Passerotti imitérent leurs Pères: Romanino, André Schiavone, & Giovan-Baptista Zelotti imitérent chacun en particulier le Titien, le Parmesan, & Paul Véronése: Biaggio Bolonois imita quelquefois Raphael, & quelquefois le Parmesan: Abraham Jansens imita Rubens: & Long-Jean imita Van Dyck en Histoire,

toire, comme Gildenaisel le fit en Portraits : Matham suivit Joseppin: & Ciro Ferri suivit Pierre de Cortone. Il y a une grande ressemblance de la Manière de Michel-Ange, dans quelques-uns des Ouvrages d'André del Sarto ; plus grande dans les Mains des deux Zuccaros; & plus grande encore dans celles de Maturin & de Polydore. Les autres Maîtres sont en général de la Classe moïenne: on ne peut pas les reconnoître si facilement, que les premiers; mais on les distingue plus aisément, que les derniers.

Il n'y a qu'un seul moïen pour parvenir à la Connoissance des Mains, qui est de remplir notre Imagination d'Idées aussi justes & aussi parfaites, qu'il est possible, des diférens Maîtres: & à proportion de la justesse & de la netteté de ces Idées, nous deviendrons bons Connoisseurs à cet égard.

Car, en jugeant qui est l'Auteur d'un Tableau, ou d'un Dessein, on fait la même chose que quand on dit, à qui un Portrait ressemble. En ce cas, on trouve, que le Tableau répond à l'Idée qu'on s'est faite d'un tel Visage; de même, en considérant un Ouvrage, on le compare à l'Idée qu'on a de la Manière d'un tel Maître, & on en découvre la conformité.

Comme on juge de la ressemblance d'un Tableau, par l'Idée qu'on a de la Personne,

présente, ou absente, car il est impossible de voir l'un & l'autre dans le même moment : c'est aussi ce qu'on fait dans cette rencontre, quand on compare le Morceau en question, avec un ou plusieurs Ouvrages, qui passent pour être du même Maître, & qu'on a devant soi, afin de savoir s'il en est aussi.

C'est de l'Histoire, ou des Ouvrages de ces Maîtres, que naissent les Idées qu'on en a. La premiere nous donne des Idées générales de ces grands Hommes, par raport au tour de leur Esprit, à l'étendue de leur Capacité, à leurs diférens Stiles, & à leurs Caractères, considérés à part, ou comparés les uns aux autres.

Comme la description d'un Tableau est en partie celle de l'Histoire du Maître, on doit envisager une Copie ou une Estampe faite d'après un tel Tableau, comme une description plus exacte & plus parfaite, qu'on ne sauroit la faire en paroles. Elles sont aussi d'un grand secours, pour nous donner une Idée de la manière de penser du Maître ; & cela plus ou moins, à proportion de leur Bonté, & de leur Ressemblance. Elles ont encore cet avantage sur les Ouvrages mêmes, que ceux-ci ont d'autres qualités qui divertissent, & qui partagent l'Atention, jusques-là que quelquefois elles nous préviennent entièrement en leur faveur. Qui peut, en voiant la Grandeur

du Stile de Michel-Ange, & sa profonde Sience en fait de Dessein, ou en voïant le beau Coloris & le Pinceau admirable de Paul Véronese, s'empêcher d'être prévenu en faveur de l'Extravagance & de l'Indiscretion de l'un, & de la Negligence de l'autre, par raport à l'Histoire, & à l'Antique! Au-lieu que, dans les Copies, & dans les Estampes, ce qu'on remarque de la manière de penser du Maître, on le voit à nud, sans courir risque d'être séduit par quelques autres excellentes qualités, qui se trouvent dans les Originaux.

Mais c'est à ces Originaux que nous devons nous atacher sur-tout ; ce sont eux que nous devons consulter en dernier ressort ; non-seulement pour nous interpreter les Histoires de ces Maîtres, mais aussi pour nous conduire plus loin, principalement en nous donnant des Idées, que les paroles ne sauroient nous suggérer, & qui n'aïant point de nom, ne peuvent se communiquer, que par la chose même.

L'Histoire nous informera, je l'avoue, de certaines particularités qu'il est nécessaire de savoir, & que nous ne pourions aprendre par les Ouvrages de ces Maîtres ; mais elle ne sufit pas, pour devenir *Connoisseur des Mains*. Il est même à craindre, qu'elle ne nous séduise, si nous nous fions trop aux Idées que nous en recevons. L'Histoire,

soit

soit par écrit, ou par tradition, nous donne ordinairement les Caractères exaltés des grands Hommes. Celui qui fait le Sujet de la Narration d'un Historien, en est le Héros pour ce tems-là; & un tel Auteur a plus souvent l'intention d'en faire une belle Peinture, qu'un Portrait exact; à quoi les préjugés qu'on a en leur faveur ne contribuent pas peu. Il est naturel après cela, de ne pas croire, qu'un Ouvrage, où nous remarquons tant de Défauts, soit de la Main d'un Homme, dont nous avons une Idée si favorable. Il est, donc, nécessaire de corriger cette métode de penser, & de se souvenir que les grands Hommes ne sont pourtant que des Hommes; & qu'il y a des degrés & des espèces d'Excellence, dont on peut bien avoir une Idée, mais où les plus grands Hommes ne sauroient parvenir. Dieu a dit à tout Homme, comme à l'Océan, *tu iras jusques-là, mais tu ne passeras pas outre*. Il a donné de certaines bornes aux Génies les plus sublimes, au-de-là desquelles ils ne sont que comme ceux du plus bas étage: aussi un Homme ne peut-il pas toujours faire ce qu'il fait quelquefois, ni même ce qu'il fait ordinairement. Une, ou même plusieurs Fautes avérées dans un Ouvrage, & dans une simple Figure ne détruisent point la juste Idée qu'on peut avoir de RAPHAEL lui-même, dans son meilleur tems. Il est vrai, que RAPHAEL n'auroit pu faire une

Figure,

Figure, ou un Membre eſtropié & mal-proportionné, c'eſt-à-dire, s'il y avoit fait atention, & qu'il y eût emploïé tous ſes ſoins; mais il pouvoit arriver, que le même RAPHAEL fût preſſé, qu'il ſe fût negligé, ou qu'il ſe fût oublié, qu'il fût fatigué, indiſpoſé, ou qu'il ne fût pas en train de travailler. Pouroit-on ſupoſer, qu'un Maître d'un rang inférieur, à qui on atribueroit l'Ouvrage, à cauſe des Fautes qui s'y rencontrent, fût capable d'en faire le reſte? Si l'on avoit vu un Ouvrage entier de cette mauvaiſe eſpèce, auroit-on pu s'imaginer que la Main qui l'a fait, eût pu faire la bonne partie de l'Ouvrage en queſtion? Il eſt plus aiſé de deſcendre, que de monter: RAPHAEL auroit pu faire plus facilement, comme un Maîtrre d'un rang inférieur, dans de certaines rencontres, qu'un Maître inférieur n'auroit pu faire comme RAPHAEL, dans tout le reſte.

Comme c'eſt par les Idées ſéduiſantes que nous avons des Hommes, que nous ſommes ſouvent portés à juger mal de leurs Ouvrages, par raport à leur Bonté; la même choſe arrive auſſi, par raport à leurs eſpèces. Quand on connoît le Caractère de MICHEL-ANGE: qu'il eſt, par exemple, fier, hardi, violent, & ſuperbe, qu'il eſt allé au-de là du Caractere du *Grand*, de ſorte qu'il tient en quelque façon du *Sauvage*: quand on lit une deſcription de lui,
telle

telle que celle que j'ai mise ici bas, (*) ce que j'ai fait avec d'autant plus de raison, qu'elle est curieuse & rare, & qu'elle en donne une plus vive Idée, que toutes celles que j'ai vues d'ailleurs; on a de la peine à croire, qu'il ait dessiné, & fini ses Desseins avec la dernière Exactitude ; de sorte que les jeunes Connoisseurs, qui ont l'Imagination remplie de cette Idée, à l'égard de ce grand Homme, ne pouront pas s'imaginer d'abord, que de tels Desseins soient de lui; quoiqu'il soit certain, qu'il en a fait très-souvent de pareils.

L'Histoire sert aussi pourtant, à nous donner des Idées des Maîtres, pour juger de leurs Mains, comme nous l'avons déja fait voir, en partie, & comme nous l'allons démontrer plus amplement ; mais il faut que ce soit les Ouvrages mêmes qui corrigent, réglent & perfectionnent ces Idées.

Il se trouve tant de particularités, qui ont

(*) Je puis dire avoir vu MICHEL-ANGE, bien qu'âgé de plus de soixante ans, & encore non des plus robustes, abatre plus d'écailles d'un marbre très-dur, en un quart d'heure, que trois jeunes tailleurs de pierre n'eussent pu faire en trois ou quatre, chose presqu'incroyable à qui ne le verroit, & alloit d'une telle impétuosité & furie, que je pensois que tout l'ouvrage dût aller en pièces, abatant par terre d'un seul coup de gros morceaux de trois ou quatre doigts d'épaisseur, si ric-à-ric de sa marque, que s'il eût passé outre de tant soit peu plus qu'il ne falloit, il y avoit danger de perdre tout, parce que cela ne se peut plus réparer par après, ni replâtrer, comme les Images d'Argile ou de Stuc. *Annotations de* BLAISE DE VIGENERE, *sur le* CALLISTRATE.

ont du raport à un Tableau, ou à un Deſſein, comme ſont la Manière de penſer, la Manière de compoſer, la Manière de jetter les Draperies, les Airs des Têtes, le Maniment de la Plume, du Crayon, ou du Pinceau, le Coloris, outre une infinité d'autres, qu'il n'eſt pas dificile de ſe fixer ſur quelques-unes de celles qu'on remarque faire la diférence de chaque Maître, pour s'en former une Idée claire & diſtincte. S'il reſſemble en quelque choſe à un autre, il en difére à beaucoup d'autres égards. Le Coloris de pluſieurs Maîtres de l'Ecole de *Veniſe* ſe reſſemble beaucoup; mais il eſt certain, que le TITIEN s'eſt diſtingué des autres, d'une manière éclatante, par ſa Majeſté: TINTORET s'eſt caractériſé par ſa Fierté: BASSAN par ſon Air Champêtre, PAUL VERONESE par ſa Magnificence. Le PARMESAN ſe diſtingue, entr'autres choſes, par la Forme particulière des jambes & des doigts: MICHEL-ANGE par la fermeté des Contours & par ſon Stile vaſte: JULE ROMAIN par ſes Draperies & par ſes Cheveux tout-à-fait remarquables: RAPHEL par l'Air tout Divin qu'il donnoit à ſes Têtes; & ainſi des autres. Ils ont tous quelque Particularité, qui les fait reconnoître, pour peu qu'on ſe rende leurs Ouvrages familiers; mais qu'on ne ſauroit bien exprimer par des paroles.

En ſe formant une Idée des Maîtres, par leurs

leurs Ouvrages, il faut bien prendre garde à ceux qui ont été copiés en tout, ou en partie, des autres Maîtres, ou qui en font des Imitations. Ainsi, il faut qu'un *Connoisseur* observe en quoi un Ouvrage est d'un tel, ou n'en est pas. BAPTISTE FRANCO, par exemple, a dessiné d'après l'*Antique*, d'après RAPHAEL, MICHEL-ANGE, POLYDORE &c. On voit par-tout la même délicatesse de Plume, qui a aussi été sa propre Manière ; mais la Manière de penser n'est pas de lui ; le *Maniment* même, ne l'est pas toujours tout entier, parce qu'il a quelquefois imité celui du Maître qu'il a copié ; comme quand il a copié un Dessein & non pas une Peinture, ni l'*Antique*, en dessinant : encore ce Dessein n'est-il pas entièrement la Manière de celui qu'il a copié : il y a ordinairement ajouté du sien. Mais il ne faut pas, que ces Manières accidentelles fassent partie des Idées que l'on a des Maîtres ; on les doit seulement envisager comme telles qu'elles sont.

Pour perfectionner les Idées qu'on a des Maîtres, *il faut examiner, autant qu'il est possible, quels ont été leurs diférens changemens de Manière, dans le cours de leur vie.* Il est vrai que, quand on connoît une certaine Manière, ordinaire à un Maître, on peut bien juger des Ouvrages qu'on rencontre, qui sont faits selon cette Manière : mais c'est une connoissance qui ne s'étend

pas plus loin. C'eſt un malheur qu'on ſoit porté à borner les Idées qu'on a d'un Maître, à ce qu'on en connoît, & à ce qu'on a conçu de lui ; de ſorte que, lors-qu'on trouve la moindre choſe dans un Ouvrage, qui difére de cette Idée, on dit d'abord, qu'il eſt d'un autre & non pas de lui. En s'arrêtant uniquement à la Manière *Romaine* de RAPHAEL, il arrivera ſouvent, qu'en voïant un des Ouvrages qu'il avoit faits, avant qu'il fût apelé à *Rome*, on dira qu'il n'eſt pas de lui. Si l'on ne fonde les Idées qu'on a de ce grand Homme, que ſur ſes meilleurs Morceaux, on rejettera tous les autres : & on les atribuera à quelque autre Main, connue ou non connue.

Il n'y a point de Maîtres, qui n'aient eu leurs commencemens, leurs plus hauts périodes, & leurs déclins. On peut dire, en général, que leurs commencemens ont été aſſez bons, & que leurs derniers Ouvrages, lors-qu'ils ont vécu juſqu'à un âge fort avancé, & acablé des infirmités de la Vieilleſſe, ſe ſont reſſentis de l'état où leur Corps ſe trouvoit : alors, on n'y trouve plus la même Beauté, ni la même Vigueur. Mais pour ceux qui ſont morts dans la fleur de leur âge, il y a aparence, que leurs derniers Ouvrages ont été les meilleurs. MICHEL-ANGE, le TITIEN, & CHARLES MARATTI ont travaillé juſqu'à un âge fort avancé : RAPHAEL *eſt tombé du*

Zenith, *comme une Etoile courante* (*). Au-lieu qu'on n'avance ordinairement que pas-à-pas, vers la perfection, RAPHAEL vola, pour ainfi dire, d'un degré d'Excellence à un autre, avec tant de force & de bonheur, qu'il fembloit que tout ce qu'il faifoit de nouveau fût meilleur, que ce qu'il avoit fait auparavant. On tient même, que fes derniers Ouvrages, les *Cartons* qui font à *Hampton-Cour*, & le fameux Tableau de la *Transfiguration*, font fes meilleurs Morceaux. En fortant de l'Ecole de fon Maître, fa première Manière reffembloit à celles de ce tems-là; elle étoit roide & fèche : mais il corrigea bientôt fon Stile, par la force de fon grand Génie, & par l'étude des Ouvrages des autres bons Maîtres de fon tems, qui demeuroient à *Florence*, ou aux environs, & fur-tout de LEONARD DE VINCI; de forte qu'il fe forma une feconde Manière, qu'il aporta à *Rome*. Là il trouva, ou fe procura tout ce qui put contribuer à le rendre parfait ; il y vit une infinité de précieux Monumens de l'Antiquité ; il emploïa plufieurs habiles Mains, pour lui deffiner tout ce qui fe trouvoit de cette nature, en *Grèce*, & ailleurs, auffi-bien qu'en *Italie* ; & il s'en fit une merveilleufe Collection. Ce fut-là qu'il vit les Ouvrages de MICHEL-ANGE, dont le Stile peut plutôt s'apeler *Gigantesque*,

(*) MILTON, Paradis perdu, Liv. I. v. 745.

gue, que *Grand* ; & qui le diſtingua aſſez de tous les autres Maîtres de ſon Tems. Je ſai bien, qu'on a douté, ſi RAPHAEL a tiré le moindre avantage d'avoir vu les Ouvrages de ce grand Sculpteur, Architecte & Peintre en même tems (*). Mais, au-lieu de lui faire honneur par-là, comme on le prétendoit, il me ſemble au contraire, que c'eſt plutôt lui faire tort. Il étoit trop prudent & trop modeſte, pour ne ſe pas ſervir de tout ce qui pouvoit mériter ſon atention. Pour preuve de cela, j'ai un Deſſein de ſa Main, où l'on remarque clairement le Goût de MICHEL-ANGE. Je ne dis pas, qu'il s'en ſoit tenu à cela ; ſon Eſprit ſublime aſpiroit à quelque choſe, qui ſurpaſſât tout ce qu'on avoit vu juſqu'alors; & il l'exécuta auſſi dans un Stile, qui étoit un compoſé ſi judicieux de l'Antique, du Goût moderne & de la Nature, le tout relevé par ſes Idées admirables, qu'il ſemble qu'il n'auroit pu ſe ſervir d'aucun autre Stile, ſoit des Maîtres de ſon tems, ou de ceux qui ſont venus après lui, qui eût pu ſi bien convenir aux Ouvrages qu'il avoit à faire. Qui ſait quelles autres vues encore plus ſublimes il auroit eues ; qui peut dire juſqu'où il auroit pouſſé l'Art, ſi la Providence Divine avoit trouvé bon, de prêter un peu plus long-tems au Monde, un
Hom-

(*) Voïez BELLORI, *Deſcrizzione delle Imagini*, &c, page 86. & ſuiv.

Homme qu'elle avoit doué de si excellentes qualités, pour faire honneur à la Nature Humaine?

Ainsi, RAPHAEL avoit ses trois Manières diférentes, la *Perugine*, la *Florentine*, & la *Romaine*; & dans toutes les trois, il faisoit briller la Grandeur de son Génie. Mais comme il a déja surpassé tous les autres Maîtres, dans les deux premières, il n'y a plus eu de concurrence dans la suite, qu'entre RAPHAEL d'aujourd'hui, & RAPHAEL d'hier.

On trouve une grande inégalité, dans les Ouvrages des mêmes Hommes; & elle naît de certaines causes, qui sont aussi naturelles que la Jeunesse, l'Age de maturité, & la Vieillesse. Notre Corps & notre Esprit ont leurs changemens irréguliers & accidentels, en aparence, aussi-bien que leurs variations stables & assurées. L'Indisposition, ou la Lassitude, le Tems, la Saison de l'Année, la Joie, la Gaieté, ou le Chagrin, la Pesanteur, ou l'Inquiétude, & une infinité d'autres circonstances de cette nature sont toutes des accidens qui influent beaucoup sur nos Ouvrages, & y aportent cette diférence qu'on y remarque. C'est quelque-fois l'Ouvrage qui ne nous plaît pas dans son espèce; quelquefois aussi, nous n'y réussissons pas comme nous le souhaiterions. L'un est pour des Personnes que nous honorons, & à qui nous voudrions plaire,

plaire, à quelque prix que ce fût; l'autre ne va que languiſſamment, étant deſtiné pour des perſonnes moins obligeantes, ou moins capables de voir & de ſentir ce que nous faiſons pour elles. Il y en a qu'on fait, dans l'eſpérance d'en être bien recompenſé; & il s'en trouve d'autres, où l'on n'a aucune vue pareille. Le TINTORET étoit remarquable en cela; il entreprenoit toutes ſortes d'Ouvrages, à tous prix, & il les exécutoit, à proportion du ſalaire qu'il en recevoit.

La nature des Ouvrages, que les Maîtres ont faits, a cauſé encore une autre diférence dans la Main. Le PARMESAN paroît un plus grand-Homme dans ſes Deſſeins, qu'on ne le trouve dans ſes Tableaux, ou dans ſes Eſtampes gravées à l'Eau-forte. POLYDORE ſur le Papier, ou en *Clair-Obſcur*, eſt un des plus habiles Sujets de l'Ecole de RAPHAEL; mais ajoutez-y les Couleurs, vous le rabaiſſez de pluſieurs degrés. Les Deſſeins de BAPTISTE FRANCO ſont parfaitement bons; mais ſes Tableaux ſont mépriſables. Le Pinceau en huile de JULE ROMAIN n'a pas le mérite tranſcendant de ſa Plume dans ſes Deſſeins; on remarque, dans ces derniers, un Eſprit, une Beauté, & une Délicateſſe inimitable; au-lieu que le plus ſouvent, l'autre eſt, en comparaiſon, lourd & deſagréable. Je dis le plus ſouvent, parce que j'en ſai quelques

exceptions. Le Sujet des Ouvrages de ces grands Hommes y cause aussi une extrême diférence: JULE ROMAIN réussissoit mieux à représenter *la Naissance du Fils de Saturne*, qu'à celle du FILS DE DIEU; MICHEL-ANGE étoit plus capable de peindre un *Hercule* & un *Antée*, que le *dernier Jugement*. Le PARMESAN, & le CORÈGE, qui étoient des Prodiges en toutes sortes de Sujets Aimables & Angéliques, auroient été, dans les Sujets Furieux & Cruels, à-peu-près égaux aux Maîtres les plus ordinaires. Une *Sainte Famille de* RAPHEL ressemble à l'Ouvrage d'un Ange du premier ordre, au-lieu qu'un *Massacre des Innocens*, fait par lui, semble être sorti de la main d'un Ange du plus bas rang.

Il n'est pas extraordinaire, que des Maîtres abandonnent une Manière, pour en prendre une autre, qui leur paroît meilleure; soit pour imiter d'autres Maîtres, ou par quelque autre raison que ce soit. L'ESPAGNOLET avoit fort bien commencé; il avoit imité le CORÈGE avec beaucoup de succès; mais il abandonna cette Bonne Manière, pour cette autre Terrible, par laquelle il n'est que trop connu, & qu'il conserva jusqu'à sa fin. GIACOMO PONTORMO quita un Bon Stile *Italien*, pour imiter ALBERT DURER: GIACINTO BRANDI abandonna sa première Manière du CARAVAGE, où il excelloit, pour s'apliquer

à

à celle du Guide, toute opofée à l'autre; mais, comme il vit, qu'il n'y réuffiffoit pas, il voulut reprendre fa première Métode de peindre, fans que jamais il pût regagner le terrein qu'il avoit abandonné: le Guide, au-contraire, quita la fienne, pour celle du Caravage, avec un fuccès à-peu-près pareil. D'ailleurs, il arrive fouvent, qu'un Maître en imite un autre, par ocafion; & qu'il en copie les Ouvrages, ou le Stile, foit pour s'éprouver, ou pour fe fatisfaire lui-même, ou bien pour plaire à ceux qui l'emploient, ou peut-être pour tromper, ou pour quelque autre raifon que ce foit.

Malgré toute l'exactitude poffible à copier, il entrera un certain mélange du Copifte, dans l'Ouvrage, qui compofera une Manière diférente; mais elle fera bien plus vifible, lors-que la Copie aura été faite par un Maître, qui ne pouvoit, ou ne vouloit pas s'affujettir fi fort à l'Original. Souvent un tel Maître ne copie qu'en partie: je veux dire, lors-qu'il emprunte la Penfée d'un autre, & qu'il conferve fa propre Manière, pour l'Exécution. C'eft ce que Raphael a fait, d'après l'Antique; c'eft ainfi que le Parmesan & Baptiste Franco ont copié Raphael & Michel-Ange; c'eft auffi de cette manière que Rubens a copié Raphael, le Titien, Pordonone, &c. dont j'ai plufieurs exemples.

Dans

Dans de pareils cas, on connoit évidemment la Main du Maître ; mais, comme il se trouve confondu avec l'Idée d'un autre, un tel Ouvrage composé sera fort diférent d'un autre, qui est entièrement de lui.

On trouve pareillement une grande variété, dans les Desseins, quoi-qu'également bons & originaux ; en ce que les uns ne sont que des premières Pensées, & souvent des Ebauches légéres, mais spirituelles ; & que les autres sont plus avancés, ou plus finis. Les uns sont faits d'une façon, & les autres d'une autre ; soit à la Plume, au Crayon, ou lavés par diférentes Couleurs : les uns sont rehaussés de blanc en détrempe, ou à sec, & les autres ne le sont point. La première sorte de variété, savoir de faire des Desseins plus ou moins finis, a été plus ou moins commune à tous les Maîtres. On trouve peu des Desseins du TITIEN, de BASSAN, du TINTOTET, de BACCIO BANDINELLI, du CORÈGE, d'ANNIBAL CARACHE, & de quelques autres, qui soient finis : je dis peu, à proportion du nombre de Desseins que nous en avons. Il est vrai, qu'on peut dire la même chose de tous les Maîtres, mais plus particulièrement, de ceux que je viens de nommer. On en voit beaucoup qui sont très-finis, de JOSEPPIN, de PAUL VERONESE, de PRIMATICCIO, de MICHEL-ANGE, de LEONARD DE VINCI. BLAISE BOLONOIS

LONOIS en a rarement fait d'autres: On trouve aussi souvent des Desseins finis de RUBENS, du PARMESAN, de BAPTISTE FRANCO, de PERIN DEL VAGA, de JULE ROMAIN, d'ANDRÉ DEL SARTO, & même de RAPHAEL. Pour ce qui est de la dernière espèce de variété, qui regarde les diférentes Matières, pour l'Exécution, on la rencontre sur-tout, dans RAPHAEL, dans POLYDORE & dans le PARMESAN ; au-lieu que MICHEL-ANGE, BACCIO BANDINELLI, BLAISE BOLONOIS, JULE ROMAIN, BAPTISTE FRANCO, PAUL FARINATI, CANGIAGIO, PASSEROTTI, & les deux ZUCCAROS se sont ordinairement tenus à une seule Métode ; & il s'en trouve quelques-uns parmi eux, qui sont très-remarquables en cela.

Enfin, il y a des exemples de certains Maîtres, dont les Manières se sont changées considérablement, par quelques accidens fâcheux. Que je plains ANNIBAL CARACHE! Il baissa tout à coup, & son grand Esprit fut aterré par le procedé indigne du Cardinal FARNESE. Ce Maître lui fit un Ouvrage, qui sera un des principaux Ornemens de *Rome*, tant que le Palais *Farnese* subsistera ; & qui couta à ce vaste Génie une Etude, & une Aplication continuelle, pendant plusieurs Années. Il avoit toutes les raisons du monde d'en espérer une récompense, qui le

mît

mît à son aise, pour le reste de ses jours ; mais ce Prêtre sordide ne le paya, que comme il auroit fait un Ouvrier Mécanique. Il ne survécut pas long-tems à cet Affront ; il ne travailla plus guères après cela ; & ce qu'il fit n'étoit pas à comparer aux Ouvrages qu'il avoit faits auparavant.

Ne pouvois-tu soufrir, ô Divin ANNIBAL,
Le tort que t'avoit fait l'avare Cardinal !
Il faloit espérer, qu'une heureuse avanture,
Un jour te vangeroit d'une semblable injure ;
Qu'enfin, un meilleur sort te mettroit en état
De braver à ton tour cet indigne Prélat.
Infortuné Mortel, ta Vertu seroit rare,
Si ton cœur avoit pu soufrir ce coup bizare,
Et s'il avoit reçu le mal comme le bien.
Mais ce sont des souhaits, qui ne servent à rien ;
Car le Destin avoit prononcé ta ruïne,
Ou pour mieux m'exprimer, la Volonté Divine.
Sans cela, ton Esprit eût éloigné de soi
Ces sentimens cruels, & pour nous & pour toi.
Ton Art fut excellent : faut-il donc qu'il périsse,
Parce qu'on a manqué de lui rendre justice ?
Celui qui fut lésé, fut le pauvre ANNIBAL ;
Pourquoi doit-il tomber, au-lieu du Cardinal ?

Le GUIDE, d'une abondance & d'une fortune de Prince, juste récompense de ses Ouvrages Angéliques, tomba dans la condition d'un simple Ouvrier. Un Homme qui l'emploïoit ne lui donnoit de l'argent, qu'à

qu'à proportion du tems qu'il travailloit ; & cela par raport à la fureur qu'il avoit pour le Jeu, dont il étoit si passionné, que dans cet état même de servitude, il perdoit ordinairement la Nuit ce qu'il avoit gagné le Jour : & il lui fut impossible de se guérir de cette détestable manie. On peut facilement juger, que les Ouvrages qu'il fit pendant ce tems malheureux de sa vie, sont d'un Stile bien diférent de ceux qu'il avoit faits auparavant, & qui à certains égards, je veux dire, par raport aux Airs des Têtes gracieuses, avoient une Délicatesse, qui lui étoit particulière, & qui tenoit presque plus que de l'Humain. Mais à quoi bon multiplier les exemples ? le PARMESAN seul comprend toutes les diférentes espèces de Variation. On trouve, dans ses Desseins, toutes les Manières diférentes du Maniment, la Plume, le Crayon rouge, le Crayon noir, la Lavure, rehaussée ou non rehaussée ; sur toutes les sortes de papiers colorés, & dans tous les degrés de Bonté, depuis le plus bas du Médiocre, jusqu'au Sublime. C'est ce que je puis prouver, par des Exemples, & par une gradation si naturelle, qu'on ne sauroit nier, que celui qui a fait l'un, ait pu faire l'autre ; & qu'il l'ait fait véritablement, suivant toutes les aparences. De sorte qu'on peut monter & descendre, comme les Anges faisoient par l'Echèle de JACOB, dont le pié étoit sur la Terre, & le haut touchoit le Ciel. Ce

Ce grand-Homme a eu auffi fes revers ; il fe mit fi fort la Pierre Philofophale en tête, qu'il ne travailla pas beaucoup à la Peinture, ni au Deffein dans la fuite. On peut s'imaginer, quels ont été fes derniers Ouvrages ; fi le Stile n'en étoit pas bien diférent de celui qu'il avoit, avant qu'il fût poffédé de ce Démon. Ses Créanciers tâchèrent de l'exorcifer ; & leurs foins ne furent pas tout-à-fait inutiles ; car il fe remit à travailler, comme il avoit fait auparavant. Mais, fi le Deffein d'une *Lucrèce* que j'ai de lui, eft celui qu'il fit pour fon dernier Tableau, comme il eft très-probable, puifque VASAN dit, que c'en fut le fujet, c'eft une preuve évidente, qu'il étoit déchu. Il eft vrai, que la Pièce eft bonne ; mais elle n'a pas cette Délicateffe, qu'on remarque ordinairement dans fes Ouvrages : auffi l'ai-je toujours confidérée de même, avant que je fuffe, ou que je m'imaginaffe, qu'il avoit fait ce Deffein, lorfque fon génie déclinoit.

Tout cela prouve que, pour être bon *Connoiffeur* des diférentes Mains, il faut étendre fes Penfées à toutes les parties de la Vie des Maîtres & à toutes leurs circonftances, de même qu'aux diférentes efpèces & aux diférens degrés de Bonté, qui fe rencontrent dans leurs Ouvrages. Il ne faut pas fe borner à une feule Manière, ni à une certaine Excellence, qu'on ne trouve que

dans quelques Morceaux de leur Main seulement ; comme l'ont fait quelques-uns, en se formant là-dessus les Idées qu'ils ont eues de ces Maîtres extraordinaires : mais qui pour cela n'ont été que très-bornées, & très-imparfaites.

Il faut avoir grand soin que les Ouvrages, qui nous servent de Règles, pour nous former les Idées des Maîtres, soient véritablement leurs Productions ; car on en atribue, sur-tout aux plus célèbres, une infinité qu'ils n'ont jamais vûs.

S'il se trouve deux, ou plusieurs, Maîtres considérables qui se ressemblent, c'est ordinairement au plus fameux, qu'on atribue l'Ouvrage. C'est ainsi qu'ANNIBAL a l'honneur, ou bien le desavantage de plusieurs Morceaux, qui ont été faits par LOUIS ou par AUGUSTIN CARACHE. Il y en a beaucoup qu'on croit de CHARLES MARATTI, qui ne sont que de JOSEPH CHIARI, ou de quelque autre de ses Ecoliers. Quand on trouve une Copie, ou une Imitation d'après un grand-Homme, ou même l'Ouvrage d'une Main obscure, pourvu qu'il s'y rencontre quelque ressemblance, on dit d'abord, qu'il est de lui. Que dis-je, il arrive souvent, qu'on donne des noms aux Tableaux & aux Desseins, par choix, ou par ignorance, ou suivant son avarice, sa vanité, ou son caprice. Je croi, qu'il y a peu de Collections, sans quelques

ques Exemples d'Ouvrages mal nommés. J'en ai vu quelques-unes aſſez remarquables en cela. Je ne réponds pas même, qu'il ne ſe trouve certaines Pièces dans la mienne, dont je ne voudrois pas me ſervir comme de Règles, pour me former une Idée des Maîtres, dont elles portent le nom. Elles ſont telles que je les ai trouvées, & autant que je le puis connoître, elles ne ſont pas mal nommées; je laiſſe pourtant la choſe comme douteuſe, en atendant quelque meilleure découverte pour l'avenir. Mais, quand je ſai, ou que je croi, qu'un nom a été mal apliqué, j'aime mieux l'éfacer de deſſus l'Ouvrage qui le porte, & le laiſſer anonime, que de ſoufrir qu'il y demeure; ou bien je lui en donne un, dont je ſuis ſûr, ou que certaines raiſons me font croire être le véritable.

On ne ſauroit nier, que cela ne rebute beaucoup un Homme qui a envie de devenir Connoiſſeur. Il eſt dans le même cas qu'une infinité de Bonnes Ames qui ſe troublent, en faiſant réflexion ſur les quantité d'Opinions contraires, & dont la partiſans prétendent tous les apuïer d'une Autorité Divine. Mais, comme dans ces cas il y a de certains Principes, fondamentaux, évidens ou démonſtrables, dont l'Autorité eſt ſufiſamment établie, par des Argumens tirés de la Raiſon, & aux-quels on doit toujours avoir recours, en leur comparant les

diférentes Doctrines, que l'on prétend venir de Dieu, avec ce secours, on est capable de juger par soi-même de la verité de ces supositions. De-même, il y a certains Tableaux, & certains Desseins de plusieurs Maîtres, sur-tout des plus fameux, qu'un Novice dans la Sience d'un Connoisseur trouvera dès sa premiere sortie ; & il en rencontrera dans sa route, qui lui serviront de guides assurés & sufisans dans son entreprise. Tels sont ceux qui ont été reconconnus par l'Histoire, par la Tradition, & par un Consentement universel, pour être de la Main de ceux dont ils portent le nom: comme les Ouvrages de RAPHAEL, dans le *Vatican*, & à *Hampton-Cour* ; ceux du COREGE, dans le Dôme de *Parme*; ceux d'ANNIBAL CARACHE, dans la Galerie du Palais *Farnese* à *Rome* ; ceux de VAN DYCK, dans plusieurs Familles d'*Angleterre*; de-même qu'une infinité d'autres Morceaux, tant de ces Maîtres, que de plusieurs autres, qui se trouvent répandus par toute *l'Europe*.

Les Déscriptions que VASARI, CINELLI, & d'autres Ecrivains font des Ouvrages, ou les Estampes qu'on en a, sont aussi des preuves, qu'une infinité de Tableaux & de Desseins sont véritablement de la Main du Maître ; suposé que ce ne soient pas des Copies, faites d'après ces Ouvrages; de quoi un bon Connoisseur poura toujours être

être assez convaincu, par leur degré d'Excellence.

Je croi, qu'on ne fera pas de dificulté de s'en raporter au consentement général des Connoisseurs, comme sufisant pour fixer un Tableau, ou un Dessein, qui puisse servir de Guide dans cette rencontre.

Il y a plusieurs Maîtres, qui ont quelque chose de si remarquable & de si particulier, dans leur Manière en général, qu'il est presque impossible de ne les pas reconnoître d'abord ; & les meilleures de cette espèce se font si bien sentir, pour être Originales, qu'un jeune Connoisseur, n'en peut pas douter un moment.

Quoiqu'il se trouve beaucoup de Maîtres, qui diférent extrèmement d'eux-mêmes, on remarque cependant en général, dans tous leurs Ouvrages, quelque chose du même Homme ; comme dans tous les états de la Vie & dans tous les âges, on trouve une ressemblance générale. On voit dans la Vieillesse les mêmes traits de Visage, qu'on avoit dans la Jeunesse. Après être convenu de quelques Ouvrages, pour être véritablement des Maîtres dont ils portent le nom, ceux-ci pouront servir de Guides, dans la recherche des autres, avec plus ou moins de probabilité, à proportion de la ressemblance qui se trouve entre eux.

On peut facilement se faire une Idée des

plus excellens Maîtres, qui ont été sujets à de grands changemens, par raport à la Manière qui leur étoit la plus ordinaire, & à leur Caractère en général; & cette Idée se perfectionnera, & deviendra plus étendue tous les jours, en examinant avec soin, & avec atention leurs Tableaux, & leurs Desseins.

Il y en a d'autres, qui ont si peu varié, ou qui ont eu quelque chose de si particulier, dans tous leurs Ouvrages, que, quand on en a vû deux ou trois, on reconnoît d'abord leur Main.

Pour ce qui regarde les Maîtres obscurs, ou ceux dont les Ouvrages sont peu connus, il est impossible d'en avoir une juste Idée; & par conséquent, lorsque par hazard on rencontre quelque Pièce qui est sortie de leurs Mains, on ne sait à qui l'atribuer; aussi cela n'est-il pas de grande conséquence.

Quand on se trouve embarassé, & qu'on ne sait à qui atribuer un Tableau, ou un Dessein, il est bon d'examiner de quel Tems, & de quelle Ecole il peut être. Cette métode renferme la recherche qu'on en fait, dans des bornes étroites; & souvent elle peut conduire au Maître qu'on cherche. De sorte que la Connoissance de l'Histoire générale de l'Art, & des Caractères des diférentes Ecoles, sont aussi nécessaires à tous ceux qui ont envie de devenir Connoisseurs

des

des Mains, que l'est l'Histoire des Maîtres en particulier. J'ai déja eu ocasion de parler de la première, dans ce Volume, aussi-bien que dans le précedent. Je donnerai quelques légéres ébauches de la dernière, dans la seconde partie de ce Livre, en renvoïant le Lecteur, pour le tout, à ce qu'en ont écrit les Auteurs, qui ont traité exprès de ces sortes de Sujets.

Pour être bon Connoisseur de Mains, il ne sufit pas de savoir distinguer clairement & sans dificulté une chose d'une autre; il faut encore le faire entre deux choses, qui ont beaucoup de raport l'une à l'autre; car c'est un cas qui arrive souvent, comme on peut le remarquer, par ce que nous en avons déja dit. Mais j'aurai encore ocasion d'en parler plus particulièrement.

Enfin, *pour ateindre à cette Branche de la Connoissance des Mains, dont je viens de traiter, on a besoin d'une aplication, qui lui est tout-à-fait particuliere.* On peut être bon Peintre, & bon Connoisseur, par raport au Mérite d'un Tableau, ou d'un Dessein; on peut même avoir vu tous les meilleurs Morceaux du Monde, sans pourtant les connoître, par raport à cette Circonstance. C'est une chose entièrement distincte de toutes ces qualités-là; & elle demande un tour de Pensée tout particulier.

F 5 DES

DES ORIGINAUX
ET
DES COPIES.

TOUT ce qui se fait en Peinture est, ou d'Invention, ou d'après Nature, ou il est copié d'un autre Tableau, ou enfin, c'est un composé de quelques-unes de ces circonstances.

J'entens ici, par le terme de Peinture, tout ce qui signifie peindre, dessiner, graver &c. Peut-être, que de tout ce qui se fait, il n'y a rien qui puisse s'apeler à la rigueur & proprement Invention ; mais que toutes sortes d'Ouvrages dérivent de ce qu'on a déja vu, quoique composés, ou mêlés quelquefois de formes que la Nature n'a jamais produites. Ces Images se conservent dans notre Esprit ; & elles servent de Modèles, pour faire ce qu'on dit être l'éfet de l'Invention, de la même manière que, quand nous avons la Nature devant les yeux, pour l'imiter ; avec cette seule diférence, que dans le dernier cas, on se sert de ces Idées d'abord qu'on les a conçues, & que l'on peut les renouveller, en jettant la Vue sur l'Objet : au-lieu que, dans le premier, elles y ont déja un peu vieilli ; & elles en sont, par conséquent, moins claires & moins vives.

Ainsi

Ainsi, quand on a devant les yeux la chose que l'on veut représenter, on apèle cela travailler d'après Nature, quoiqu'on ne l'imite pas entièrement, & qu'on n'ait pas même intention de le faire ; mais que l'on ajoute & que l'on retranche, avec le secours des Idées qu'on a conçues auparavant, d'une Beauté & d'une Perfection, dont on s'imagine que la Nature est capable, encore qu'on ne l'y trouve jamais, ou du moins très-rarement.

Une Copie est la répétition d'un Ouvrage déja fait, lorsque l'Artiste tâche de l'imiter ; comme c'est faire un Original, que de travailler d'Invention, ou de tirer au vif, en tâchant de copier la Nature, de la manière qu'on la voit, ou suivant l'Idée qu'on s'en fait.

De sorte que, non seulement, un Tableau qui est fait d'Invention, ou immédiatement d'après Nature, est un Original ; mais celui qui se tire sur un Dessein ou sur une Esquisse, l'est aussi, quand on ne se propose pas de les suivre en tout ; & qu'ils ne servent que de moïens, pour mieux imiter la Nature, presente, ou absente.

Quoique ce soit une autre Main, que celle qui a fait ce Dessein, ou cette Esquisse, qui s'en serve de cette manière, on ne peut pas dire, que ce qui en résulte soit une Copie. Il est vrai, que la Pensée est empruntée en partie, mais l'Ouvrage ne laisse pas d'être Original.

Si

Si, en copiant un Tableau, ou un Deſſein, on en imite la Manière & le Maniment, quoi-qu'on s'y donne quelque liberté, & qu'on ne ſuive pas exactement tous les traits, & tous les coups de Pinceau, ce n'eſt alors qu'une Copie ; de même qu'une Traduction, qui n'eſt pas entièrement literale, ne laiſſe pas de s'apeler Traduction, pourvu qu'on y conſerve le ſens de l'Original.

Lors-qu'on imite, en petit, un Tableau, qui eſt en grand, ou qu'on copie, en Détrempe, ou avec du Crayon, ce qui eſt en Huile, comme c'eſt l'unique objet qu'on a envie de ſuivre, d'auſſi près qu'il eſt poſſible, avec ces matériaux & dans ces dimenſions, quoique plus petites, la Pièce eſt auſſi-bien une Copie, que ſi elle étoit faite de la même grandeur, & de la même manière que l'Original.

Il y a des Morceaux de Peinture, ou de Deſſein, qui ne ſont, ni Copies, ni Originaux ; mais qui tiennent de l'un & de l'autre. Lorſque dans une Hiſtoire, par exemple, & dans une grande Compoſition, on inſére une ou pluſieurs Figures, qu'on a copiées d'un Ouvrage, qui a été fait par quelque autre Main, on avouera ſans doute, qu'une telle Pièce n'eſt pas entièrement Originale. Ce n'eſt pas non plus un véritable Original, ni une véritable Copie, lorſque toute la Penſée en eſt empruntée ; & que le Copiſte s'eſt ſervi de ſa propre Manière,

nière, par raport au Coloris, & au Maniment : & cela s'entend auſſi des Deſſeins, faits d'après l'Antique, ou d'après des Peintures. Une Copie retouchée en quelques endroits, ſoit par Invention, ou d'après Nature, eſt encore de cette eſpèce équivoque. J'ai pluſieurs Deſſeins de cette nature, qui ont été premièrement copiés d'après quelques anciens Maîtres, comme, JULE ROMAIN, par exemple; & qu'après cela, RUBENS a rehauſſés, & tâché de perfectionner, & d'embellir, ſuivant ſon Idée. Ils ſont Originaux, autant que ce dernier y a mis la Main; & ils ne ſont que de pures Copies, par raport au reſte. Mais, lorſqu'il a ainſi travaillé, ſur des Deſſeins Originaux, comme j'en ai auſſi pluſieurs Exemples, ils ne perdent pas pour cela leur première dénomination; ils demeurent Originaux, mais faits par deux diférens Maîtres.

Ce n'eſt pas ſans raiſon, que les Idées, de Meilleur, & de plus Mauvais, ſont ordinairement atachées aux termes d'Original, & de Copie; non ſeulement, parce que ce ſont le plus ſouvent des Mains inférieures, qui font les Copies, mais auſſi, parce que ſupoſé même, que le Copiſte ſurpaſſe en habileté celui de qui eſt l'Original, la Copie, en tant que Copie, n'y ateindra pas; car il eſt impoſſible d'exécuter parfaitement de la Main, ce que l'Imagination a conçu: il n'y a que les Ouvrages de Dieu ſeul, qui répondent

pondent à ses Idées. Pour faire un Original, on tire ses Idées de la Nature, que l'Art ne sauroit égaler; & c'est des Ouvrages défectueux de l'Art qu'on les emprunte, en faisant une Copie. On ne se propose que de les imiter exactement; & la Main ne sauroit exécuter parfaitement ces Idées inférieures. L'Original est l'Echo de la voix de la Nature; au-lieu qu'une Copie n'est que l'Echo de cet Echo. D'ailleurs, suposé que le Copiste en général, soit égal au Maître, dont il suit l'Ouvrage, il peut arriver, qu'il ne le soit pas, dans la Manière particulière de ce Maître, qu'il imite. Van Dyck, par exemple, pouroit avoir un Maniment de Pinceau, qui ne fût point inférieur en Beauté, à celui du Corège; le Parmesan pouroit manier la Plume, ou le Crayon, aussi-bien que Raphael; mais van Dyck n'étoit pas si excellent, dans la Manière du Corège, ni le Parmesan, dans celle de Raphael, qu'ils l'étoient eux-mêmes. Enfin, pour faire un Original, on a le Champ libre, par raport au Maniment, au Dessein, à l'Expression, &c, au-lieu qu'on est borné, lors-qu'il s'agit de faire une Copie; de sorte qu'elle ne peut avoir cet Air libre, ni cet Esprit, qu'on trouve dans un Original; & l'on ne doit pas s'atendre à y rencontrer la même Beauté, fût-ce le même Maître, qui eût fait l'Original, & la Copie.

Mais,

Mais, quoi-qu'on puisse dire, qu'une Copie est ordinairement inférieure à son Original, il peut arriver quelquefois, qu'elle soit meilleure : comme lors-qu'elle est faite par une Main beaucoup plus habile. Un excellent Maître ne sauroit s'abaisser davantage vers la défectuosité de certains Ouvrages, que celui qui en est l'Auteur, ne peut s'élever vers l'excellence de ce Maître. La Copie d'un fort bon Tableau est préférable à un Original médiocre. Là, on voit l'Invention presque toute entière, & une bonne partie de l'Expression, & de la Composition ; souvent on y trouve de bons Indices du Coloris, du Dessein, & des autres qualités. Un Original médiocre n'a rien d'Excellent, rien qui touche ; au-lieu qu'une Copie, telle que celle dont je parle, en aura, à proportion de sa Bonté, entant que Copie.

Lorsqu'on considére un Tableau, ou un Dessein, & que l'on veut savoir, si c'est une Copie, ou un Original, la question sera,

I. Si c'est, comme je viens de le dire, une Copie, ou un Original, en termes généraux ?

II. S'il est de la Main d'un tel, ou s'il est fait d'après lui ?

III. Si un tel Ouvrage, qu'on convient être d'un tel Maître, est originairement de lui, ou si c'est une Copie qu'il a faite, d'après quelque autre ?

IV.

IV. Enfin, s'il est fait par un tel Maître, d'après Nature, ou d'Invention ? Ou s'il l'a copié d'après quelque autre de ses Tableaux ?

Dans le premier cas, on ne connoît, ni la Main, ni l'Idée ; dans le second, on suppose connoître l'Idée, mais non pas la Main ; dans le troisième, on connoît la Main, & non pas l'Idée ; & dans le dernier, on connoît bien la Main, & l'Idée, mais on ne sait, si c'est un Original, ou une Copie.

Il y a de certains Raisonnemens, dont on se sert pour résoudre quelques-unes de ces questions, que l'on doit rejetter. Suposé qu'il se trouve deux Tableaux du même Sujet, qui aient le même nombre de Figures, les mêmes Attitudes, les mêmes Couleurs &c, il ne s'ensuit pas de-là, que l'un des deux soit Copie ; à moins que ce ne soit dans le dernier sens, dont je viens de parler. Car il est souvent arrivé, que des Maîtres ont fait plus d'une fois leurs Ouvrages, soit pour se satisfaire eux-mêmes, ou pour faire plaisir à des personnes qui, en voïant un Ouvrage de leur façon, en ont été si charmées, qu'elles les ont priés de leur en faire un pareil. Il y en a qui ont cru, que les grands Maîtres n'ont point fait de Desseins finis, parce qu'ils n'en ont eu, disent-ils, ni le tems, ni la patience ; & ils prononcent hardiment, que tous ceux que l'on voit de cette espèce, ne sont que des Copies. Mais lors-qu'un tel Dessein a, en même tems, les

autres bonnes Qualités d'un Original, elles seront autant de preuves en sa faveur, que le Finiment ne poura détruire, ni même afoiblir. Le nombre des Desseins que nous avons ici, en *Angleterre*, qu'on atribue à RAPHAEL, ou à quelque autre Maître que ce soit, ne prouve pas qu'aucun d'eux en particulier n'est pas un Original : il seroit ridicule d'en avoir la pensée ; ce n'est pas même une preuve, que, parmi ce grand nombre, il se trouve quelques Copies. Il est certain, que ces grands Hommes ont fait une infinité de Desseins, & que souvent ils en ont fait plusieurs, pour le même Ouvrage. Quoiqu'on n'en rencontre que très-rarement en *Italie*, cela ne fait rien à l'afaire non plus; on peut suposer avec raison, que les Richesses de l'*Angleterre*, de la *Hollande*, de la *France*, & des autres Pays de l'*Europe*, en ont fait sortir le plus grand nombre des Curiosités, qu'elle possédoit de cette nature. Mais je n'ai pas envie de m'arrêter plus long-tems à une manière de raisonner, si pitoïable, si basse, & si peu digne d'un Connoisseur. Jugeons des choses, par elles-mêmes, par ce que nous y voïons, & par ce que nous savons; & point autrement.

I. Il y a des Tableaux, & des Desseins, qu'on prend pour des Originaux, quoiqu'on n'en connoisse, ni la Main, ni la Manière de penser; mais seulement, à en juger par leur Esprit, & par leur Liberté, qui se font

quelquefois remarquer, jufqu'à nous affurer, qu'il eft impoffible que ce foient des Copies. Mais au-contraire, en voïant un Maniment lourd & pefant, on ne fauroit conclure uniquement de-là, qu'il n'eft pas Original : car il y en a eu une infinité de mauvais ; & il s'eft trouvé de bons Maîtres, qui font devenus extrèmement foibles de la Main ; fur-tout, dans un âge avancé. Quelquefois on y reconnoît fi bien la Nature, & cela avec tant de Naïveté, qu'on ne peut s'empêcher d'en admettre l'Originalité.

Il y a une autre Métode encore plus favante, pour bien juger ; qui eft de comparer *la Main*, & *la Manière de penfer* inconnues, l'une avec l'autre. La Copie conferve toujours l'Invention, la Difpofition des parties, & quelque peu de l'Expreffion, qui fe trouvent dans l'Original : comparons ces parties aux Airs des Têtes, à la Grace, & à la Grandeur, au Deffein, & au Maniment ; fi toutes ces parties s'accordent enfemble, de manière qu'on croie, qu'elles peuvent toutes apartenir à la même Perfonne, alors il eft vraifemblable, que c'eft un Original ; du moins, nous ne faurions prononcer autrement. Mais, lors-que nous remarquons, qu'une Invention Ingénieufe, & une Difpofition Judicieufe manquent d'Harmonie, & que les Actions Nobles & Gracieufes font mal exécutées ; quand nous trouvons, que les Airs des

des Têtes n'ont point de Grace, que le Dessein est mauvais, que le Goût, par raport au Coloris, est insipide, & que la Main est timide & pesante; alors nous pouvons être assurés, qu'un Morceau de cette nature n'est qu'une Copie ; & elle sera bonne ou mauvaise, à proportion de la diférence qui est entre l'Imagination, & la Main qui a contribué à produire un tel Ouvrage Mixte.

II. Pour savoir si un Tableau, ou un Dessein est de la Main d'un tel Maître, ou s'il est fait d'après lui, il faut être assez versé dans la Manière de ce Maître, pour pouvoir distinguer un Original de ce qui ne l'est pas. Le meilleur Imitateur de Mains ne sauroit tromper un bon Connoisseur: le Maniment, le Coloris, le Dessein, les Airs des Têtes, en particulier, ou bien tous ensemble, trahiront leur Auteur ; & cela plus ou moins, suivant la facilité, qui se rencontre à bien imiter la Manière du Maître. Ce qui est beaucoup fini, par exemple, est plus facile à imiter, que ce qui est dégagé, & libre.

Il est impossible à qui que ce soit, de changer, & de devenir un autre Homme, en un moment. Une Main, qui a été acoutumée à se mouvoir d'une certaine façon, ne sauroit tout à coup, ni même après quelques légers essais, se faire à une autre sorte de Mouvement, pour se le rendre

aussi

aussi familier, qu'il l'est à une Personne qui le pratique continuellement. Il en est du Coloris, & du Dessein, comme du Maniment : il n'est pas possible, qu'un Homme copie, avec la moindre liberté, sans y mêler quelque chose du sien. Si, d'un autre côté, il veut s'atacher à imiter trop exactement son Original, son Ouvrage aura une certaine Maniere gênée & roide, qui se distingue facilement de ce qui est exécuté d'une manière naturelle, aisée & sans gene.

J'ai peut-être une des plus grandes curiosités, qu'on puisse voir dans ce genre ; parce que j'ai l'Original, & la Copie. L'un & l'autre est l'Ouvrage d'un grand Maître ; d'ailleurs le Copiste étoit Disciple de celui qu'il a tâché d'imiter ; ce qu'il avoit coutume de faire assez souvent, comme j'en ai plusieurs Exemples, dont je suis très-certain, quoique je n'en aie pas vu les Originaux. L'Ouvrage en question est de MICHEL-ANGE ; je fus ravi de trouver occasion de l'acheter, il n'y a pas long-tems, d'une Personne qui venoit de l'aporter des Pays étrangers. C'est un Dessein fait à la Plume, sur une grande demi-feuille de Papier : il consiste en trois Figures, qui sont debout : la Copie est de BAPTISTE FRANCO ; il y a déja quelques Années que je l'ai, & j'ai toujours cru, qu'elle étoit ce que je trouve à-present, qu'elle est en éfet. C'est une
chose

chose surprenante, de voir avec quelle exactitude, les mesures de grandeur y sont imitées; car il ne paroît pas, que l'Artiste se soit servi d'autres secours, que de celui des yeux, dans cette Copie: si elle avoit été tracée, & mesurée par-tout, il seroit encore plus extraordinaire, qu'elle eût conservé la liberté qu'on y remarque. Le Copiste a été, outre cela, très-exact à suivre tous les traits, même ceux qui étoient purement accidentels, & qui ne signifioient rien; de sorte qu'on diroit, qu'il a tâché de faire une Copie, aussi juste qu'il étoit possible, tant par raport à la Liberté, qu'à l'égard de l'Exactitude. Malgré cela, on découvre sa Main par-tout, d'une manière très-visible: tout grand Maître qu'il étoit, il ne pouvoit pas plus contrefaire la Plume Vigoureuse & Emoussée de MICHEL-ANGE, ni le terrible Feu qui le distingue dans tous ses Ouvrages, qu'il auroit pu manier la Massue d'*Hercule*.

Je sai bien, qu'on m'objectera, sur ce que je viens de dire, qu'il y a bien des Copies, qui ont trompé de très-bons Peintres; & qu'ils ont pris pour des Originaux, ce qui n'étoit que des Copies, même lorsque ce Copies étoient faites d'après l'Ouvrage de leur propre Main. C'est ce qui arriva à JULE-ROMAIN, qui prit pour l'Original une Copie qu'ANDRÉ DEL SARTO avoit faite d'après RAPHAEL, quoi-qu'il eût

travaillé lui-même à cet Original, & qu'il en eût peint une partie de la Draperie, au raport de Vasari (*). Cet Auteur prétend aussi, que Michel-Ange copioit si-bien les Desseins, lorsqu'il étoit encore jeune, qu'on s'y trompoit, & qu'on prenoit souvent ses Copies pour des Originaux (†). Il y a encore d'autres Histoires de cette nature. Je réponds à toutes les Objections, que l'on peut faire là-dessus.

1. Qu'on peut être *bon Peintre*, sans être *bon Connoisseur*, à cet égard. Connoître, ou distinguer les Mains, & être capable de faire un bon Tableau, sont deux Qualités bien distinctes l'une de l'autre; elles demandent un Tour de Pensée bien diférent, & une aplication particulière.

2. Il peut arriver, que ceux qui se sont ainsi trompés, aient été trop précipités à porter leur jugement; & que n'aiant aucun doute de la chose, ils aient prononcé, sans l'avoir bien examinée.

3. Il est encore possible ici, comme dans d'autres rencontres, que de forts Préjugés ou des Argumens indirects puissent aveugler, ou précipiter le Jugement; & il y a aparence, que ç'a été le cas de Jule Romain, dans l'Exemple que nous avons tantôt raporté.

Enfin, suposé qu'il y ait eu des exemples
de

(*) III. *Parte*, I. *Vol. pag.* 163.
(†) III. *Parte*, II. *Vol. pag.* 718.

de Copies de telle nature, que les plus habiles Connoisseurs n'aient pu les découvrir (ce que je ne croi pourtant pas) ce sont des cas qui arriveront si rarement, que la Règle générale subsiste toujours.

III. La question qui suit, est de savoir, si un Ouvrage, qu'on reconnoît pour être d'un tel Maître, est originairement de lui, ou s'il l'a copié de quelque autre.

Il s'agit de savoir d'abord, si l'Idée du Maître, dont on reconnoît la Main, dans un Tableau, ou dans un Dessein qu'on a devant le yeux, y est aussi. Si l'on trouve, que la Pensée n'est pas Originale, par raport au même Maître, il faut examiner outre cela, si celui qui a fait la Pièce a tâché, pour certaines raisons, de suivre cet autre Maître, le mieux qu'il a pu, pour en faire ce qu'on apèle proprement une Copie; ou s'il s'est donné cette liberté, qui rend son Ouvrage Original: ou bien s'il est d'une nature, qui participe de l'un & de l'autre.

Le mélange de la Main d'un Maître, avec l'Idée d'un autre, est un assemblage, qui se trouve fort souvent dans les Ouvrages de quelques-uns des plus célèbres. On remarque, dans plusieurs de ceux de RAPHAEL, qu'ils tiennent beaucoup de l'Antique: il y en a même, qui n'en sont pas seulement des Imitations, mais des Copies parfaites. Le PARMESAN, & BAPTISTE FRANco ont dessiné d'après RAPHAEL, & d'après

près MICHEL-ANGE: BAPTISTE FRANCO a fait auſſi une infinité de Deſſeins, d'après l'Antique, dans l'intention de les graver à l'Eau-forte, & d'en compoſer un Volume: RUBENS a deſſiné ſouvent d'après d'autres Maîtres, & ſur-tout, d'après RAPHAEL: BLAISE BOLONOIS a emprunté preſque tous ſes Ouvrages de RAPHAEL & du PARMESAN; ou ils ont été des Imitations de leur Manière de penſer. Mais c'eſt un mélange, qu'on ne trouve jamais, ou très-rarement, dans LEONARD DE VINCI, MICHEL-ANGE, le COREGE, & quelques autres. JULE ROMAIN, & ſur-tout POLYDORE, étoient ſi fort entrés dans le Goût de l'Antique, qu'ils avoient à-peu-près la même Manière de penſer que les Anciens; de ſorte même, que quelquefois on ne la diſtingue pas trop: quoique le plus ſouvent on le faſſe aſſez facilement. J'aurois peur de me rendre ennuïeux, ſi j'entrois dans de plus grandes particularités. Ceux qui ſe rendront les Ouvrages de ces grands Hommes entièrement familiers, pouront d'eux-mêmes faire des obſervations de cette nature, qui leur ſufiront pour réüſſir. C'eſt-là auſſi, ce qu'on doit faire, pour être bon juge, dans le cas dont il s'agit ici; car il eſt certain, que le ſeul moïen de connoître, ſi l'Idée & la Main, qu'on trouve dans un Tableau, ou dans un Deſſein, ſont du même Maître, eſt d'être bon

Con-

Connoisseur, à l'égard des Mains, & des Idées des Maîtres. Enfin, pour savoir, si un Ouvrage doit être pris, pour un Original, ou non, il faut concevoir clairement, quelles sont les justes définitions de *Copie*, & d'*Original*, afin de les distinguer l'une d'avec l'autre.

IV. Le Moïen de reconnoître les Copies, qu'un Maître a faites, sur ses propres Ouvrages est, d'être bien versé dans ceux qu'il a faits d'origine. On trouvera, dans ces derniers, un Esprit, une Liberté, & un Air naturel, qu'il lui est impossible de donner aux Copies, comme nous l'avons déja remarqué.

Pour ce qui est des Estampes, quoique ce que j'ai dit, dans ce Chapitre & dans les précédens, leur convienne, aussi-bien qu'aux Tableaux, & aux Desseins, lesquels j'ai eus sur-tout en vue, cependant, comme il y a certaines choses, qui les regardent particulierement, je me suis réservé à en parler ici, séparément.

Les Estampes, soit qu'elles soient gravées, en Métal ou en Bois, soit qu'elles soient faites à l'Eau-forte ou en Manière noire, sont une espèce d'Ouvrages, faits d'une certaine façon, qui n'est pas si commode, que celle qui sert pour les Tableaux, ou les Desseins; & il est impossible de faire par-là rien de si excellent, que par celle de ces deux derniers. Mais, c'est par

d'autres raisons, qu'on a inventé cette façon de travailler: par-là, au-lieu d'une seule Pièce, on en fait un grand nombre du même Sujet; de sorte qu'une infinité de personnes peuvent avoir la même Pièce, & cela à un prix fort modique.

Il y a de deux sortes d'Estampes: les unes sont faites par les Maîtres mêmes, sur leurs propres Desseins; & les autres, par des gens qui ne prétendent pas d'inventer, mais seulement de copier, suivant leur Manière, les Ouvrages des autres.

Les Estampes de cette dernière espèce ne sont jamais que de simples Copies, par raport à l'Invention, à la Composition, au Dessein, à la Grace, & à la Grandeur. Ces Estampes peuvent encore être copiées, comme cela arrive très-souvent; mais, pour distinguer les Copies de cette nature, de celles qui ne le sont pas, il faut connoître les Mains des Graveurs, soit au Burin ou à l'Eau-forte, qui, à cet égard, sont les Auteurs Originaux; comme le Peintre, dont ils ont copié les Ouvrages, l'étoit par raport à eux.

On peut encore subdiviser la première sorte, en trois espèces. 1. Les Estampes qu'ils ont faites, d'après un de leurs Ouvrages de Peinture. 2. Celles qu'ils ont faites, d'après un de leurs Desseins. 3. Enfin, ce qu'ils ont dessiné sur la planche même; ce qui a quelquefois été fait, particulièrement

à

à l'Eau-forte. Les premières de celles-ci, sont des Copies d'après leurs propres Ouvrages : les secondes peuvent l'être, plus ou moins, suivant que le Dessein, qu'ils ont fait auparavant, a été plus ou moins fini ; de sorte qu'en travaillant sur le Cuivre, ils ont seulement eu en vue de le Copier servilement, ou bien le Dessein étant moins fini que l'Estampe, il y ont ajouté en travaillant. Au reste, les unes & les autres ne sont telles, qu'en partie, en ce que ces sortes de Morceaux sont faits, d'une diférente manière de travailler. Mais, lorsqu'ils sont dessinés sur la planche meme, alors c'est une espèce de Dessein, comme le sont les autres, quoique d'une exécution diférente ; & ils sont simplement, & à proprement parler, des Originaux.

On peut connoître les Mains des Maîtres, dans ce genre, aussi bien que dans les Tableaux ou dans les Desseins, de-même que les Ouvrages qui sont Originaux, & ceux qui ne sont que des Copies ; & jusqu'à quel point ils le sont.

L'Excellence d'une Estampe, comme celle d'un Dessein, ne consiste pas particulièrement dans le Maniment, qui a son mérite ; mais c'en est une des parties les moins considérables. C'est sur-tout à l'Invention, à la Grace, & à la Grandeur, comme aux principales parties, qu'il faut avoir égard. On voit souvent, dans des Estampes de peu d'im-

d'importance, une meilleure Gravure, & un plus beau Burin, que dans celles de Marc-Antoine; mais celles qu'il a faites, d'après Raphael, font en général, plus eſtimées, que celles qui font gravées, par les Maîtres mêmes de leur Invention. Car, quoique l'Expreſſion, la Grace, la Grandeur, & d'autres Qualités, par lesquelles ce Genie inimitable a tant ſurpaſſé le reſte des Hommes, n'y ſoient marquées que très-foiblement, en comparaiſon de ce qu'il a fait lui-même; cependant l'Ombre de ce Prodige, qu'on y remarque, a des Beautés qui touchent l'Ame, au-delà de ce que peuvent faire les meilleurs Ouvrages Originaux de la plupart des autres Maîtres, quelque excellens qu'ils ſoient. Auſſi faut-il ajouter, que quoique les Eſtampes de Marc-Antoine n'aprochent pas, à beaucoup près, de ce que Raphael a fait lui-même, il a pourtant ſurpaſſé tous les autres, qui en ont fait d'après les Ouvrages de Raphael, en ce qu'il a mieux imité, qu'aucun autre, ce qui ſe trouve de plus excellent dans cet Homme admirable.

Les Eſtampes faites à l'Eau-forte, par les Maîtres mêmes, comme celles du Parmesan, d'Annibal Carache, & du Guide, qui font les principaux, dont nous aions des Ouvrages de cette eſpèce, ſont conſidérables à cet égard, non pas pour le Maniment, mais par raport à l'Eſprit, à

l'Expression, au Dessein, & aux autres Qualités les plus excellentes d'un Tableau, ou d'un Dessein ; quoique, par la nature même de l'Ouvrage, elles ne sont pas à comparer, à ce que ces Maîtres ont fait au Pinceau, avec le Crayon, ou à la Plume.

Il faut encore remarquer, que, comme les Estampes ne sauroient être de la même Bonté que les Desseins, elles perdent encore beaucoup de celle qu'elles ont, lorsque la planche commence à s'user : elles ont alors moins de Beauté, & moins d'Esprit ; l'Expression en devient plus foible ; les Airs des Têtes se perdent ; & le tout dégénere à proportion, à moins qu'elle ne soit trop rude dans le commencement : & dans ce cas, ce n'est qu'après que cette rudesse est adoucie, qu'on en tire les meilleures Epreuves.

Il seroit fort à souhaiter, que tous ceux qui se sont apliqués à copier les Ouvrages des autres en Estampes, de quelque nature qu'elles soient, eussent plus travaillé, qu'ils n'ont fait en général, à se perfectionner dans ces Branches de la Sience, qui sont nécessaires aux Peintres, excepté celles qui sont particulières à ces derniers, en qualité de Peintres : leurs Ouvrages auroient été beaucoup plus recherchés, qu'ils ne le sont. Il est vrai, qu'il s'en trouve quelques-uns, qui y ont emploié plus de soin que les autres ; & c'est aussi pour cela, que leurs Estampes sont les plus estimées.

Enfin,

Enfin, il faut dire ceci, à l'avantage des Estampes, préférablement aux Desseins, quoiqu'elles ne leur soient pas à comparer, à d'autres égards, comme nous l'avons déja fait voir, qu'elles sont ordinairement faites sur les Ouvrages finis, qui sont les dernières pensées du Maître, sur le Sujet. Mais c'est assez parlé des Estampes.

Il y a une qualité absolument nécessaire à une Personne, qui a envie d'aprendre à connoître les Mains, & à distinguer les Copies d'avec les Originaux ; comme elle l'est aussi, pour bien juger d'un Tableau, ou d'un Dessein, ou de quelque autre chose que ce soit ; & c'est par-là que je finirai ce Discours. *Il faut savoir prendre, retenir, & ranger des Idées claires & distinctes, & s'en faire une habitude.*

De pouvoir distinguer deux choses de diférente espèce, sur-tout lorsqu'elles ont peu de ressemblance entr'elles, comme de dire, que cet Arbre est un Chêne, & que l'autre est un Saule, il n'y a personne, quelque stupide qu'il soit, qui ne puisse le faire ; mais, d'entrer dans une Forêt où il y a une infinité de Chênes, & de savoir discerner une seule feuille, quelle qu'elle soit, d'avec aucune feuille de tous ces Arbres, de s'en former une Idée claire & de la conserver telle, pour pouvoir la reconnoître, quand l'ocasion s'en presentera ; & cela, aussi long-tems qu'elle conservera ses qualités caractéristiques, cela demande quelque

que chose au de-là des Talens ordinaires : cela n'est pas cependant impossible. D'apercevoir la diférence qu'il y a entre une belle Notion Métaphysique, & une Plaisanterie insipide ; ou entre une Démonstration Matématique, & un Argument qui n'a tout-au-plus, que de la probabilité ; c'est une chose si facile, que quiconque ne le peut faire, est plutôt une Brûte, qu'un Animal raisonnable. Mais, pour discerner, en quoi consiste la diférence de deux Notions, qui se ressemblent beaucoup, sans qu'elles soient la même ; ou pour voir, quel est le juste poids d'un Argument, à travers tous ses Déguisemens artificiels, il faut nécessairement concevoir, distinguer, ranger métodiquement & comparer les Idées, d'une manière qui est assez rare, même parmi ceux qui se piquent de Raisonnement. De voir, & de distinguer, avec cette Délicatesse de Sentiment, des choses, qui ont tant de raport les unes aux autres, soit visibles, ou immatérielles, c'est le fait d'un Connoisseur. C'est faute de Discernement, que certaines Personnes de ma connoissance, de qui l'on auroit pu atendre quelque chose de meilleur, se sont trompées aussi grossièrement, que si elles avoient pris le CORÈGE, pour REMBRANDT ; où, pour me rendre plus intelligible à ceux qui n'entendent pas ces sortes de choses, comme si elles avoient pris une Pomme pour

pour une Huitre. Mais, pour des Méprises moins considérables, dans lesqu'elles on est tombé, lors-qu'on a pu facilement remarquer la diférence de deux Manières ; je veux dire, de celle qu'on avoit devant soi, & de celle pourquoi on la prenoit, soit par raport à la façon de penser du Maître, ou à l'égard de la Manière d'exécuter ses Pensées, on en a fait en tout Tems.

Il est aussi nécessaire à un Connoisseur, d'être bon Logicien, qu'il l'est ou à un Théologien, ou à un Philosophe. Les uns & les autres se servent des mêmes Facultés; & ils les emploient de la même manière: toute la diférence qui s'y trouve, n'est qu'à l'égard du Sujet.

1. *Il ne faut pas qu'il s'émancipe jamais à porter son jugement sur une chose, sans en avoir conçu des Idées certaines & déterminées :* il ne faut pas qu'il pense, ni qu'il dise rien à la volée & confusément, comme les Personnes, dont Monsieur LOCKE parle quelque part, qui s'étoient échaufées à disputer d'une Liqueur, qu'ils suposoient être dans le Corps, & qui selon, toutes les aparences, n'en seroient jamais venues à une conclusion, s'il ne les avoit engagées à convenir, avant toute chose, de la signification du terme de Liqueur; de sorte que, jusqu'alors, elles avoient parlé au hazard.

2. Un bon Counoisseur aura soin de *ne pas confondre des choses réellement distinctes*

tes *les unes des autres*, malgré la ressemblance qu'elles paroissent avoir entre elles. C'est en quoi il doit toujours être sur ses gardes; car il arrive souvent, que les Mains & les Manières de diférens Maîtres se ressemblent de très-près.

3. Il ne faut pas non plus, *qu'il mette de la diférence, où il n'y en a point éfectivement*, ni qu'il atribue à deux Maîtres diférens, les Ouvrages, qui ont été faits par la même Main.

4. Lorsque les Connoisseurs ont fixé leurs Idées, ils doivent *s'en tenir-là ; & ne pas voltiger confusément de l'une à l'autre*, sans savoir à laquelle se déterminer.

F I N.

DISCOURS
SUR LA
SIENCE
D'UN
CONNOISSEUR.

Nil actum reputans dum quid superesset agendum.
<div style="text-align: right">Luc.</div>

C'EST une chose surprenante, que dans un Pays comme le nôtre, riche & abondant en Gens de Qualité, & qui ont un Goût juste & délicat, pour la Musique, pour la Poësie, & pour toutes les espèces de Literature; parmi tant de bons Ecrivains, tant de savans Philosophes, tant d'habiles Politiques, tant de braves Soldats, tant d'excellens Théologiens, Médecins, Jurisconsultes,

Ma-

Matématiciens, & Artistes ; il s'en trouve si peu, qui soient *Amateurs & Connoisseurs de la Peinture*.

Il n'y a point de Nation sous le Ciel, que nous ne surpassions, en la plupart de ces Siences : il y a même bien des Peuples, qui, par raport aux principales, sont des *Barbares*, en comparaison des *Anglois*. Depuis les tems florissans des anciens *Grecs & Romains*, lorsque cet Art étoit dans sa plus grande estime, & dans sa plus haute perfection, cette Magnanimité nationale, qui semble faire la marque caractèrisque de notre Pays, s'est perdue dans le Monde ; cependant, on ne voit pas, que chez nous on soit, à beaucoup près, si grand Amateur & si bon Connoisseur, en fait de Peinture ou de ce qui y a quelque raport, non-seulement qu'en *Italie*, où tout le monde l'est, mais même qu'en *France*, en *Hollande*, ou en *Flandres*.

Il n'y a point d'Evènement, dans les choses naturelles ou morales, qui ne reconnoisse une Cause immédiate : celle-ci dépend encore d'une autre ; & ainsi de suite, en remontant jusqu'à la première, qui est la Volonté immuable & infaillible de l'Etre suprême, sans laquelle il n'arrive pas le moindre accident de la chute d'un Passereau, ou du changement de couleur d'un seul Cheveu ; de manière qu'il ne se fait rien d'extraordinaire : & s'il arrive quelque chose,

qui foit pour nous un fujet d'admiration, il ne l'eſt, que parce que nous en ignorons les Cauſes, & que nous ne faiſons pas atention, qu'elle en doit avoir abſolument ; & que ces Cauſes ont dû auſſi néceſſairement produire l'Efet que nous voïons, que celles qui nous font les plus connues & les plus familières. De voir, qu'en *Angleterre*, il y ait ſi peu de gens, qui regardent cette Sience, comme capable de contribuer à former un Jeune-Homme de Naiſſance ; qu'il s'y trouve ſi peu d'Amateurs de la Peinture, à l'enviſager, non pas ſimplement, comme faiſant partie de nos Ameublemens, ou comme un Ornement, ou même entant qu'elle nous repréſente nos Amis ou nous-mêmes ; mais entant qu'elle eſt capable d'ocuper & d'orner l'Eſprit, autant, & peut-être, plus, qu'aucun autre Art ; c'eſt un Evènement qui dépend auſſi de quelque Cauſe. Je vais tâcher de faire ceſſer cette Cauſe, & par conſéquent, les mauvais éfets qui en réſultent : je vais faire mes éforts pour mettre mes Compatriotes dans des diſpoſitions plus favorables ; & c'eſt en quoi je ne deseſpére pas, en quelque manière, de réüſſir.

L'entrepriſe n'en eſt pas facile. J'en ai déja donné les Principes ; & j'ofre ici au Public une Sience nouvelle, ou du moins peu connue, à l'enviſager comme telle : & elle eſt d'autant plus nouvelle, &

d'au-

d'autant moins connue, qu'elle n'a point encore de nom. Elle en pourra avoir un, dans la fuite ; mais en atendant, on aura la bonté de m'excufer, fi je lui donne celui de *Sience d'un Connoiffeur*, n'aïant point trouvé jufqu'ici, de meilleur terme, pour exprimer ce que je veux dire. J'ouvre une nouvelle Scène de Plaifir, un nouvel Amufement innocent, & une Perfection, dont à peine on a ouï parler ; mais qui n'eft pas moins digne de l'atention d'un honnête Homme, que le font les autres Qualités qu'on a coutume d'aquérir. J'ofre à ma Patrie un Plan, par lequel elle peut augmenter en Richeffes, en Réputation, en Vertu, & en Forces. C'eft ce que je prétens démontrer, dans la fuite, non pas en Orateur, ni en Avocat ; mais en Philofophe, & de manière à me flater, que tous ceux qui fe dépouilleront de leurs préjugés, & qui examineront la chofe en elle-même, fans s'arrêter à la nouveauté, ou à leurs premiers fentimens, feront convaincus de la folidité de mon Raifonnement.

Comme donc, ce que j'ai en vue pour le prefent, eft de tâcher d'infpirer aux Gens de Qualité le goût de devenir *Amateurs & Connoiffeurs* de la Peinture, je prendrai la liberté de le faire avec tout le refpect que je leur dois, en leur faifant voir, l'*Excellence*, la *Certitude*, le *Plaifir*, & les *Avantages* de cette Sience.

Une

Une des principales Caufes, qui font que les Perfonnes de Qualité négligent fi fort la Sience dont je parle, eft, qu'il s'en trouve très-peu, qui aient une jufte Idée de la Peinture. On la regarde ordinairement comme un Art, qui fert à reprefenter la Nature, & comme une belle Pièce d'Ouvrage, dificile à exécuter, mais qui ne produit tout au-plus, que des Meubles agréables & fuperflus.

Comme c'eft-là tout ce que la plupart atendent de cet Art, il ne faut pas s'étonner, fi on ne le recherche pas avec plus d'empreflement, fi l'on ne s'y aplique pas davantage, & fi l'on ne fait pas atention à des Beautés, qu'on n'efpére pas d'y trouver. Ainfi, il arrive fouvent, qu'on ne regarde que très-légerement un bon Morceau de Peinture, & qu'on admire un Tableau médiocre, où même une mauvaife Pièce; & cela, fur des confidérations baffes & triviales. De-là vient, qu'on a naturellement de l'indiférence pour cet Art, ou tout au plus un degré d'eftime qui n'eft pas fort confidérable, pour ne pas dire, du mépris. Mais, cela vient, fur-tout, de ce qu'en comparaifon du grand nombre de Pièces de Peinture, il s'en trouve fort peu, qui reprefentent bien la Nature, ou quelque Beauté; ou même qu'on puiffe apeler une bonne Pièce d'Ouvrage,

Quoiqu'au commencement de la *Théorie de*

ae la Peinture, & dans tout ce que j'ai mis au jour, j'aie déja tâché de donner au Public une juste Idée de l'Art; j'ai résolu de le faire ici encore plus particulièrement, pour mieux réüssir dans le dessein que je me suis proposé. Ce Plan en poura tirer le même avantage, que les Tableaux qui sont envisagés dans de diférens jours.

Il est certain, que la Peinture est un Art dificile; qu'elle produit des Pièces d'Ouvrage curieuses, & pleines d'agrément; & dont la fin est de representer la Nature. Jusques-là se trouve juste l'Idée qu'on s'en fait ordinairement; mais elle est encore plus dificile, plus curieuse, & plus remplie d'agrémens, que la plupart des gens ne se l'imaginent.

L'Esprit de l'Homme s'ocupe agréablemen, & prend plaisir à voir une belle Pièce d'Ouvrage, de quelque Art que ce soit. On se sent même échaufé d'une espèce d'Ambition, quand on voit qu'un Homme à qui, par raport à l'Univers, on est allié, comme à un Compatriote ou à un Parent, est capable d'une telle Production. La Peinture nous fournit une grande Variété, en fait de Plaisirs de cette nature, par raport au Maniment délicat & hardi du Pinceau, au mélange de ses Couleurs, à l'assemblage ingénieuse des diférentes parties du Tableau, & à la diversité infinie des Teintes. Toutes ces circonstances produisent de

la Beauté & de l'Harmonie ; & elles seules sont capables de donner du Plaisir à ceux qui ont apris à faire ces sortes de remarques. On se plaît beaucoup à voir un Morceau, où la Nature est bien representée, suposé que le Sujet soit bien choisi ; il nous donne des Idées agréables, il les renouvelle, & il les perpétue, tant par sa nouveauté, que sa variété ; ou par la réflexion sur notre propre sureté, en voïant représenté quelque chose de terrible, comme des Orages, des Tempêtes, des Batailles, des Meurtres, des Pillages &c ; ou encore, lorsque le Sujet est du Fruit, des Fleurs, des Paysages, des Edifices, & des Histoires ; ou enfin, lorsque c'est nous mêmes, quelques Parens, ou quelques Amis que le Tableau represente.

Voilà jusqu'où va l'Idée qu'on se fait ordinairement de la Peinture ; & elle sufiroit, pour rendre l'Art recommandable, si l'on voïoit ces Beautés, & qu'on les considérât, telles qu'on les trouve dans les Ouvrages de Peinture, ou de Dessein des meilleurs Maîtres. Mais cette Idée n'en est pas plus favorable, que le seroit à un Homme, la Déscription, ou l'Eloge que l'on feroit de ses bonnes Qualités, comme sont sa Grace, sa belle Taille, sa Force, & son Agilité, sans mettre en ligne de Compte sa Conversation, ni son Raisonnement.

La

La fin principale de la Peinture est, d'enchérir sur la Nature commune, & de la relever ; de nous communiquer, non-seulement les Idées que nous pouvons recevoir d'ailleurs, mais celles qu'il seroit impossible de nous suggérer, sans le secours de cet Art; & qui enrichissant l'Homme, par raport à sa Qualité raisonnable, le rendent meilleur, & l'instruisent d'une manière aisée, promte, & agréable.

Le but de la Peinture n'est pas seulement de representer la Nature, & d'en faire un bon choix ; mais aussi de la relever au-dessus de ce qu'on voit communément, ou bien rarement, à certain degré de perfection qui n'a jamais été, ou qui ne sera peut-être jamais réellement, quoi-que l'on en conçoive pourtant facilement la possibilité. Comme, lorsqu'on voit un bon Portrait, on a une meilleure opinion de la Beauté, de l'Esprit, de l'Education & des autres bonnes Qualités de la personne, qu'il represente, qu'en la voïant elle-même ; sans pourtant, qu'on puisse dire en quelle particularité ils ne se ressemblent point, ni ce qui en fait la diférence. Il faut que la Nature paroisse par-tout.

Il faut que la Nature, infaillible, immuable,
Il faut que ce Flambeau commun, inestimable,
Donne à tout la Beauté, la Vie & la Vigueur,
Comme étant d'un Ouvrage & le But & l'Auteur:

Et plus on voit, que l'Art cette Nature imite,
Plus il est excellent, plus grand est son mérite.
Car elle doit par-tout produire ses éfets;
Sans qu'on puisse pourtant, en démêler les traits (*).

Je croi, qu'il n'y a jamais eu sur la Terre une Race d'Hommes, qui aient eu cet Air, ce Regard, cette Phisionomie, ni qui aient agi comme ceux que nous voïons representés, dans les Ouvrages de RAPHAEL, de MICHEL-ANGE, du CORÉGE, du PARMESAN, & des autres habiles Maîtres; cependant, on y découvre par-tout la Nature. On voit rarement, ou plutôt on ne voit jamais des Paysages, tels que ceux du TITIEN, d'ANNIBAL CARACHE, de SALVATOR ROSA, de CLAUDE LORAIN, de RUBENS, &c. ni des Pièces d'Architecture, & une Magnificence, telles que celles qu'on voit, dans les Tableaux de PAUL VERONESE; mais il n'y a rien-là, dont on ne puisse facilement concevoir la possibilité. Les Idées que nous avons, des Fruits, des Fleurs, des Insectes, des Draperies, & de toutes les choses visibles, & même de quelques Créatures invisibles, ou imaginaires, sont relevées & perfectionnées, par la main d'un bon Peintre : & par-là, l'Esprit se remplit des Images les plus nobles, & par conséquent, les plus agréa-

(*) POPE, Essai sur la Critique.

agréables. La Déscription qu'on trouve d'un Homme, dans un Avertissement, au bas d'une Gazette, & un Caractère dépeint par Mylord Clarendon, sont à la vérité tous deux suivant la Nature, mais ménagés bien diféremment.

J'avoue, qu'il y a des Beautés, dans la Nature, auxquelles il est impossible d'ateindre, par l'Imitation ; sur-tout, pour ce qui regarde les Couleurs, comme aussi à l'égard de l'Esprit, de la Vivacité, & de la Légereté. Le Mouvement seul lui donne un grand avantage, & un grand degré de Beauté, uniquement par la variété qu'il produit ; de sorte que ce que j'ai dit ailleurs est encore véritable, qu'il est impossible à l'Art d'égaler la Nature : mais cela ne contredit point à ce que je viens d'avancer ; & l'une & l'autre Proposition est véritable, dans un sens diférent. Il y a de certaines choses, dans la Nature, qui sont inimitables ; & il y en a d'autres, sur lesquelles l'Art peut beaucoup enchérir.

Lorsque je dis, qu'il faut que la Peinture relève & embellisse la Nature, on doit entendre par-là, qu'il faut donner aux Actions des Hommes plus d'avantage, qu'elles n'en avoient en éfet ; & qu'il faut donner aux Personnes plus de Grace & plus de Noblesse, qu'elles n'en ont ordinairement. Quand il s'agit d'une Histoire, le Peintre a d'autres règles à observer, que celles d'un

Histo-

Hiſtorien ; & l'un n'eſt pas moins obligé d'embellir ſon Sujet, que l'autre de raporter les choſes fidèlement.

Les Idées qui nous ſont communiquées, par le moïen de cet Art, ne ſont pas ſimplement des Idées qui nous donnent du plaiſir ; mais ce ſont des Idées qui éclairent l'Eſprit, & qui mettent l'Ame en mouvement. C'eſt d'elles qu'on aprend la forme, & la propriété des choſes, & des perſonnes ; ce ſont elles qui nous informent des Evènemens paſſés, & qui excitent en nous la Joie, la Triſteſſe, l'Eſpérance, la Crainte, l'Amour, l'Averſion, & les autres Paſſions de l'Ame ; mais ſur-tout, elles nous nous inſtruiſent de ce que nous devons croire & pratiquer ; elles nous engagent à la Dévotion ; & nous aident à corriger ce que nous avons pu faire contre notre Devoir.

La Peinture eſt une autre eſpèce d'Ecriture, qui ſert à la même fin, que celle de ſa Sœur cadette. L'une, par de certains caractères, nous communique des Idées, qu'il eſt impoſſible à l'eſpèce Hiéroglifique de nous donner ; & celle-ci, à d'autres égards, ſuplée aux Défauts de l'autre.

Les Idées qui nous ſont ainſi communiquées ont cet avantage, qu'au-lieu d'entrer lentement dans notre Eſprit, par le moïen des Paroles, ou par une Langue particulière à une Nation ſeulement, elles
s'y

s'y infinuent avec tant de rapidité, & d'une manière fi univerfellement entendue, que cela fe fait en un clin-d'œil, & comme par infpiration. L'Art qui produit de tels éfets peut être comparé à la Création, puis-qu'il eft capable de faire des Ouvrages confidérables & de grand prix, avec des matériaux vils ou de très-peu de valeur.

Quelle entreprife ennuïeufe que de décrire par des paroles la Vue d'un Pays, par exemple, celle des *Alpes* ou de *Tivoli*; & encore, l'Idée qu'on en auroit par-là, combien feroit-elle imparfaite! Au-lieu que la Peinture fait voir les chofes immédiatement, & d'une manière exacte. Il n'y a point de termes qui puiffent nous donner une Idée du Vifage d'une Perfonne, que nous n'avons jamais vue : la Peinture au-contraire le fait éfectivement; elle fait même remarquer le Caractère de cette Perfonne, autant que fon Vifage le donne à connoître. D'ailleurs, elle rapèle en un moment à la mémoire, tout au moins, les particularités les plus confidérables, qu'on en a entendu raconter; ou elle fournit l'ocafion d'aprendre ce qu'on n'en favoit pas encore.

(*) AUGUSTIN CARACHE, difcourant un jour, fur l'Excellence de la Sculpture ancienne, s'arrêta fort long-tems à louër le *Laocoon*; mais, comme il obferva, que fon Frère

(*) BELLORI, dans la Vie d'ANNIBAL CARACHE. pag. 31.

Frère ANNIBAL ne lui répondoit point, & qu'il sembloit même ne faire aucune atention à cet Eloge, il le blâma de ne pas rendre à un Ouvrage si merveilleux toute la justice qu'il méritoit ; après quoi, il continua la narration qu'il faisoit, de toutes les particularités de ce précieux Monument de l'Antiquité. En même tems ANNIBAL s'étant tourné du côté de la muraille, y dessina le Groupe, avec du charbon, aussi exactement, que s'il l'avoit eu devant les yeux. Le reste de la Compagnie en fut surpris: AUGUSTIN se tût, & avoua, que son Frère s'étoit servi du moïen le plus sûr, pour démontrer les Beautés de cette surprenante Pièce de Sculpture. Alors ANNIBAL aïant fini son Dessein, s'adressa à la Compagnie & dit, d'un ton moqueur: *Li Poëti dipingono con le Parole, li Pittori parlano con l'Opere.* C'est-à-dire: Les Poëtes peignent par leurs Déscriptions, & les Peintres parlent par leurs Ouvrages.

Lorsque SYLLA eut chassé MARIUS de *Rome*, & qu'après l'avoir tiré d'un Marais où il s'étoit caché, on l'eut envoié dans les Prisons de *Minturnes*, ce dernier regardant un Soldat, qui avoit ordre de le venir mettre à mort, lui dit, d'un ton élevé: Σὺ δὴ τολμᾷς ἄνθρωπε Γάιον Μάριον ἀναιρεῖν: *Malheureux Oses-tu tuer* CAIUS MARIUS? Ce qui l'épouvanta si fort, qu'il se retira, sans être capable de s'aquiter de sa commission. Cette Histoi-

Histoire, & tout ce que Plutarque, en a écrit ne m'en donne pas une Idée plus grande, que celle que j'ai reçue, par un seul coup d'œil jetté sur sa Statue, à *Torcester*, dans le Comté de *Northamton*, parmi le Recueil d'Antiquités, qui apartient au Comte de Pontfract. L'*Odyssée* d'Homère ne sauroit me donner une Idée plus relevée d'Ulysse, que celle que me fournit un Dessein que j'ai de Polydore; où ce Héros se découvre à Penelope & à Telemaque, par la manière dont il s'y prend à bander son Arc. J'ai une Idée aussi haute de S. Paul, en faisant seulement un tour dans la Galerie de Raphael, à *Hamptoncour*, que j'en pourois avoir, par la lecture du Livre entier des Actes des Apôtres, quoiqu'écrit par inspiration Divine. Ainsi, je conclus, que la Peinture remplit l'Imagination d'Idées, autant, & plus, qu'aucun autre moïen le peut faire.

Le but de l'Histoire consiste à raporter des Faits, d'une manière simple & juste; & à faire un Portrait exact de la Nature Humaine.

La Poësie n'est pas si bornée; car, pourvu qu'elle ne pèche pas contre la Vraisemblance, elle doit relever & embellir la Nature; elle doit remplir l'Esprit d'Images plus belles, que celles qu'on voit ordinairement, ou même, qu'on puisse jamais voir, dans de certains cas; de là vient, qu'elle touche

les

les Passions plus vivement, & qu'elle donne plus de plaisir, que ne fait la simple Histoire.

Quand on veut nous railler, (j'entens les Peintres) au sujet des libertés, que nous donnons à nos Inventions, on ne manque jamais de dire, avec HORACE, (*) *Pictoribus atque Poetis, &c.* Nous en convenons; mais il faut savoir, que le parallèle consiste à s'éloigner de la Vérité, d'une manière qui est probable, qui plaît, qui instruit, & qui ne trompe personne.

Les Poëtes ont peuplé l'Air, la Terre, & les Eaux, d'Anges, de jeunes Garçons volans, de Nymphes & de Satires. Ils se sont imaginés ce qui se fait dans le Ciel, sur la Terre, & dans l'Enfer, aussi-bien que ce qui se passe sur notre Globe; ce qu'on n'auroit jamais pu aprendre par l'Histoire. Ce n'est pas seulement leur Mesures & leurs Rimes qui doivent les mettre au-dessus de l'usage ordinaire, il faut que leur Stile & leur Langage même y réponde. L'*Opera* a poussé la chose encore plus loin; mais, comme il passe les bornes de la Vraisemblance, il ne touche pas si vivement, que le fait la Tragédie, il cesse d'être poëtique; quelquefois même, il dégénére en un pur Spectacle, & en un simple Son; & s'il arrive, que les Passions y soient agitées, ce n'est que par raport à ce Spectacle & à ce Son; quoique, non seulement on en entende distinctement

(*) Art. Poët. ℣. 10.

tinctement les paroles, mais auſſi qu'on en comprenne le ſens. Mettons, pour un moment, l'*Opera* dans ce jour ; conſidérons-le comme un Spectacle & comme un Concert de Muſique ; & ſupoſons, que la Voix Humaine en faſſe un Inſtrument ; alors l'objection qu'on fait ordinairement, que c'eſt en une Langue étrangére, tombe d'elle même.

Les Peintres, de-même que les Poëtes, ont rempli notre Imagination d'Etres, & d'Actions, qui n'ont jamais été : ils nous ont auſſi donné, les uns & les autres, les plus belles Images naturelles & hiſtoriques, pour plaire & inſtruire en même tems. Je ne ſuis pas diſpoſé à pouſſer le parallèle, juſqu'à entrer dans toutes ſes particularités ; auſſi n'eſt-ce pas mon but pour le preſent. Monſieur DRYDEN l'a déja fait ; cependant il ſeroit à ſouhaiter, qu'il ne ſe fût pas ſi fort preſſé, & qu'il eût mieux entendu la Peinture, dans le tems que la plume admirable s'emploïoit à une ſi belle matière.

La Sculpture nous conduit encore plus loin, que la Poëſie ; elle nous donne des Idées au-de-là de tout ce que peuvent faire les paroles ; & elle nous fait voir des Formes de certaines choſes, des Airs de Têtes, & des Expreſſions de Paſſions, qu'il eſt impoſſible au Langage de nous bien décrire.

On a long-tems diſputé lequel des deux Arts, de la Peinture, ou de la Sculpture,

étoit le plus excellent : & l'on débite une Histoire, qui dit qu'on en laissa la décision à un aveugle, qui porta son jugement en faveur de la première, sur ce qu'on lui dit, que ce qui sembloit plat & uni, dans un Tableau, en le touchant, paroissoit à la vue aussi rond, que l'étoit la Pièce de Sculpture. Mais, je ne me contente pas de cette décision : car ce n'est pas la dificulté qui se rencontre dans un Art, qui le doit faire préférer aux autres ; mais il faut juger de son excellence, par la fin qu'on s'y propose, & par le degré auquel il peut ateindre ; & alors le moins de dificulté qui s'y rencontre est le mieux.

Il est certain, que le grand but de l'un & de l'autre de ces Arts est, de donner du plaisir, & de fournir des Idées : ainsi, il n'y a point de doute, que celui des deux qui répond le mieux à ces fins, ne soit préférable à l'autre. Concluons donc, que la Peinture est plus excellente que la Sculpture ; puisque la première nous donne, pour le moins, autant de plaisir, que la dernière ; & qu'elle nous communique non-seulement les mêmes Idées, mais qu'elle y en ajoute encore plusieurs autres ; & cela, tant par le moïen de ses couleurs, que parce qu'elle peut exprimer bien des choses, que ne sauroient faire, d'une manière aussi parfaite, le Bronze, le Marbre, & les autres matériaux de la Sculpture. On peut voir, à la vérité une Statue de tous les côtés ; & l'on pré-

prétend, que c'est un grand avantage; mais cette prétention est mal fondée. Si l'on regarde la Figure de tous les côtés, elle est aussi travaillée de tous les côtés; elle fait alors autant de diférens Tableaux; & l'on peut peindre cent vues diférentes d'une Figure, en autant de tems qu'on met à tailler cette Figure sur le Marbre; ou que l'on en met à la jetter en moule.

La Peinture répond à la Poësie, en ce qu'elle a pour but, de relever, & de perfectionner la Nature: quoique, dans de certains cas, elle puisse aussi être purement Historique. Mais, lors-qu'elle sert à cette autre fin, qui est la plus noble, ce Langage Hiéroglifique achève ce que la Parole ou l'Ecriture a commencé, & que la Sculpture a continué. De sorte qu'elle perfectionne tout ce que la Nature Humaine est capable de faire, pour communiquer ses Idées; jusqu'à ce que, dans un autre Monde, nous parvenions à un Etat plus Angélique & plus spirituel.

Je me flate, qu'on ne sera pas fâché que j'éclaircisse, par des Exemples, ce que je viens de dire; d'autant plus qu'ils sont fort curieux, & très-peu connus.

L'an 1284, dit VILLANI (*) il y eut de grandes Divisions, dans la Ville de *Pise*, au sujet de la Souveraineté. Le Juge NINO DI GALLURA DE' VISCONTI étoit à la tête

d'un

――――――
(*) *Hist. Florent.* Lib. 7. Cap. 120. 127.

d'un des Partis; le Comte UGOLINO DE' GHERARDESCHI étoit Chef d'un autre; & l'Archevêque RUGGIERI, de la Famille des UBALDINS, foutenu des LANFRANCS, des SIGISMONDS, des GUALANDS, & de quelques autres, formoit le troifième. Les deux premiers de ces Partis étoient *Guelfes*; & l'autre étoit *Guibelin*: Factions, qui de ce tems-là, auffi-bien que plufieurs années avant & après, firent beaucoup de dégât en *Italie*. Le Comte UGOLINO, pour parvenir à fon but, cabala en fecret avec l'Archevêque, pour ruiner le Parti du Juge, qui ne foupçonnoit rien de pareil; parce qu'ils étoient proches Parens, outre qu'il étoit *Guelfe*, auffi-bien que le Comte. Quoiqu'il en foit, le Comte réüffit : le Juge & fes Adhérans furent chaffés de la Ville; ce qui leur fit prendre la réfolution de fe retirer chez les *Florentins*, qu'ils engagérent à faire la guerre à ceux de *Pife*. Ces derniers fe foumirent en même tems au Comte, qui, par ce moïen, devint leur Seigneur. Mais, comme le nombre des *Guelfes* étoit diminué, par la fortie du Juge & de fes Partifans, & que ce Parti devenoit tous les jours plus foible, l'Archevêque fe faifit de l'ocafion, pour trahir le Comte à fon tour. Il fit entendre à la Populace, que ce dernier avoit envie de remettre leurs Fortereffes aux *Florentins*, & aux *Luquois*, leurs Ennemis. Il n'eut pas beaucoup de peine

ne à le leur perfuader ; ils fe foulevèrent, & pleins de rage ils coururent au Palais, dont ils fe rendirent maîtres, fans répandre que très-peu de fang ; ils mirent en prifon leur nouveau Souverain, avec fes deux Fils, & deux de fes Petits-Fils ; ils chaffèrent de la Ville tout le refte de fa Famille, & de fes Adhérans ; & en général tous les *Guelfes*. A quelques mois de-là, ceux de *Pife* fe trouvant engagés fort avant dans la Guerre inteftine des *Guelfes* & des *Guibelins*, & aïant choifi pour leur Général le Comte GUIDO DE MONTIFELTRO, le Pape les excommunia, avec ce Comte, & toute fa Famille. Cela les anima encore davantage contre le Comte UGOLINO ; & après s'être bien affurés des portes de la Prifon, ils en jettèrent les clefs dans la Rivière d'*Arno*, afin que perfonne ne pût porter à manger, ni à lui, ni à fes Enfans ; ce qui fit qu'ils moururent de faim, peu de jours après. Ils pouffèrent même la cruauté affez loin, pour refufer à ce Comte, un Prêtre, ou un Moine, pour le confeffer, quoiqu'il en demandât un, à fes Ennemis, en verfant un torrent de larmes.

Le Poëte, par le récit qu'il fait, de ce qui fe paffa dans la Prifon, porte fon Hiftoire plus loin, que l'Hiftorien n'auroit pu le faire. C'eft DANTE, qui étoit encore jeune, lorfque la chofe arriva ; & qui fe trouva ruiné, par les Troubles & par les Emeu-

Emeûtes de ces tems-là. Il étoit de *Florence*, Ville, qui après avoir été long-tems divisée, par la Faction des *Guelfes*, & par celle des *Guibelins*, se rangea enfin toute entière du côté des *Guelfes*. Mais, comme ce Parti se partagea en deux autres Branches, sous les noms de *Blancs* & de *Noirs*, & que ces derniers l'emportèrent sur les premiers, ils pillèrent, & bannirent Dante; non pas pour être du Parti contraire, mais pour avoir observé la neutralité, & pour avoir été ami de sa Patrie.

Lorsque la Vertu cède à l'esprit de Parti,
Le Poste de l'Honneur est le moins afermi.

Ce grand-Homme, dans son *Passage par l'Enfer* (*), fait entrer le Comte Ugolino, qui ronge la tête de l'Archevêque, ce perfide & cruel Ennemi ; & raconte sa fatale destinée. Lorsque Dante paroît,

La bocca sollevò dal fiero pasto
Quel peccator, &c.

En voici la Traduction.

On voit, que tout-à-coup ses lèvres il retire
De l'aliment sanglant que sa bouche déchire;
Il prend pour s'essuïer, ses cheveux en caillots;
Et relevant la tête, il s'énonce en ces mots:
 Pourquoi me rapeler le tour d'un Traître
 infame ?
Je n'en saurois parler, qu'il ne me perce l'ame:
 Mais

(*) Comed. Cant. 33. Part. 1.

*Mais, pour pouvoir un peu tempérer ma dou-
 leur,*
*Si je dois augmenter la honte & le malheur
Du Scélerat fiéfé, dont je ronge la tête,
Il faut que ma colère en reste satisfaite ;
Et je ne pourai point m'empêcher de parler,
Quoique mes tristes pleurs ne cessent de couler.*

*Je ne vous connois pas ; j'ignore quel mistère
Vous fait me venir voir dans ce lieu de misère :
Mais, à votre parler, je vous croi* Florentin,
Et vous voïez en moi le vieux Comte Ugolin.
Voilà Ruggieri, *dont la supercherie,
Comme chacun le sait, me fit perdre la vie :
Et puisque jusqu'ici l'on n'a su quel détour
Il avoit emploïé, pour me priver du jour,
Je vais tout vous conter : la moindre circons-
 tance
Fera voir, que j'ai droit de suivre ma van-
 geance.*

Le funeste Dongeon, *où j'étois renfermé,
Et qu'on nomme aujourd'hui le* Dongeon *afa-
 mé,
Marquoit, par ses côtés, qu'il étoit très-anti-
 que :
Je crus voir, à-travers, une chose tragique.
Aïant passé la nuit, sans presque fermer l'œil,
Dans ce lieu qui devoit me servir de cercueil,
Pendant le rêve afreux d'un éfroïable somme,
L'Objet que j'aperçus fut ce malheureux
 Homme,*

I 4 *Qui*

Qui chassoit un grand Loup & quatre Louve-
 teaux,
Par des Chiens afamés, qui n'avoient que les
 os,
Tout près de ma prison, sur le lieu qui divise
Les deux riches Etats de Luques & de Pise.
A poursuivre leur proie ils mettent peu de
 tems :
Ile se jettent dessus, l'éventrent de leurs dents.
 Je m'éveille en sursaut. Quelle plainte me
 glace !
Ce sont mes chers Enfans, témoins de ma dis-
 grace :
Dans leur rêve inquiet, tourmentés par la
 faim,
Ils implorent mon aide, & pleurent pour du
 pain.
Quel fut mon désespoir de me voir incapable
De rien faire pour eux, ô sort trop misérable !
Si cet endroit fâcheux ne peut point vous tou-
 cher,
Vous êtes insensible & plus dur qu'un rocher.
 A l'heure que j'atens un peu de nouriture,
Soudain j'entens du bruit qu'on fait à la ser-
 rure ;
Mais c'est pour en fermer la porte à double
 tour ;
Et nous faire périr, dans cet afreux séjour.
Je regarde mes Fils, d'un œil trouble & farou-
 che,
Sans qu'il puisse sortir un seul mot de ma bou-
 che.

Je.

Je les voi tous gémir & répandre des pleurs :
Je résiste pourtant encore à mes douleurs.
Anselme après cela, le plus jeune des quatre,
Voïant que le chagrin commençoit à m'abatre,
Mon Pere, me dit-il, je remarque à votre air,
Que votre cœur ressent un chagrin bien amer.
Cela ne me fit point encor rendre les armes,
Et je sus m'empêcher de répandre des larmes :
Cependant, sans parler, dans ce triste réduit,
Je passai tout ce jour & toute cette nuit.
 Mais dès le lendemain, aussi-tôt que l'Au-
 rore
Le jour sur l'horizon fit foiblement éclore,
J'aperçus sur le front de mes Fils malheureux,
Ce que le mien marquoit de funeste & d'afreux;
Et comme je couvrois des mains ma maigre
 mine,
Ils pensent, que c'est-là l'éfet de la famine :
Ils se lèvent tous quatre & prononcent ces mots.
Plutôt que de vous voir soufrir de plus grands
 maux,
Vous êtes notre Pere, & nous vous devons l'E-
 tre,
Cette chair est à vous, vous en êtes le Maître :
Prenez-la : de mourir, nous soufrirons bien
 moins,
Qu'en vous voïant rongé par d'inutiles soins.
Ce Discours fut touchant pour un malheureux
 Pere :
Il ajouta beaucoup au poids de ma misère ;
Et comme il me rendit immobile & muet,
Leur mal fut augmenté par ce pieux projet.

*Nous passâmes deux jours dans un profond si-
 lence;
Heureux, qu'un goufre alors eût fini ma sou-
 france!
Gaddon le quatrième embrassant mes genoux,
S'écria, mon cher Pere, aïez pitié de nous:
Il dit &, la Mort vint terminer son martire.
Le second, le troisième un jour après expire.
Enfin le lendemain, ou le sixième jour,
Le dernier de mes Fils enlève à mon amour.
Je me trouve alors seul, je n'ai plus de courage;
Et je sens, que mes yeux se couvrent d'un nuage,
Qui m'empêche de voir mes malheureux En-
 fans,
Sans trouver de remède à mes cruels tourmens.
J'apèle ces chers Fils, je cherche, je tâtonne:
Et petit à petit ma force m'abandonne.
Enfin deux jours après, terrassé par la faim,
Je trouvai de mes maux la déplorable fin.
Il dit; & tout d'un coup, avec un œil farouche,
Sur cette infame tête il raplique sa bouche.*

 Après que l'Historien & le Poëte ont fait ce qui est de leur compétence; le Sculpteur entre sur la Scène, & continue l'Ouvrage, dans un Bas-relief, que j'ai vu il y a quelques années, & qu'on disoit être de MICHEL-ANGE. Il nous fait voir le Comte, assis avec ses quatre Fils, dont l'un est mort à ses piés. Au-dessus de leurs têtes, on découvre une Figure, qui représente la Famine, & au bas il y en a une autre, qui
 dé-

désigne la Rivière d'*Arno*, sur le bord de laquelle cette Tragédie s'est passée. Je ne déciderai point si la Pièce est de Michel-Ange ou non : il me sufit de dire, qu'elle est excellente, & qu'elle lui convient, pour le Goût, & pour le Sujet : aussi me serois-je déterminé pour la main de ce Maître, si j'avois souhaité de la voir representée. C'étoit un second Dante, dans sa Manière ; aussi faisoit-il des Ouvrages de ce Poëte, son étude ordinaire. J'ai déja remarqué, & il est certain, qu'il y a des Idées, qui ne sauroient se communiquer par les paroles ; & qu'il n'y a que la Sculpture, ou la Peinture, qui nous les puissent fournir. Ainsi, je me rendrois ridicule en cette ocasion, si j'entreprenois de décrire ce *Bas-relief* admirable. Il sufit, pour mon dessein, de dire, qu'il y a des Attitudes, & des Airs de Têtes, qui conviennent si bien au Sujet, que les mouvemens de rage, de douleur, de pitié, d'horreur & de désespoir, dans Ugolin, & les Caractères d'angoisse, de foiblesse, de langueur, & de mort, dans ses Enfans, & celui de la Famine qui règne sur le tout, sont marqués avec tant de force, que cela porte l'Imagination au-delà de tout ce que pouvoient faire l'Historien, ou le Poëte : pour ce qui est du reste, il faut voir la Pièce. Il est vrai, qu'un Génie égal à celui de Michel-Ange pouroit se former des expressions aussi fortes & aussi

con-

convenables que celles-ci ; mais où trouvera-t-on ce Génie ? D'ailleurs, il ne pouroit pas communiquer ses Idées à un autre, à moins qu'il n'eût aussi la main semblable à celle de Michel-Ange, & qu'il ne se servît du même moïen pour le faire.

Je ne sache pas, qu'il y ait aucune Peinture de cette Histoire ; mais, si on la pouvoit voir peinte par quelque grand Maître, il n'y a point de doute, que, par raport à ces Terribles Sujets, elle ne portât la chose encore plus loin. On y trouveroit tous les avantages de l'Expression, que l'addition des Couleurs lui donneroient. Elles nous feroient voir une Chair pâle & livide, sur les Figures mortes & mourantes, la rougeur des yeux du Comte, ses lèvres bleuâtres, l'obscurité & l'horreur de sa Prison, avec d'autres circonstances ; sans parler des Habits (puisque dans le *Bas-relief* toutes les Figures sont nues, comme plus convenables à la Sculpture) que l'on auroit pu inventer de telle manière, qu'ils exprimassent la qualité des personnes, pour mieux exciter la pitié des Spectateurs ; & pour enrichir le Tableau, par leur variété.

Ajoutez à tout cela, que dans une Pièce de Peinture, les Figures paroissent entières, & détachées du fond, qu'on pouroit encore pratiquer d'une manière qui releveroit les autres horreurs, par une lumière sombre & lugubre, telle que l'Histoire nous l'in-

l'indique. Cela surpasseroit tout ce que Villani, Dante, Michel-Ange, ou quelque autre que ce fût, auroient pu faire, chacun selon sa Manière.

Ainsi, l'Histoire commence ; la Poësie s'élève plus haut ; la Sculpture enchérit encore sur la Poësie ; mais il n'y a que la Peinture qui achève & qui perfectionne le tout. Là, il faut s'arrêter ; ce sont-là les limites que la Capacité Humaine ne sauroit passer, pour ce qui regarde la communication des Idées.

J'ai remarqué ailleurs, & je veux bien ici en faire souvenir le Lecteur, que de dire, que les Oiseaux se soient laissé tromper à une Grape de raisins peinte, ou que des Hommes l'aient été à une Mouche, à un Rideau, & à d'autres choses semblables, ce sont des circonstances, qui ne font que très-peu d'honneur à la Peinture, ou aux Maîtres, dont on raconte ces Histoires. Ce ne sont que des bagatelles, en comparaison de ce qu'on doit atendre de l'Art: Tous ceux qui se sont imaginés, que ces sortes de circonstances étoient très-considérables, ont été de pauvres *Connoisseurs*, quelque excellens qu'ils aient pu être à d'autres égards. Raphael auroit cru s'abaisser, de s'ocuper à de semblables vétilles ; & il auroit rougi d'aprendre, qu'elles lui eussent atiré quelques louanges. Il aimoit mieux peindre un Dieu, un Héros, un Ange,

Ange, une *Madone*, ou quelque belle Histoire, ou bien faire un Portrait d'une certaine manière, que tous ceux qui aporteroient, en les regardant, & du génie & de l'atention, se remplissent l'esprit d'une Idée, qui leur fît toujours plaisir, & qui les rendît plus savans & plus honnêtes-gens toute leur vie.

La fin de la Peinture est, de faire à-peu-près tout ce que le Discours, ou les Livres, peuvent faire; souvent même au-delà, & d'une manière plus promte & plus agréable. De sorte que, si l'Histoire, si la Poësie, si la Philosophie naturelle & morale, si la Théologie, si quelque autre Sience, si quelcun des Arts Libéraux, mérite l'atention d'un Homme de Qualité, il est certain, que la Peinture la mérite aussi. On ne niera pas, que la Lecture de l'Ecriture Sainte ne soit une ocupation qui convient à une Personne de distinction; puis-qu'indépendamment de diverses autres raisons, il y aprend son Devoir, par raport à Dieu, par raport à son Prochain, & par raport à lui-même. Elle lui rapèle plusieurs grands Evènemens, pleins d'Instruction; elle échaufe, & agite les Passions, & elle les met dans le bon chemin. La Peinture répond à toutes ces fins. Je ne dis pas, qu'elle le fasse toujours d'une manière aussi éfective, quelle peut l'être dans de certaines rencontres; du moins est-il vrai, je le répète encore, qu'elle y repond,

pond, lors qu'on envisage, & qu'on examine ce que les grands Maîtres ont fait, quand ils ont pris les Caractères de Théologiens, ou de Moralistes, ou qu'ils ont raconté, à leur manière, quelques Histoires sacrées. Est-ce un Amusement & une Ocupation digne d'un Gentil-homme que de lire Homere, Virgile, Milton, &c? On trouve, dans les Ouvrages des plus excellens Peintres, d'aussi belles Déscriptions; on y découvre la même élevation de Pensée, qui excite & émeut les Passions; qui instruit & perfectionne l'Esprit, aussi-bien que le font ces Poëtes. Convient-il à un Homme de Qualité, de s'ocuper & de se divertir à lire Thucydide, Tite Live, Clarendon, &c? Les Ouvrages des plus habiles Peintres ont les mêmes beautés, en fait de narration: ils remplissent l'Esprit d'Idées de ces nobles Evènemens, ils instruisent l'Ame, ils la forment & ils la touchent également. Est-il digne d'un Gentil-homme de lire Horace, Te'rence, Shakespear, un Babillard, un Spectateur, &c? Les Ouvrages des meilleurs Peintres nous donnent aussi une Image de la Vie Humaine; & ils remplissent également nos Esprits de Réflexions utiles & d'Idées divertissantes. Souvent même, ils répondent à ces fins, dans un plus haut degré, qu'aucun autre moïen ne le pouroit faire. Considérer un Tableau comme il faut,

faut, ce n'est autre chose que lire; mais, à envisager la beauté des Couleurs, ou des Figures qui ocupent la Vue, pendant tout ce tems-là, c'est non-seulement lire un Livre d'un belle impression, & bien relié, mais aussi, c'est comme si l'on entendoit un Concert de Musique en même tems : on a un plaisir intellectuel & sensuel, tout à la fois.

C'est en faveur de l'Art, & non de ses Abus, que je plaide. Il y a un passage sublime dans le Livre de JOB (*) *Si, en regardant le Soleil, quand il luisoit, ou la Lune, marchant en sa lueur, mon cœur a été sécrètement atiré, ou ma bouche a baisé ma main, ç'a été une iniquité digne d'être punie par le Juge, puisque j'aurois renié le Dieu qui est enhaut.* Si en voiant une *Madone*, quoique peinte par RAPHAEL, je suis séduit & atiré à l'Idolatrie: Si le sujet d'un Tableau, fût-il peint par ANNIBAL CARACHE, souille mon Esprit d'Images impures, & me transforme en une Bête brute: Si tout autre Ouvrage, quelque excellent qu'il puisse être, me fait perdre mon Innocence & ma Vertu, *que ma langue s'atache à mon palais, & que ma main droite oublie son adresse*, plutôt que d'être l'Avocat d'un instrument qui serve à des fins si détestables. Mais quel est la chose au Monde, dont on ne puisse faire un mauvais usage?

(*) Chap. XXXI. ⅴ. 26.

ge? A ces Abus près, l'Eloge de la Peinture est un Sujet digne de la bouche, ou de la plume du plus grand Orateur, Poëte, Historien, Philosophe, ou Théologien. Chacun d'eux en particulier, considérant les Ouvrages d'un de nos plus grands Maîtres, trouvera non-seulement, qu'il est un d'entr'eux; mais mêmes, que quelquefois il les comprend tous, dans un degré éminent. Je sai, que c'est par un éfet du zèle & de la passion ardente, que j'ai pour l'Art, que je plaide, comme je fais, en sa faveur; mais je ne laisse pas de parler sincèrement, par la conviction & par l'expérience que j'en ai. Quiconque voudra, sans partialité, considérer, & se rendre familiers, comme j'ai fait, les Ouvrages admirables des Peintres, trouvera, que ce que j'ai avancé est la verité sans exagération. Le Mérite de la Sience, dont je fais l'Eloge, paroîtra encore davantage, quand on considérera que, si les Gens de Qualité étoient Amateurs, & *Connoisseurs* de la Peinture, le Public en tireroit de l'utilité:

1. par raport à la Réformation de Mœurs.
2. par raport à l'Avancement du Peuple.
3. par raport à l'Acroissement de nos Richesses, de notre Honneur & de nos Forces.

Les Anatomistes nous disent, qu'il y a des Parties, dans le Corps des Animaux, qui servent chacune à plusieurs fins diférentes; & qui toutes en particulier sont des preuves de la

Sagesse & de la Bonté de la Providence, qui les a faites. Ils ajoutent, qu'elles sont également utiles & nécessaires à toutes ces fins ; & qu'elles contribuent à chacune en particulier, tout comme si elles étoient destinées à une seule : c'est ce qui se trouve aussi dans la Peinture. Elle est également agréable & utile : elle plaît à la Vue ; & en même tems elle instruit l'Esprit : elle excite nos Passions ; & elle nous enseigne à les gouverner.

On fait ordinairement de la diférence, entre les choses qui servent d'Ornement, & celles qui sont utiles ; mais il est certain, que les choses qui sont agréables ont aussi leur utilité ; de sorte que la diférence qu'on y met ne consiste que dans la fin, pour laquelle elles sont destinées. Le Sage Créateur, dans la construction de l'Univers y a abondamment pourvu, aussi-bien qu'aux autres choses qu'on apèle nécessaires à la vie. Imaginons-nous de demeurer toute notre vie dans des Chambres, où il n'y ait que les murailles, de ne rien porter sur nous, que simplement de quoi nous couvrir, & nous garantir des injures de l'Air, sans aucune distinction de Qualité, ni d'Emploi, sans rien voir de divertissant, mais seulement ce qui sert à la conservation de notre être ; qu'un tel état seroit sauvage & peu consolant ! Au-lieu que les Ornemens relèvent & soulagent nos Esprits, & en même tems excitent en nous des Sentimens

plus

plus, utiles qu'on ne se l'imagine d'ordinaire. Cela étant, on ne sauroit nier, que les Tableaux, à ne les considérer simplement que comme des Ornemens, ne produisent le même éfet ; puisqu'ils font partie des principaux de cette espèce.

Mais, outre que les Tableaux servent d'Ornemens, ils sont encore instructifs: de sorte que nos Maisons, non-seulement sont diférentes des Antres des Bêtes farouches, & des Cabanes des Sauvages; mais aussi elles se distinguent de celles des *Mahometans*, qui à la vérité sont ornées, mais de Meubles qui ne sont d'aucune instruction pour l'Esprit. Nos murailles, semblables aux Arbres de la Grotte de DODONE, nous parlent, & nous enseignent l'Histoire, la Morale, la Théologie : elles excitent en nous la Joie, l'Amour, la Pitié & la Dévotion. Si les Tableaux ne produisent pas ces bons éfets, c'est la faute de notre mauvais choix, ou du manque d'aplication à en faire un bon usage. Mais, comme je me suis déja arrêté assez long-tems sur ce sujet ; je n'ajouterai plus que cette particularité, qui est que, comme, le Peuple est à présent trop bien instruit, pour craindre qu'il se laisse aller à la Superstition, on pouroit orner non-seulement les Maisons, mais même les Eglises, de belles Peintures, qui représentassent des Histoires & des Allégories, qui convinsent à la Sainteté du

K 2 Lieu.

Lieu. Elles toucheroient l'Esprit plus sensiblement, qu'on ne le poura faire d'ailleurs, sans ce moïen éficace d'Instruction & d'Edification. Mais c'est une chose, aussi-bien que tout ce que j'ai avancé, que je soumets au jugement de mes Supérieurs.

Si les Gens de Qualité étoient Amateurs de la Peinture, & qu'ils se piquassent d'être *Connoisseurs*, cela les aideroit à se réformer eux-mêmes ; & leur exemple feroit le même éfet sur le menu Peuple. Il n'y a point d'Etre animé, qui n'aime naturellement le Plaisir, & qui ne le recherche avec ardeur, comme son souverain Bien : le principal est d'en choisir un, qui soit digne de la Créature raisonnable ; je veux dire, qui soit non seulement innocent, mais noble & excellent. Les Gens aisés & qui ont de grands biens peuvent ordinairement disposer de la plus grande partie de leur tems; mais souvent ils ne savent comment le passer, & le peu d'Amusemens vertueux qu'ils ont, pour le remplir, contribue peut-être autant aux mauvais éfets du Vice, que l'Orgueil, l'Avarice, la Volupté, l'Ivrognerie, ou quelque autre Passion que ce soit. C'est pourquoi, si ces personnes prenoient du plaisir aux Tableaux, aux Desseins, aux Estampes, aux Statues, aux Gravures, & à d'autres semblables Curiosités de l'Art, à en découvrir les beautés & les defauts, & à faire leurs propres observations là-dessus, aussi-
bien

bien que sur les autres parties de ce qui fait l'objet d'un *Connoisseur*, combien d'heures de loisir n'emploîroit-on pas avec avantage, au-lieu de les passer à des Actions criminelles, & scandaleuses ! Il est vrai, que ce n'est pas, par expérience de ces dernieres, que j'en parle, puisque je n'en ai jamais fait l'essai : d'ailleurs personne ne peut juger des plaisirs d'un autre. Mais je sai, que celui que je recommande est si grand, que je ne saurois concevoir, que les autres lui soient égaux ; sur-tout si l'on considére, que par-là, on s'afranchit de la Crainte, des Remords, de la Honte, de la Douleur, de la Dépense, &c.

2. Depuis un Siècle ou deux, nos Ecléfiastiques & nos Gens de Qualité sont devenus plus savans, & se sont acoutumés à raisonner plus solidement, qu'ils ne faisoient auparavant. Notre menu Peuple s'est même fort cultivé, depuis qu'on lui a apris à lire & à écrire : il a fait de grands progrès, dans les Arts Mécaniques, aussi-bien que dans les autres Arts & Siences. On pouroit même ajouter quelque chose à cela, si l'on enseignoit à Dessiner aux Enfans, avec les autres choses qu'on leur aprend. Non-seulement, cela les mettroit en état de devenir meilleurs Peintres, Sculpteurs, ou Graveurs, & de se rendre habiles dans les Arts, qu'on sait dépendre immédiatement du Dessein ; mais outre cela, ils en deviendroient

droient meilleurs Artiftes de toute efpèce.

Si, aprendre à Deffiner, & à s'entendre en Tableaux & en Deffeins, étoit une chofe qui fît partie de l'Education d'un jeune Homme de Qualité, non-feulement leur exemple feroit naître aux autres l'envie d'en faire autant; mais auffi il eft certain, que ce feroit pour eux un nouveau pas vers la perfection. Par ce moïen, on verroit toute la Nation en général monter, pour ainfi dire, de quelques degrés dans l'Etat raifonnable, & faire une bien plus belle figure, parmi les Peuples les plus polis du Monde.

3. Si les Gens de Qualité étoient Amateurs & *Connoiffeurs* de la Peinture, de grandes fommes d'argent, qui fervent à préfent à entretenir le Luxe, feroient pour des Tableaux, des Deffeins, & des Antiques; & par-là, on fe feroit une provifion de Meubles, qui raportent du profit. Car, comme il eft impoffible, que le tems & les accidens ne gâtent & ne diminuent continuellement le nombre de ces Curiofités, & que dans l'état où font les chofes à préfent, il n'y a pas lieu d'efpérer, qu'on y puiffe fupléer par de nouveaux Morceaux, du moins qui égalent en bonté ceux que nous avons; il faut auffi, que la valeur de ceux qu'on conferve avec foin s'augmente, & hauffe tous les jours; fur-tout, s'ils font recherchés, comme cela ne manquera d'arriver, fi les Gens

Gens de Qualité y prennent du goût. Il y a même quelque aparence, que l'argent qu'on y emploîroit avec jugement, & avec prudence, profiteroit plus, que de quelque autre manière qu'on s'en servît ; sur-tout parce qu'alors, les personnes distinguées devenues *Connoisseurs*, ne se verroient pas si souvent trompées, qu'elles le sont à présent.

On sait quels sont les avantages que l'*Italie* reçoit, de ce qu'elle possède tant de beaux Tableaux, tant de belles Statues, & tant d'autres Curiosités de l'Art. Si notre Ile se rend fameuse par-là, comme elle le peut facilement, par le moïen de ses Richesses, pourvu que les Gens de Qualité deviennent Amateurs & *Connoisseurs* de ces sortes d'Ouvrages, nous partagerons avec l'*Italie* les profits qui lui reviennent du Concours des Étrangers, qui y voïagent, pour se donner le plaisir de voir, & de considérer ces Raretés, & en même tems pour s'en instruire.

Si le Peuple de la *Grande Bretagne* se perfectionnoit dans les Arts du Dessein, cela rendroit meilleures, non-seulement nos Peintures, nos Sculptures, & nos Estampes, mais aussi, les Ouvrages de tous nos autres Artistes à proportion. Les autres Nations les rechercheroient davantage, & par-là, elles en feroient hausser le prix; ce qui n'augmenteroit pas peu notre Trafic, aussi-bien que nos Richesses.

J'ai

J'ai remarqué ailleurs, qu'il n'y a point d'Artiste, de quelque espèce qu'il soit, qui puisse, comme le Peintre, produire une Pièce d'Ouvrage d'un prix si fort au-dessus des matériaux, qu'il reçoit de la Nature; de sorte qu'il n'y en a point aussi, dont l'Art puisse enrichir un Pays au même degré, que le sien. Or, à n'envisager la Peinture, que sur le pié des autres Manufactures, si l'on y emploïoit plus de personnes, & qu'on eût soin de la perfectionner, ce seroit assurément un moïen d'augmenter nos Richesses; sur-tout par la raison que je viens d'aléguer.

Au-lieu de faire entrer dans le Pays de grandes quantités de Tableaux, & d'autres Curiosités de cette nature, pour l'usage ordinaire, nous pourions nous contenter de faire venir les plus excellens Morceaux; & fournir les autres Nations de meilleures Pièces d'Ouvrages, que celles que nous en recevons ordinairement. Car, quelque superflues qu'on croie ces sortes de choses, elles sont d'une telle nature, que personne ne veut s'en passer: il n'y a pas jusqu'au moindre Fermier du Roïaume, à moins qu'il ne soit pressé de la dernière misère, qui n'aime à avoir quelque espèce de Tableaux ou d'Images chez lui. C'est aussi une Coutume qui est plus ou moins reçue, parmi les autres Nations. On se pique autant d'avoir ces sortes d'Ornemens, que ce qui est

est absolument nécessaire à la vie; & la recherche en est aussi sûre, que celle de la nouriture & des habits: de même qu'on le voit, dans d'autres choses, qu'on a cru d'abord également superflues, & qui n'ont pas laissé de devenir des Branches considérables du Commerce; & d'être, par conséquent, d'un grand avantage au Public.

C'est ainsi qu'une chose, dont on n'a pas encore ouï parler, & dont le nom jusqu'à present, mais à notre honte, est encore un son étrange & inconnu, pouroit devenir un jour fort célèbre dans le Monde; je veux dire, l'*Ecole Angloise de la Peinture*. Si jamais cela arrive, comme la Nation *Angloise* n'a pas coutume de faire les choses à-demi, qui sait jusqu'à quel point cette Ecole poura exceller?

Les Arts & la Politesse sont des choses qui éprouvent un mouvement perpétuel: ces Parties de l'*Europe* les ont deux fois reçues de l'*Italie*; comme la *Grèce*, qui les tenoit de l'*Egipte*, & de la *Perse*, les avoit communiquées à l'*Italie*. Il y a un tems qu'une partie du Globe Terrestre est éclairée, pendant que l'autre est dans les ténèbres; & les Peuples qui étoient Sauvages, il y a plusieurs Siècles, deviennent, par une certaine révolution, les plus polis de Monde. Il y a long-tems que les Arts du Dessein ont abandonné la *Perse*, l'*Egipte* & la *Grèce*; ils ont presentement décliné, pour la troi-
sième

sième fois, en *Italie* ; & il peut arriver, que quelque autre Pays lui succède en cela, comme elle avoit succédé à la *Grèce*. Suposé même, que les Arts s'y conservent, ils pouront aussi se répandre parmi les autres Nations, de manière que si elles ne surpassent pas en cela les *Italiens*, du moins elles les puissent égaler. Outre que ce Raisonnement n'a rien d'absurde, je n'y voi rien qui ne soit extrèmement probable.

J'ai dit ci-devant, & j'ose le répeter, que si jamais le grand Goût de la Peinture, si jamais cet Art noble, utile & agréable, doit revivre dans le Monde, il y a toute aparence que ce sera en *Angleterre*; malgré la vanité de quelques Nations voisines, malgré notre fausse modestie, & notre prévention pour les Etrangers à cet égard : quoique par raport à d'autres circonstances, nous avons tant de démonstrations de notre supériorité, que nous avons apris à en être convaincus.

Outre cette Grandeur d'ame qui a toujours été atachée à notre Nation, outre ce degré de solidité qui ne cède en rien à celle de nos Voisins, nous avons d'autres avantages, plus considérables encore qu'on ne s'imagine ordinairement. Nous avons notre bonne part des Desseins, dont l'*Italie* est en quelque façon épuisée, il y a déja long-tems. Nous avons quelques belles Antiques, & un assez grand nombre de Tableaux

bleaux des meilleurs Maîtres. Mais, quels que soient le nombre, & la variété des bons Morceaux, qui se trouvent chez nous, il est sûr, que nous possédons absolument les plus excellentes Peintures en Histoire ; puisque nous avons les Cartons de RAPHAEL à *Hamptoncour*, que les Etrangers mêmes, & ceux de notre Nation, qui sont les plus zélés partisans de l'*Italie* ou de la *France*, avouent être les plus excellens Tableaux de ce grand Maître, qui est sans contredit, le meilleur de tous ceux dont les Ouvrages ont été conservés. Pour ce qui est des Portraits, nous en avons d'admirables ; peut-être même, que ce sont les meilleurs de RAPHAEL, du TITIEN, de RUBENS, & sur-tout de VAN DYCK, de qui nous en avons une grande quantité : & ces Maîtres sont les plus habiles Peintres-en-Portraits, qu'il y ait jamais eu.

Notre Nation a été exposée ci-devant à de fréquentes Révolutions, causées par les Etrangers. Les *Romains*, les *Saxons*, les *Danois*, & les *Normans* nous ont subjugués tour-à-tour : mais il y a long-tems, que ces jours-là ne sont plus, & nous sommes, par divers degrés, montés au faîte de la Gloire militaire, tant par Mer que par Terre. Nous ne nous distinguons pas moins, par l'Erudition, par la Philosophie, par les Matématiques, par la Poësie, par le Raisonnement clair & solide, & par la Grandeur

deur & la Délicatesse du Goût. En un mot, nous égalons tous les autres Peuples, tant anciens que modernes, par raport à plusieurs Arts Libéraux, & Mécaniques; peut-être même, qu'il y en a où nous les surpassons. Mais nous ne sommes pas encore arrivés à cette maturité, par raport aux Arts du Dessein: nos Voisins, tant ceux qui ne s'y sont pas rendus recommandables, que ceux qui y ont excellé, ont fait de fréquentes courses sur nous, & l'ont emporté en cela, sur nos Compatriotes dans leur propre Pays. Montrons, donc, ici comme ailleurs, notre répugnance à céder aux autres: montrons enfin, toute notre force ; faisons éclater dans cette ocasion, comme nous l'avons fait dans plusieurs glorieuses rencontres, notre Vertu nationale, je veux dire, cette noble & fière aversion que nous avons pour l'infériorité : qualité qui semble faire le caractére de notre Nation. Alors n'en doutons point, on verra l'*Ecole Angloise* s'élever de jour en jour, & devenir florissante.

Ce que j'ai tâché de persuader n'y contribueroit pas peu ; de-même qu'à prouver au Public les avantages, qui en sont une conséquence assurée. Car, suposé, que les Nobles & les Gentils-hommes du Roïaume devinsent Amateurs & *Connoisseurs*, l'Etat donneroit de l'émulation, & du secours à l'Art: on établiroit des Académies,

qui fuſſent bien reglées; & l'on en donne-
roit la direction à des perſonnes, qui ne
manquaſſent pas d'autorité, pour maintenir
des Loix, ſans leſquelles il eſt impoſſible,
qu'une Société puiſſe proſpérer ni ſubſiſter
long-tems. Ces Académies ſeroient bien
pourvues de tout ce qui eſt néceſſaire, pour
aprendre la Géométrie, la Perſpective, &
l'Anatomie, auſſi-bien que le Deſſein; car,
ſans une aſſez grande connoiſſance des trois
premières, on ne ſauroit faire beaucoup de
progrès dans le dernier. Elles ſeroient
fournies de bons Maîtres, pour l'Inſtruction
des Etudians, comme auſſi de bons Deſſeins,
& de bonnes Figures, ſoit qu'elles fuſſent
jettées en moules, ou qu'elles fuſſent Ori-
ginales, Antiques ou Modernes. Il ne les
faudroit pas regarder, ſimplement, comme
des Ecoles, ou des Pépinières de Peintres,
de Sculpteurs, & d'autres Artiſtes de cette
nature; mais, comme des Endroits propres
à élever des Enfans de famille, & à les
perfectionner dans la Civilité & dans la Po-
liteſſe, comme ſont les Ecoles, les Univer-
ſités & les autres Lieux d'Inſtruction.

Si les Nobles & les Gentilshommes du
Roïaume étoient Amateurs & *Connoiſſeurs*
de la Peinture, on feroit venir un plus grand
tréſor de Tableaux, de Deſſeins & d'Anti-
ques, qui contribueroient beaucoup à rele-
ver & à corriger notre Goût, auſſi-bien qu'à
perfectionner les Artiſtes.

Les

Les Gens de Qualité connoîtroient alors, que quelque puisse avoir été ci-devant l'état des choses, les Etrangers, soit *Italiens*, ou autres, n'ont pas à present sur nous, en qualité de Peintres & de *Connoisseurs*, tout l'avantage qu'on a coutume de s'imaginer. Ils reconnoîtroient encore, que, si ces Etrangers l'emportent sur nous, en certaines ocasions, il y en auroit d'autres où nous l'emporterions sur eux; & cela détruiroit cette prévention si rebutante & si desavantageuse pour notre Nation.

Si les Personnes de distinction étoient *Connoisseurs* & Amateurs de la Peinture, & qu'elles fussent, à cet égard, zélées pour l'Honneur & pour l'Intérêt de leur Patrie; elles inspireroient le même Esprit aux autres; & sur-tout aux Artistes, suposé qu'ils ne l'eussent pas déja. Ceux-ci se trouveroient obligés de travailler, & de s'avancer dans leurs diférentes Professions ; parce qu'autrement, ils seroient sans emploi, & sans travail : au-lieu qu'ils aimeront mieux s'abandonner à la fainéantise, & demeurer dans l'ignorance, s'ils trouvent des moïens plus faciles d'aquérir de la réputation, & des richesses, ou du moins d'avoir quelque chose au-de-là du nécessaire, que de chercher à faire quelques progrès considérables dans l'Art.

Le bon goût & le jugement fin que les Peintres remarqueroient en ceux qui les em-

emploîroient, non seulement les obligeroient à étudier & à se rendre industrieux, mais même les mettroient dans le bon chemin, suposé qu'ils ne le prissent pas d'eux-mêmes. On dit, & je le croi véritablement, que le Roi Charles I. prenoit tant de plaisir à la Peinture, qu'il arrivoit fort souvent, qu'il passât plusieurs heures de suite, à s'entretenir avec Van Dyck; à faire des observations, sur ses Ouvrages; & à lui donner certains avis, qui n'ont pas peu contribué à l'excellence que nous y trouvons. De cette façon, les Peintres aprendroient à ne se pas atacher, comme des esclaves, à imiter une certaine Manière, ou un certain Maître en particulier, peut-être assez médiocres; ils se formeroient des vues plus nobles, & plus étendues; ils iroient à la source, d'où les plus grands-Hommes ont puisé, ce qui a fait que leurs Ouvrages ont été admirés par les Siècles suivans; & ils aprendroient à s'adresser à la Nature. Qu'ils fassent voir leur empressement à regarder des Desseins, des Tableaux, & des Antiques: qu'ils en tirent toute la lumière qu'ils pouront; mais, au-lieu de s'arrêter-là, qu'ils tâchent de découvrir, quelles sont les Règles, que les grands Maîtres ont suivies, quels sont les Principes qu'ils ont posés, ou qu'ils auront pu poser pour fondement, & qu'ils en fassent de-même; non pas, parce que les grands Maîtres l'ont fait, ou qu'ils au-

auroient pu le faire ; mais parce que cela est conforme à la Raison.

Si, enfin, les Personnes de naissance & celles qui ont du Bien en général, étoient Amateurs & *Connoisseurs* des Ouvrages de Peinture, comme en ce cas-là, elles seroient convaincues de l'excellence de la Profession ; il seroit plus ordinaire, qu'elles la fissent aprendre, du moins aux Cadets de leurs Enfans, aussi-bien que le Droit, la Théologie, l'Exercice des Armes, & la Navigation. Ceux-ci n'étant point obligés de travailler, pour subsister, leur bonne Education les rendroit plus propres à une si noble Etude ; & ils auroient plus d'ocasions que personne de s'y perfectionner. Il est impossible d'être simplement Peintre ; il faut être bien autre chose, pour en mériter le nom, & être déja fort considérable, sans cette addition. Il n'en est pas ici, comme dans l'Aritmétique, où une Unité mise devant des zeros fait une somme : il faut, qu'il y ait déja une grande somme, & que cette Unité mise à la tête l'augmente de dix fois autant.

J'ai fait voir, quels sont les Avantages qui reviennent de l'Art de la Peinture, & comment on pouroit le rendre encore plus utile au Public, par raport à la Réformation des Mœurs, à l'Avancement du Peuple & à l'Acroissement de nos Richesses ; ce qui donneroit à proportion, un degré d'Hon-

d'Honneur & de Force à une Nation, auſſi brave que la nôtre. J'ai auſſi fait voir, que le moïen d'y réüſſir ſeroit, que les gens de Qualité devinſent *Connoiſſeurs* & Amateurs de l'Art. Cette raiſon ſeule, ſupoſé qu'il n'y en eût point d'autre, ſufiroit pour prouver, qu'il mérite leur atention, & qu'il n'eſt pas indigne de leur atachement.

Comme c'eſt ici la première ocaſion que j'ai eue, d'inférer une choſe qui eſt hors du fil de mon Diſcours, je veux informer le Public, que j'ai enfin trouvé un nom, pour déſigner *la Sience d'un Connoiſſeur*, dont je parle, & que j'ai dit au commencement, n'en avoir point encore. Après qu'on eut tiré pluſieurs Feuilles de ce Traité, qui étoit ſous preſſe, je me plaignis de ce défaut à un de mes Amis, que je connoiſſois & que tout le monde reconnoîtra auſſi, pour être le plus propre à conſulter là-deſſus, de même qu'en d'autres ocaſions d'une plus grande importance. Il me fit l'honneur de m'écrire le lendemain : & quoique ce fût ſur une autre afaire, comme il ſe ſervoit du terme de CONNOISSANCE, je m'aperçus d'abord, que c'étoit celui qu'il me recommandoit ; de ſorte que je m'en ſervirai dans la ſuite. Efectivement, puiſque celui de *Connoiſſeur*, quelque générale qu'en ſoit la ſignification, a été reçu, pour déſigner un Homme qui entend cette Sience particulière ; je ne voi pas, pourquoi la Sience mê-

même ne pouroit pas s'apeler *Connoissance*. Peut-être qu'il y a un peu de vanité de ma part : mais, pour rendre justice à mon Ami, je ne dois pas cacher son nom ; & je déclare, que c'étoit Monsieur Prior, mort depuis ce tems-là.

Mais, pour revenir à mon sujet, il y a peu de gens qui se piquent d'être *Connoisseurs* ; & il y en a bien moins encore, qui méritent d'en porter le nom. Il ne sufit pas d'avoir du génie en général, ni d'avoir vu toutes les plus belles choses de l'*Europe*, ni même d'être capable de faire un bon Tableau ; encore moins de savoir les noms des Maîtres, avec quelques Traits de leur Histoire : tout cela ne sauroit faire un bon *Connoisseur*. Pour-être capable de bien juger de la bonté d'une Pièce de Peinture, il faut avoir la plupart des qualités, que le Peintre lui-même doit posséder ; je veux dire, toutes celles qui ne regardent point la pratique : il faut connoître parfaitement la nature de son Sujet ; & savoir si on peut le representer avec plus d'avantage, & par raport à quoi on peut le faire. Il ne sufit pas de remarquer la pensée du Peintre, en ce qu'il a fait, & d'en porter son jugement ; il faut encore connoître ce qu'il auroit dû faire. Il faut bien connoître les Passions, leur nature, & de quelle manière elles se font sentir, dans toutes sortes de rencontres. Il faut avoir l'œil délicat, pour juger de l'Harmonie

monie & de la Proportion, de la Beauté des Couleurs, & de l'Exactitude de la Main. Enfin, il faut s'entretenir avec des personnes d'une converfation noble & avec l'Antique ; fans quoi il eft impoffible, de bien juger de la Grace & de la Grandeur. Pour être bon *Connoiſſeur*, il faut fe dépouiller, autant qu'il eft poffible, de tous fes préjugés ; & avoir outre cela, une manière claire & exacte de penfer & de raifonner. Il faut favoir, de quelle façon l'on doit recevoir & ranger de juftes Idées ; & en général, il faut avoir le jugement folide & furtout impartial. Ce font-là les qualités requifes à un *Connoiſſeur* ; & qui certainement font très-dignes de l'atention d'un Homme de Qualité.

La connoiffance de l'Hiftoire a toujours paffé pour telle. Elle eft auffi abfolument néceffaire à un *Connoiſſeur* ; non-feulement autant qu'il lui en faut, pour pouvoir juger combien le Peintre en a traité favamment, dans les diverfes rencontres qu'il aura eu ocafion d'examiner ; mais auffi l'Hiftoire des Arts en particulier, & fur-tout celle de la Peinture.

Il me femble, qu'au-lieu du récit des Révolutions, qui font arrivées dans les Empires, & dans les Gouvernemens, ou des Intrigues & des Evènemens, foit militaires, ou politiques, qui en ont été la caufe, une perfonne qui auroit les qualités néceffaires pour

pour une telle Entreprife n'emploîroit pas mal fon tems, fi elle s'atachoit à nous donner une Hiftoire du Genre Humain, par raport au rang qu'il tient parmi les Etres raifonnables ; je veux dire, une Hiftoire des Arts & des Siences. On verroit par-là, jufqu'à quel point fe font élevés quelques-uns de notre Efpèce, dans de certains Siècles, & dans de certains Pays ; tandis que les Hommes des autres Parties du Monde n'ont été que d'un degré au-deffus des Animaux ordinaires. On y trouveroit, que le Peuple, qui dans un tems avoit relevé la Nature Humaine par fon habileté, s'étoit, pour ainfi dire, abruti dans un autre tems, ou avoit paffé d'une Excellence à une autre. On pouroit aprendre, où, quand, & par quels moïens, une telle Invention s'eft fait connoître, pour la première fois ; quels en ont été les progrès & la décadence : dans quel tems un autre femblable Luminaire s'eft levé, & quel cours il a pris ; s'il eft à-prefent dans fon croiffant, dans fon zénith, dans fon déclin, ou fur fon coucher. Ici l'on pouroit confidérer, en quoi les Modernes ont enchéri fur les Anciens ; comme auffi le terrain qu'ils ont perdu. Une Hiftoire de cette nature, bien écrite, donneroit, une Idée claire de la plus noble Efpèce des Etres, que nous connoiffions, à l'egard même de la circonftance en quoi confifte fa prééminence. J'ofe dire d'avance,

qu'on

qu'on trouveroit, qu'elle eſt parvenue à une connoiſſance & à une capacité fort étendue, dans la Philoſophie Naturelle, dans l'Aſtronomie, dans la Navigation, dans la Géométrie, & dans les autres Branches des Matématiques; dans la Guerre, dans le Gouvernement, dans la Peinture, dans la Poëſie, dans la Muſique, & dans les autres Arts Libéraux & Mécaniques : mais qu'à d'autres égards, ſur-tout en fait de Métaphiſique, & de Religion, les Hommes ſe ſont rendus ridicules & mépriſables ; excepté ceux à qui Dieu, par ſa Bonté, a bien voulu acorder une portion extraordinaire de Lumière, comme le Soleil, qui darde par-ci par-là ſes rayons ſur la Terre, dans un jour ſombre & couvert de nuages; ou ceux qu'il a abondamment éclairés d'une Révélation ſurnaturelle.

Cette Hiſtoire nous aprendroit, que la Peinture & la Sculpture, & les Arts qui ont raport au Deſſein, ont été connus en *Perſe*, & en *Egipte*, long-tems avant qu'ils aient paſſé chez les *Grecs* ; mais que ceux-ci les ont portés à un degré ſurprenant de perfection ; que de-là, ils ſe ſont répandus en *Italie* & dans d'autres Parties du Monde, par de diférentes révolutions, juſqu'à ce qu'étant tombés, avec l'Empire *Romain* ils ont été perdus, pendant pluſieurs Siècles ; de ſorte qu'il n'y avoit pas un Homme ſur la Terre, qui fût capable d'ébaucher,

autrement que le feroit aujourd'hui un Enfant parmi nous, la forme d'une Maison, d'un Arbre, d'un Visage, d'un Corps, ou de quelque autre Figure que ce fût, qui consistât dans la moindre variété de lignes courbes. S'en aquiter aussi-bien qu'on le fait à-present, étoit alors une chose autant au-dessus de la portée de notre Espèce, qu'il l'est aujourd'hui, de faire un Voïage dans la Lune. Les choses étoient dans cet état, lorsque, vers le milieu du treizième Siècle, GIOVANNI CIMABUE', *Florentin*, porté par son Inclination naturelle, & assisté d'abord de quelques misérables Peintres, qui étoient sortis de la *Grèce*, commença de rétablir ces Arts, qui furent encore plus perfectionnés, par son Disciple GIOTTO.

On trouveroit encore, dans cette Histoire, qu'après que SIMON MEMMI, ANDRE' VERROCCHIO, & quelques autres Maîtres eurent fait diférens éforts, pour remettre l'Art en réputation, MASSACCIO, né à *Florence*, environ l'an 1417. fit dans le peu de tems de vingt-six ans qu'il vécut, tant de progrès & enchérit si fort, sur ce qu'il trouva qu'on avoit fait avant lui, que c'est avec raison, qu'on le regarde comme le Père du second âge de la Peinture moderne. Cette Lumière s'étant ainsi heureusement alumée, en *Toscane*, elle se répandit aussi en *Lombardie*; car, d'abord après la mort de MASSACCIO, JAQUES BELLIN,

Bellin, & ses deux Fils introduisirent premièrement l'Art à *Venise* ; & fort peu de tems après, François Francia parut à *Bologne*, & fut le Massaccio de cette Ville-là ; car l'Art y étoit déja depuis long-tems, plutôt même, selon quelques-uns, qu'à *Florence*, quoiqu'on ne fît que l'empêcher simplement de s'éteindre, pendant plusieurs années après lui. Ce fut aussi à peu près dans ce tems-là, qu'André Mantegna aprit l'Art à ceux de *Mantoue*, & à ceux de *Padoue*. L'*Allemagne* eut aussi son Albert Durer, sur la fin du même Siècle ; & Lucas de Leyde se rendit fameux en *Hollande*, au commencement du Siècle suivant ; de même que fort peu de tems après, Hans Holbein, en *Angleterre*. Cependant, *Florence* étoit encore le centre de la Lumière, & elle y brilloit de plus en plus ; car ce fut-là que naquit Léonard de Vinci, l'an 1445. C'étoit un Homme universel ; & entre autres Arts, il excelloit dans la Peinture, & dans le Dessein ; mais sur-tout, dans le dernier, en quoi il a quelquefois égalé les plus excellens Maîtres, qu'il y ait jamais eu. Environ trente ans après lui, vint Michel-Ange Buonarotti, qui fut le Chef de l'École de *Florence:* c'étoit un génie supérieur à tous les Modernes, en Sculpture, & peut-être en Dessein : & outre la connoissance qu'il avoit de l'Anatomie, il étoit

excellent Architecte. Ces deux grands Hommes, en allant à *Rome*, où malgré la grande inégalité de leurs âges, ils furent compétiteurs, transférèrent le Siége de l'Art dans cette heureuse Ville. Quoiqu'à *Venise*, il ne laissât pas de faire des progrès, & de s'avancer vers la maturité & la perfection, où il parvint, du moins à l'égard de quelques parties, sur-tout du Coloris, par le moïen du GIORGION; mais d'une manière encore plus excellente, par celui du TITIEN, & par celui du CORÉGE, dans la *Terre ferme* de *Lombardie*. Et en dernier lieu, c'est-à-dire, au commencement du seizième Siècle, parut sur l'horison le grand Luminaire de la Peinture, qui fut, sans contredit, le Chef de l'Ecole *Romaine*, & des Peintres Modernes: je veux dire RAPHAEL SANZIO D'URBIN. Savoir s'il y a eu aucun des Anciens, qui l'ait surpassé; & si cela est, en quel degré on l'a fait, ce sont des Questions que l'Historien, dont je parle, devroit tâcher de résoudre; pour moi, je n'y veux point toucher. Mais un tel Historien, contribueroit à faire voir, comment le feu qui brilla si glorieusement dans RAPHAEL, & qui s'entretint, quoiqu'avec beaucoup moins de lustre, dans ses Disciples, JULE ROMAIN, POLYDORE, PERIN DEL VAGA & d'autres; à *Florence*, dans ANDRÉ DEL SARTO; & là, & ailleurs, aussi-bien qu'à

Rome,

Rome, dans Balthazar Peruzzi, dans Primatitcio, dans le Parmesan, dans le vieux Palma, dans le Tintoret, dans Baroccio, dans Paul Veronese, dans les deux Zuccaros, dans Cigoli, & dans plusieurs autres; comment, dis-je, ce feu a diminué peu-à-peu, jusqu'à ce qu'il se raluma, dans l'École des Caraches à *Bologne*, il y a environ cent-quarante ans, & qu'il a passé, avec beaucoup d'éclat, dans leurs Disciples & dans d'autres; comme dans Joseppin, dans Vanius, dans le Guide, dans Albane, dans le Dominiquin, dans Lanfranc, &c. Mais, comme les *Juifs* pleurèrent, à la vue du second Temple, sur ce que, malgré sa magnificence, il n'égaloit pas celle du premier; de-même aussi, ce grand éfort ne fut pas capable de produire des Ouvrages de l'Art aussi admirables, que ceux du Siècle de Raphael. Quoique nous aïons eu de grands Hommes, dans leurs Manières diférentes, comme Rubens, l'Espagnolet, Guercin, Nicolas Poussin, Pierre de Cortone, André Sacchi, Van Dyck, Castiglione, Claude Lorain, le Bourguignon, Salvator Rosa, Charles Maratti, Lucas Giordan, & plusieurs autres de plus bas étages, mais pourtant d'un mérite assez considérable, l'Art n'a pas laissé de dépérir visiblement.

ment. Pour ce qui est de son état present en *Italie*, dans ce Pays-ci & dans tous les autres, l'Historien dont je parle, pouroit écrire ce qu'il jugeroit à propos; peut-être même, que pendant ce tems-là, il arriveroit des révolutions, qui serviroient de matière nouvelle à son Histoire. Pour ce qui me regarde, au-lieu d'entrer dans ce détail, je me contenterai d'observer en général, que quoique les Hommes, excepté les *Juifs*, un Imposteur d'*Arabie*, avec ses Disciples Fanatiques, & quelques peu d'*Entousiastes* & de gens mornes & stupides, aient toujours témoigné du panchant pour cet Art, & qu'ils aient toujours favorisé les moindres éforts qu'on y a faits. Il n'y a eu, dans tous les Siècles, que très-peu de Pays, & très-peu de personnes, qui aient pu donner quelque chose de considérable dans la Peinture. Il y a eu, dans les autres Arts & dans les Siences, un nombre infini d'excellens Maîtres; au-lieu que dans la Peinture, le nombre en a été très-petit. On a vu de tous tems d'habiles Maîtres, dans la plupart des autres Arts; au-lieu que pour la Peinture il n'y en a point eu, pendant les six-mille ans depuis la Création du Monde; excepté en *Grece* & en *Italie*, depuis environ deux-mille ans, encore ce n'a été peut-être, que pendant l'espace de cinq-cens ans, & ceux de ce dernier siècle de l'Art, dont j'ai donné une Idée en passant.

Ainsi,

Ainsi, du Mont Etna les Antres sulfureux
Ont assez d'aliment, pour en nourir les feux,
Qui passant par des trous à la vue insensibles,
En brûlent lentement les choses combustibles:
Mais venant à trouver des endroits spatieux,
De plus ardens braziers ils étalent aux yeux;
Et dès que leur amorce est presque consumée,
Ils ne nous font plus voir que cendre & que fu-
 mée;
Jusqu'à ce qu'aïant pris les nouveaux alimens,
Que la Terre, avec soin, fournit de tems en tems,
Le haut du Mont vomit une flame éclatante,
Qui remplit l'air voisin d'une voix étonnante;
Et fait, par sa lueur, des Nuits de brillans
 Jours,
Qui guident de fort loin le Pilote en son cours.
Mais, à proportion que la flame consume,
Ce combustible amas de soufre & de bitume,
On voit, que ce fourneau reprend son premier
 train,
Et brûle doucement au-dedans de son sein.

On doit avoir remarqué, que l'Art a été florissant à *Florence*, à *Rome*, à *Venise*, à *Bologne*, &c. Le Stile de la Peinture a diféré selon ces diférens endroits, comme il l'a fait aussi, selon les diférens âges, dans lesquels elle florissoit. Lors qu'elle commença à revivre, après les terribles dégats, qu'avoient faits la Barbarie & la Superstition, la Manière en étoit roide & estropiée; mais elle se corrigea peu-à-peu, jusqu'au tems

tems de MASSACCIO, qui y donna un meilleur Goût & ébaucha celui dont la perfection étoit réservée à RAPHAEL. Quoiqu'il en son soit, ce mauvais Stile avoit quelque chose de mâle & de vigoureux; au-lieu que, dans le déclin de l'Art, soit après le Siècle heureux de RAPHAEL, ou après celui d'ANNIBAL CARACHE, on voit un Air éféminé, & languissant; ou bien il a la Vigueur d'un Breteur, plutôt que celle d'un brave Homme. La mauvaise Peinture ancienne a plus de Défauts, que la moderne; mais celle-ci est insipide.

L'Ecole *Romaine* a produit les meilleurs Dessinateurs; elle avoit plus du Goût Antique, que toutes les autres Ecoles; mais, en général ses Peintres n'étoient pas bons Coloristes. Ceux de *Florence* étoient bons Dessinateurs, & ils avoient une certaine espèce de Grandeur, mais qui n'étoit pas Antique. Les Ecoles de *Venise* & de *Lombardie* avoient d'excellens Coloristes, & une Grace, qui étoit entièrement Moderne, sur-tout, celle de *Venise*; mais, en général, leur Dessein étoit peu correct, & ils avoient aussi peu de connoissance de l'Histoire & de l'Antiquité. L'Ecole de *Bologne* est une espèce de Composé des autres: ANNIBAL CARACHE même ne possédoit aucune Partie de la Peinture, dans la perfection qu'on remarque en ceux, dont il a com-

composé sa Manière, quoiqu'en échange, il en possedât un plus grand nombre que peut-être aucun autre Maître; & cela, dans un degré éminent. Les Ouvrages de ceux de l'Ecole *Allemande* ont une sécheresse, & une gêne choquante; non pas comme celle des anciens *Florentins*, qui ne laisse pas d'avoir quelque chose d'agréable, au-lieu que l'autre est dégoutante, & aussi éloignée de l'Antique, que le puisse être le *Gothique* même. Les *Flamands* ont été bons Coloristes, & ils ont imité la Nature, comme ils l'ont conçue; c'est-à-dire, qu'au-lieu de la relever, ils l'ont ravalée; non pas si bas cependant, que les *Allemands*, ni de la même manière. RUBENS lui-même a conservé jusqu'à la fin sa Manière *Flamande*, quelques éforts qu'il ait faits, pour devenir *Italien*. Mais ses imitateurs ont encore changé sa Manière : je veux dire, qu'ils l'ont surpassé dans ses Défauts, sans imiter ce qu'il avoit de bon. Les *François*, si j'en excepte N. POUSSIN, Mr. LE BRUN, le SUEUR, SÉBASTIEN BOURDON, &c, n'ont pas cet Air gêné de *Allemands*, ni le manque de Grace des *Flamands*; mais aussi, ils n'ont pas la solidité des *Italiens*. Dans les Airs des Têtes, & dans les Manières, on les distingue facilement de l'Antique, malgré les soins qu'ils ont pris, pour l'imiter.

On a souvent proposé la Question ; savoir des Anciens, ou des Modernes, lesquels

quels ont été les plus excellens : je vai tâcher de la réfoudre. Il eft fi vrai-femblable, que les Peintres des premiers tems égaloient les Sculpteurs, dans l'Invention, dans l'Expreffion, dans le Deiffein, dans la Grace & dans la Grandeur, que je croi, que perfonne ne fera aucune dificulté d'en convenir. Cela étant, il eft certain, que les Anciens l'emportent, par raport au Deffein, à la Grace & à la Grandeur ; mais il eft presque auffi fûr, que les Modernes ont encore plus d'avantage fur les Anciens, du côté du Coloris & de la Compofition. Or le Deffein nous repréfente la Beauté des Formes, comme l'autre celles qui regardent les Couleurs; de forte que, comme les Modernes, l'emportent à ce dernier égard, cela fera une efpèce de compenfation, pour ce qui leur manque, en fait de Deffein. Cette compenfation ne fera pourtant pas entièrement jufte ; parce que les Couleurs ne pouront jamais ateindre à la Nature ; au-lieu qu'en fait de Deffein, on a vu que l'Art, fi je l'ofe dire, l'a furpaffée. On ne fauroit parler de la Manière de penfer des Anciens, fans avoir pour eux toute la vénération, qu'il eft permis d'avoir pour des Mortels. Mais, lorfque je confidére ce que quelques-uns des Modernes ont fait, dans ces Parties de la Peinture, j'avoue, que je ne fai à qui donner la préférence. Ce feroit un bel Amufement, ou plutôt une Ocupation noble

& utile, pour un Homme de Qualité, de recueillir quantité de belles Pensées, & de belles Expressions, tant des Anciens que des Modernes; & de les comparer les unes avec les autres. Ce seroit un Projet trop pénible & de trop longue haleine, pour moi, puisque celui que j'ai entrepris me coutera déja plus de tems, que je n'avois résolu, ou peut-être, que je n'aurois dû y donner. Jusques-là, la Balance est assez égale; à moins qu'elle ne panche quelque peu du côté des Anciens. Il nous reste à oposer la Composition des Modernes à ce petit avantage; & ce qui est bien plus considérable, à celui que ces premiers ont, du côté de la Grace & de la Grandeur. Mais, peut-être, que tout cela ne leur sufira pas, pour se conserver le dessus; car, sans parler du PARMESAN, du CORÈGE, de MICHEL-ANGE, &c. arrêtons-nous seulement à RAPHAEL; réfléchissons sur ce qu'il a fait pour nous, dans des Sujets plus sublimes, que ceux que les Anciens ont jamais pu traiter: qu'on observe aussi, que la Composition non-seulement sert de relief à la Beauté; mais même, qu'elle fait valoir l'Expression, en la faisant mieux remarquer: je me hazarderai alors à me déterminer en faveur des Modernes; quoique j'avoue, que je n'ai pas toujours été dans les mêmes sentimens. Au reste, je me soumets à la décision de

ceux

ceux qui feront plus capables d'en juger, que moi.

Une autre Partie de l'Histoire, également digne de l'Atention d'un Homme de Qualité, & nécessaire à un *Connoisseur*, est celle qui traite des Vies des Maîtres, en particulier. Lors qu'on réflèchit sur les vigoureuses sorties que quelques-uns de notre Espèce ont faites, par lesquelles ils se sont, pour ainsi dire, alliés à cet Ordre d'Etres qui est immédiatement au-dessus de nous ; on doit naturellement souhaiter, de voir une Relation plus exacte de tous les pas qu'ils ont faits, vers une Distinction aussi glorieuse que celle-là. L'avantage qui nous en reviendra, sera de nous donner de l'Emulation, à faire quelque chose qui nous distingue avec honneur, & qui mette notre mémoire en bonne odeur, auprès de la Postérité.

Comme, en lisant les Vies des grands Capitaines, & des habiles Politiques, nous aprenons l'Histoire de leurs tems, aussi-bien que celle de leur Nation & de leurs Voisins ; & qu'en lisant celle des Philosophes, & des Théologiens, nous voïons en quel état étoit la Sience & la Religion ; de même, dans les Vies des Peintres, nous aprenons l'Histoire de l'Art. Je croi, qu'il y a eu autant de Relations de ces grands Hommes, qui ont tant fait d'honneur à la Nature Humaine, & la plupart aussi-bien

écrites,

écrites, que celles de quelque autre Ordre d'Hommes que ce soit (*).

Voici l'idée générale, que j'ai de ces excellens Hommes; je veux dire, des principaux, comme sont ceux, dont j'ai donné une Liste Historique & Chronologique, à la fin de mon premier Livre: ils avoient la plupart

(*) *Le Vite de' Pittori e de' Scultori, co' Ritratti, descritte in tre Tomi, da* GIORGIO VASARI, *Pittore Aretino.* Fiorenze 1586. Bolog. 1647. 4.

Le Maraviglie dell' Arte, overo delle Vite de' Pittori Veneti, e dello Stato, in due Parti, dal Cav. CARLO RIDOLFI. Venezia, 1648. 4.

Felsina *Pittrice: Vite de' Pittori Bolognesi, composte dal Conte* CARLO CESARE MALVASIA. *Lib.* 4. *in* 2. *Tomi co' Ritratti de' Pittori,* Bolog. 1978. 4.

Le Vite de' Pittori, & Architetti, dal 1572. *fino al* 1640. *fioriti in Roma, dal Cav.* GIO. BAGLIONI. Roma 1642. & 1649.

Le Vite de' Pittori, de' Scultori, & degli Architetti Moderni, scritte da GIO. PIETRO BELLORI, *Parte prima.* Roma 1672. 4.

Notitia de' Professori del Disegno, da CIMABUE *in quà, da* FILIPPO BALDINUCCI, en plusieurs Volumes, imprimés à *Florence,* en diférens tems: le premier, l'an 1681.

Abedario Pittorico, nel quale compendiosamente sono descritte le Patrie, i Maestri, ed i Tempi ne' quali fiorirono circa 4000. *Professori di Pittura, di Scultura, e d' Architettura, da* FR. PEL. ANT. ORLANDI. Bolog. 1704. & réimprimé en 1719. 4.

Entretiens sur les Vies & sur les Ouvrages des plus excellens Peintres, Anciens & Modernes, par MR. FELIBIEN. Tom. I. *Paris* 1666. Tom. II. 1672. 4. Réimprimé à *Paris,* 1685. à *Amsterdam,* 1706. 12. à *Londres,* 1705. 8.

Academia Nobilissima Artis Pictoria JOACHIMI SANDRART. à Stockau. Norimb. 1683. Fol.

Abregé des Vies des Peintres, par Mr. de PILES. Paris 1715. 12.

Dans la Traduction *Angloise* de l'Art de la Peinture, par C. A. DU FRESNOY, les Vies des Peintres sont raportées, en Abregé, par Mr. GRAHME. *Londres* 1716.

plupart reçu d'excellens Talens de la Nature ; il y en avoit même quelques-uns, qui avoient beaucoup d'Erudition, & qui avoient fait de grands progrès dans les Arts & dans les Siences ; fur-tout, dans la Mufique, & dans la Poëfie. Il s'en eft trouvé plufieurs, qui ont été honorés du titre de Chevaliers; quelques-uns mêmes ont ennobli leur Poftérité. Plufieurs ont amaffé de grands Biens ; & ils ont prefque tous été fort aimés de leurs Souverains ; ou du moins, fort eftimés & honorés des Perfonnes du premier rang. Ils ont vécu dans une grande réputation, & font morts regretés de tout le monde. Il y en a eu plufieurs, qu'on pouvoit apeler véritablement des gens polis; & s'il s'en eft trouvé, qui ne l'ont pas été, ils n'avoient cependant rien de bas, rien de groffier, ni rien de vicieux, dans leurs manières. S'il eft vrai que, le CORÈGE a vécu dans l'obfcurité, quoiqu'on ait quelque raifon d'en douter, il ne laiffa pas d'être un des plus grands Exemples d'un Génie excellent, qui aient jamais été. Il aima peut-être la Retraite; mais il haïffoit le Vice. ANNIBAL CARACHE préféroit la Peinture aux Divertiffemens de la Cour, ou à la Converfation & à l'Amitié des Grands; il en faifoit même mépris, par une efpèce de Fierté Stoïque, mêlée, peut-être, d'une Ambition Cynique: mais, en échange, il avoit une Grandeur d'Ame, qui plaide vivement

en

en sa faveur, & qui nous oblige de passer sur ses Défauts, qui n'étoient, pour ainsi dire, que l'éfet de son Témpéramment Mélancolique. Les Histoires de RAPHAEL, de LEONARD DE VINCI, de MICHEL-ANGE, du TITIEN, de JULE-ROMAIN, du GUIDE, de RUBENS, & de VAN DYCK, pour n'en pas nommer davantage, sont assez connues. Ils ont vécu avec beaucoup d'honneur, & ont fait une belle figure, chacun dans leur tems, & dans leur Pays.

C'est une erreur grossière, que de dire, que les bons Peintres, en général, ont été des paresseux & des yvrognes. Au-contraire, il n'y en a pas un seul exemple, que je sache, de tous ceux dont j'ai parlé jusqu'ici, & qui sont les seuls qui se sont rendus véritablement fameux, dans leur Profession : quoiqu'il ne soit pas impossible, que ceux qui ont donné lieu à ce scandale, fussent les meilleurs Maîtres, qu'aient connu les personnes, qui ont eu de tels préjugés contre les Peintres.

Une autre erreur de cette nature est, que les Peintres, quelque excellens qu'ils aient été dans leur Art, ont été des Sujets peu considérés d'ailleurs. Mais, comme je l'ai remarqué ci-dessus, l'Homme de mérite subsistera, quoique le bon Peintre soit privé de la vue & de l'usage des mains.

On trouve, dans une Histoire ample-
ment

ment décrite par VASARI (*), qu'après une brouillerie, qui arriva entre le Pape JULE II. & MICHEL-ANGE, sur un mépris que cet Artiste crut avoir reçu du Pontife, il fut introduit, par un Evêque, à qui il étoit inconnu, & que lui avoit envoïé en sa place, le Cardinal SODERINI, qui ne le pouvoit presenter lui-même, à cause de son indisposition. Cet Evêque, croïant rendre service à MICHE-ANGE, pria le Pape de se réconcilier avec lui, aléguant pour raison, que *les gens de sa Profession étoient ordinairement des ignorans, & de peu de conséquence, à tout autre égard*. Là-dessus, sa Sainteté s'étant mise en colére contre cet Evêque, lui dit, en le frapant d'une cane, que *c'étoit lui-même qui étoit le sot, de faire afront à un Homme, qu'il n'avoit nullement envie d'ofenser*. Ce Prélat fut chassé de la Chambre; & MICHEL-ANGE reçut la Bénédiction du Pape, acompagnée de Presens. Cet Evêque étoit tombé dans l'erreur commune; aussi, en fut-il repris, comme il le méritoit.

Ce que je viens de dire me fait souvenir d'une Histoire, qu'on met ordinairement sur le compte de ce grand Maître; qui est, qu'il avoit ataché à une espèce de Croix un Porte-faix, & qu'en cet état, il l'avoit poignardé, pour pouvoir mieux exprimer l'Agonie de Notre Seigneur, sur un Crucifix

(*) Vol. II. Part. 3. pag. 729.

fix qu'il peignoit ; mais je ne voi pas ce qui a pu donner lieu à cette Médifance. C'eſt peut-être la Copie d'une Hiſtoire pareille, qu'on raconte de PARRHASIUS ; & dont on ſoupçonne également la vérité (*). On dit, qu'il garota & atacha à une machine un Eſclave qu'il avoit acheté ; & que l'aïant fait mourir, à force de tourmens, il prit le tems que ce malheureux expira, pour peindre le *Prométhée* qu'il a fait, pour le Temple de MINERVE d'*Athènes*.

Tandis que j'en ſuis ſur les Particularités, en voici une autre, mais d'une eſpèce diferente, qui regarde le TITIEN, & que je prens ici ocaſion de rendre plus publique, qu'elle ne l'a été juſqu'à preſent. C'eſt une Lettre qu'il a écrite à l'Empereur CHARLES V. & que l'on peut voir, dans un Recueil de Lettres *Italiennes*, imprimées à *Veniſe*, l'an 1574. Elle ne ſe trouve, ni dans RIDOLFI, ni dans aucun autre Ecrivain que je connoiſſe ; quoiqu'il y en ait une autre, qui eſt auſſi adreſſée à l'Empereur, & une autre encore écrite au Roi d'*Eſpagne*, PHILIPE II. comme il y en a auſſi, une ou deux de ce Roi, écrites au TITIEN.

Invittiſſimo Principe, ſe dolſe alla Sacra Maeſtà Voſtra la falſa nuova della morte mia, à me è ſtato di Conſolatione d'eſſere per-

(*) Voïez JUNIUS *de Pictura Veterum*, Catal. *in* PARRHASIO.

percio fatto più certo, che l'Altezza Vostra della mia servitù si ricordi; onde la vita m'è doppiamente cara. Ed humilmente prego N. S. Dio à conservarmi (se non più) tanto che finisca l'Opera della Cesarea Maestà Vostra, la quale si trouva in termine che, à Settembre prossimo, potrà comparire dinanzi l'Altezza Vostra, alla quale fra questo mezzo con ogni humiltà m'inchino, & riverentemente in sua gratia mi raccommando.

<div align="right">TITIANO VECELLIO.</div>

C'est-à-dire.

Si Votre Majesté a été sensible à la fausse nouvelle de ma mort, ç'a été pour moi une consolation, qu'elle m'ait procuré l'occasion d'aprendre, que Votre Majesté daigne se souvenir de moi; ce qui me rend la vie doublement chere. Je prie le Seigneur de me la conserver, du moins jusqu'à ce que j'aie fini l'Ouvrage de Votre Majesté. J'espére, qu'il poura être en état de paroître devant Elle, au Mois de Septembre prochain, &c.

<div align="right">TITIEN VECELLIO.</div>

LOMAZZO (*) caractérise fort bien plusieurs des grands Maîtres, dont j'ai parlé, par des Animaux & par des Hommes célèbres; & sur-tout, par des Philosophes. Il assigne à MICHEL-ANGE un Dragon & SOCRATE; à GAUDENTIO, un Aigle & PLATON; à POLYDORE, un Cheval

(*) Dans son *Idea del Tempio della Pittura*, pag. 57.

val & Hercule; à Léonard de Vinci, un Lion & Prométhée; à André Mantegna, un Serpent & Archiméde; au Titien, un Boeuf & Aristote; à Raphael, un Homme & Salomon. On peut consulter le Livre, pour en avoir l'explication.

Mais, ce qui rend complète l'Histoire de ces grands Peintres, sont leurs Ouvrages, dont on a conservé jusqu'à nous un nombre considérable, sur-tout de leurs Desseins. Nous y voïons leurs commencement, leurs progrès & leur perfection; nous y découvrons leurs Manières diférentes de penser, & celles d'exprimer leurs pensées, par diférens moïens: de-même que les Idées qu'ils ont eues, de la Beauté qui se trouve dans les Objets visibles; enfin, nous y remarquons leur exactitude & la légéreté de leur main, à exprimer ce qu'ils avoient conçu. Nous y voïons les progrès qu'ils ont faits, dans quelques-uns de leurs Ouvrages, leur industrie, leur négligence, ou d'autres inégalités; la variation de leurs Stiles, & une infinité d'autres circonstances, qui y ont du raport. C'est pourquoi, si l'Histoire en général, si l'Histoire des Arts, si l'Histoire des Artistes en particulier, est digne d'un Gentil-homme, cette partie de l'Histoire ainsi écrite, où presque chaque page, & chaque caractère est une preuve de la Beauté & de l'Excellence de l'Art, aussi-bien

bien que des Qualités admirables des Hommes dont elle traite, mérite également son aplication & sa curiosité.

Pour conclure cette branche de mon Argument, en faveur de la Dignité de la Peinture & de la *Connoissance*, je remarquerai, que les Personnes de la première Qualité, n'ont pas cru, que la pratique, non-seulement de cette dernière, mais même de la première, fût indigne de leur atention. J'observerai, que, si leur Caractère ne perd pas beaucoup à présent, à n'être point *Connoisseur*; du moins, une telle *Connoissance* y ajoute un nouvel éclat, comme tout le monde le reconnoit. Nous avons parmi nous de ces *Connoisseurs* distingués, non seulement par leur Naissance & par leurs Biens, mais aussi par les aimables Qualités, qui leur atirent avec raison l'estime de tous ceux qui ont l'honneur de les connoître, & d'en être connus ; suposé que ceux-là aient le moindre sentiment de Vertu, d'Intégrité, d'Honneur, d'Amour pour la Patrie & d'autres excellentes Qualités, que ces Personnes illustres possèdent, dans un degré si éminent.

SECT. II.

VOïons à-présent, s'il n'y a pas, peut-être, autant de certitude, dans la Sience dont je traite, que dans aucune autre,

de

de quelque nature qu'elle soit. J'en excepte toujours ce qui est incontestablement de Révélation Divine, tant par raport à la révélation même, que par raport au sens des paroles révélées; & ce qui est de démonstration Matématique.

La première Branche, c'est-à-dire, la Manière de juger de la Bonté d'un Ouvrage, est établie sur des Principes incontestables; & elle est fondée sur les Sens. Les deux autres, qui sont la Connoissance des Mains, & la Sience de distinguer les Copies d'avec les Originaux, ont la même sureté que nos Vies, nos Biens, & tout ce qu'il y a d'Ordre, & de Bonheur dans le Monde. Ce seroit des choses bien incertaines & peu solides, si l'on n'en pouvoit faire la diférence, ou si on les pouvoit si bien contrefaire, qu'il ne fût pas possible de les reconnoître.

On peut poser des Règles, qui soient si bien fondées sur la Raison, que tout le monde en puisse convenir. Si la fin, qu'on se propose dans une Pièce de Peinture, comme cela arrive ordinairement, & doit toujours être, est, de même que dans la Poësie, de plaire & d'instruire l'Esprit, il faut donner à l'Histoire, qu'elle represente, tous les avantages, dont elle est capable; il faut que les Acteurs aient toute la Grace, & toute l'Excellence, que peuvent recevoir leurs diférens Caractères. Mais, lors qu'il

ne s'agit, que de représenter simplement une Verité historique, il faut en faire un bon choix, & la suivre pas à pas. Dans l'un & dans l'autre cas, il faut observer l'Unité de Tems, de Lieu, & d'Action. La Composition doit être telle, qu'on découvre les pensées, au premier coup d'œil ; & que l'Action principale du Sujet soit aussi la plus aparente. Il faut que le Tout soit composé avec tant d'artifice, qu'il fasse un Objet agréable à la vue, tant par ses Couleurs, que par ses Masses de jour & d'ombre. Ce sont des choses si claires, qu'elles ne soufrent aucune dispute ni aucune contradiction. Il n'est pas moins certain non plus, que l'Expression en doit être forte, le Dessein juste, le Coloris net & beau, le Maniment aisé, & le tout convenable au Sujet : aussi ne sera-t-il pas dificile de connoître avec certitude ce qui l'est, si l'on excepte ce qui regarde la justesse du Dessein. Mais de savoir en général, s'il y a quelque chose d'estropié, de disloqué, de diforme, de mal-proportionné, & de plat ; ou au contraire, ce qu'il s'y rencontre de rond & de beau, c'est ce dont l'œil poura juger, pour peu de curiosité que l'on ait.

Lorsque ces Règles ont été ainsi fixées, on voit facilement, si un Tableau, ou un Dessein a les qualités qui lui sont requises ; & après cette découverte, on est aussi assuré, qu'on voit véritablement ce qu'on s'ima-

s'imagine de voir, qu'on l'est dans tout autre cas, où l'Esprit juge des choses, par ce que les Sens lui représentent.

Si un Tableau a quelques-unes des bonnes qualités, dont je viens de parler, (car il n'y en a point qui les ait toutes ensemble) on peut voir quelles elles sont, & combien il y en a : on peut marquer le rang qu'elles doivent tenir dans notre estime, & déterminer enfin, si les Excellences, qui se trouvent dans ce Tableau, peuvent en contrebalancer les Défauts. Le Pinceau le plus délicat, le plus beau Coloris & la plus grande force, (quelque distingué qu'en soit le mérite) ne sauroient compenser l'Impureté & l'Impiété du Sujet, ni la Pensée pauvre & insipide, ni l'Air estropié & gêné, ni le manque d'Harmonie & d'Esprit, ni la Bassesse, ou le défaut de Grace qu'on remarque sur le tout. Cela feroit le même éfet qu'un beau Stile & une belle Versification, dans un Poëme, destitués de Sens, d'Invention, d'Elévation, de Convenance, & des autres Qualités requises en Poësie.

Un Homme sans principes vit dans les ténèbres, & chancèle dans l'incertitude; au lieu que, quand on en a, on peut se fixer, & avoir une Idée nette, si l'on a soin de ne pas s'en éloigner, & qu'on ne juge pas par quelque autre chose, qu'on substitue en leur place, & pourvu que ces principes soient solides & justes.

Voilà

Voilà donc, un fort haut degré de certitude, où l'on peut arriver, par raport à la branche la plus eſſentielle de la Sience: & cela une fois bien arrêté, la connoiſſance de qui eſt un Ouvrage, & s'il eſt Original, ou Copie, eſt bien peu d'importance, en comparaiſon de la première.

Mais, il y a auſſi bien des cas de cette dernière branche, où l'on peut ateindre au même degré de certitude, que dans la première. Comme, par raport aux meilleurs Morceaux des plus excellens Maîtres; ſur-tout, lors qu'il s'agit d'un Tableau, quand l'Hiſtoire ou la Tradition confirme notre Opinion; ou d'un Deſſein, quand on ſait pour quel Tableau il a été fait; ou lorſqu'on a ocaſion, comme il arrive ſouvent, d'en comparer un du même Maître & de la même Manière, avec un autre. Dans les plus excellentes Pièces des plus habiles Maîtres, on reconnoît, non-ſeulement leurs Caractères d'une façon évidente; mais encore ils s'y trouvent, dans un tel degré d'excellence, qu'il eſt impoſſible de les copier, ou de les imiter, ſi bien qu'on ne puiſſe le découvrir. D'ailleurs, la Providence nous a conſervé un nombre ſufiſant d'Ouvrages de ces excellens Hommes, pour pouvoir avec ſureté nous former des Idées de leur Manière.

Nous avons le même degré de certitude, pour les Ouvrages de ceux qui ont été fort *Manièrés*, & dont il nous reſte beaucoup

de

de Tableaux & de Deſſeins. Il eſt vrai, qu'on pouroit, au premier coup d'œil, prendre une bonne Copie pour un Original de quelcun de ces Maîtres, comme une Imitation pouroit paſſer pour un véritable Ouvrage de ces mêmes Maîtres; mais il eſt bien rare de n'en point remarquer la diférence, pour peu qu'on y faſſe d'atention; & le plus ſouvent, elle ſe fait ſi bien ſentir, au premier coup d'œil, qu'elle ne laiſſe aucun doute.

Il y a auſſi pluſieurs Eſquiſſes & autres Ouvrages de cette nature, ſoit en Tableaux, ou en Deſſeins, qui ſont faits avec tant de liberté d'eſprit & de main, qu'on eſt convaincu qu'ils ſont indubitablement Originaux.

Il ſeroit trop ennuïeux de parcourir tous les cas, qui peuvent nous fournir cette certitude, ou ce haut degré de perſuaſion. Nous pouvons être raiſonnablement perſuadés dans d'autres cas; comme dans les Mains des Maîtres d'un rang inférieur, & dont les Manières ne ſe font pas remarquer d'une façon plus particulière, quand il arrive que nous avons un nombre conſidérable de leurs Ouvrages avoués. Nous pouvons auſſi être certains de ceux, qui ne ſont pas les meilleurs Morceaux des plus habiles Maîtres; ou qui en font des Manières, dont ils ne ſe ſervoient que rarement, en comparant ces Ouvrages avec ceux qui ne ſoufrent aucun doute. On trouve dans tous les Maîtres, en géneral,
un

un certain Caractère & une certaine particularité qui regne plus ou moins, fur tous leurs Ouvrages, & qu'un bon *Connoisseur* remarque bien ; mais qu'il ne sauroit faire sentir à un autre.

Cette façon de comparer des Ouvrages les uns avec les autres nous aide aussi à parvenir à un plus haut degré de persuasion, que nous ne l'aurions pu faire autrement, par raport aux Ouvrages des Maîtres, dont nous n'en avons qu'un petit nombre, par exemple, du Dominiquin. On connoît son Caractère, en général ; il est établi par le peu d'Ouvrages qu'on a de lui, à *Rome*, à *Naples* & ailleurs, aussi-bien que par les Ecrivains. On connoît, de la même manière, le Caractère d'Annibal Carache; mais dans un plus haut degré. Ainsi, lorsqu'on ne peut pas confronter un Ouvrage, qu'on croit être du premier, avec un autre Morceau qu'on reconnoît être de lui, on en peut tirer beaucoup d'avantage, si on le compare avec une Pièce d'Annibal, pour voir par-là, en quel degré consiste sa bonté, de quelle espèce elle est, & si elle répond au Caractere du Dominiquin, en tant qu'il est comparé avec l'autre ; s'il y répond éfectivement, c'est un surcroit d'évidence, à celle qu'on en avoit déja.

De-là, on passe à des cas plus douteux, qu'il seroit trop ennuïeux, & peu utile de raporter. Je dirai seulement, en général, que

que ce sont des cas de très-peu d'importance, parce qu'ils ne regardent la plupart, que quelques-uns des Morceaux les moins considérables des meilleurs Maîtres, ou les Ouvrages de ceux qui ne méritent pas grande estime. Lors qu'on doute, si un Tableau, ou un Dessein est une Copie ou un Original, suposé que ce soit une Copie, elle doit être, en quelque façon, aussi bonne qu'un Original.

Après tout, il faut avouër, que comme dans les autres Siences, qui ont plusieurs branches, il n'est pas possible qu'un seul homme les possède toutes également; mais qu'il arrive, que l'un excelle dans une des ces branches, & un autre dans une autre, sans avoir qu'une Idée fort foible du reste; de même, dans la CONNOISSANCE, on peut fort bien juger de la bonté d'une Pièce de Peinture, sans connoître les Mains: aussi n'y a-t-il personne qui puisse connoître les Mains de tous les Maîtres, même les plus considérables, ni peut-être qui puisse distinguer toutes les Manières d'un seul de ceux qui ont pris plaisir à en changer souvent, ni qui puisse être expérimenté, si ce n'est dans un très-petit nombre de ces diférentes Manières. Il faut donc, se contenter de n'en connoître plusieurs que médiocrement, & avoir patience pour le reste. Telles sont les bornes de nos lumieres, en comparaison de l'étendue de la Sience ; à cause

cause des secours & des matériaux qui nous manquent, pour nous rendre acomplis dans cette étude.

Quoiqu'il en soit, il faut encore se souvenir, que tout *Connoisseur* peut juger de la bonté d'un Tableau ou d'un Dessein, par raport à toutes ses parties, si l'on en excepte l'Invention & l'Expression, dans une Histoire; ou la Ressemblance, dans les Portraits: car, comme il est impossible, de savoir toutes les Histoires, toutes les Fables, & toutes les autres choses, qui peuvent faire le Sujet d'un Tableau, & de connoître tous les Hommes du Monde, il est aussi impossible, d'en porter un jugement exact, dans toutes sortes de cas.

On ne manquera pas d'objecter, à ce que je viens d'avancer, la variété de Sentimens, qui se rencontre parmi les *Connoisseurs*, ou ceux qui se piquent de l'être; il semble même, que ce soit une Objection assez considérable. Mais cette variété ne dépend pas toujours de l'obscurité de la Sience: elle vient souvent de la faute de ces personnes-là, ou de leur conduite & de leurs vues, dans ces sortes d'ocasions; d'où il peut arriver, qu'il importe fort peu, quels sont leurs sentimens là-dessus.

Il y a des gens qui, à proprement parler, n'en on ont jamais eu de leur propre fond, & qui, dans toutes leurs notions, s'en sont raportés à la bonne-foi des autres. Ils parlent

lent par caprice, & par fantaisie, ou suivant qu'ils ont entendu parler les autres, sans poser aucuns principes certains, pour leur servir de règles, dans cette rencontre.

Il y en a d'autres, qui peuvent avoir fait plus de réflexions, mais qui n'en sont pas plus avancés; parce qu'ils ont bâti sur des principes faux & empruntés, dont ils sont zèlés partisans, sans en vouloir démordre, sans vouloir se dépouiller de leur prévention, pour examiner, s'ils ont raison, ou non, ou peut-être sans soupçonner, ni s'imaginer même qu'ils aient pu être dans l'erreur.

Les premiers n'ont point étudié du tout, & ces derniers ne l'ont fait qu'en partie: ils ont pris ce qu'ils ont trouvé, sans se donner la peine de creuser jusqu'aux fondemens. Et comme la Vérité ne consiste que dans un seul point, & que l'Erreur est infinie, ces sortes de gens pouroient étudier, disputer, agiter des questions toute leur vie, & trouver toujours des Argumens plausibles de part & d'autre, sans être capables de sortir jamais de ce Labirinte.

Il y a des gens, qui aïant eu les ocasions de voir de bonnes choses, sur-tout s'ils ont voïagé, particulièrement en *Italie*, ou s'ils savent les noms de quelques Maîtres, avec quelques traits de leur Histoire, veulent se faire passer pour *Connoisseurs*, sans se donner la peine qu'il faut, pour devenir éfectivement

tivement ce qu'ils veulent paroître. Ils ressemblent à de jeunes Fanfarons, qui après avoir été pendant un certain tems à l'Université, pour y étudier en Théologie, & après avoir lu ARISTOTE, & les Pères de l'Eglise, s'imaginent pouvoir entrer en lice avec HOBBES ou BELLARMIN.

Il y en a d'autres, qui, quelque peine qu'ils se donnent, sont incapables de devenir bons *Connoisseurs*. Ceux qui manquent de Génie, & qui n'ont pas une portion convenable de Goût & de Discernement, ne pouront jamais entrer dans les beautés & dans les défauts d'un Tableau, ni juger des degrés de bonté qu'il peut avoir. Ceux qui ne savent se former des Idées claires & distinctes, qui n'ont pas assez de mémoire, pour les retenir, ni assez d'adresse, pour s'en servir, ne pouront jamais devenir bons juges des Mains, ni discerner les Copies d'avec les Originaux.

Une personne peut bien être bon *Connoisseur*, en géneral, & Homme d'esprit; mais avec tout cela, il y a de certains cas sur lesquels le jugement qu'il portera ne sera pas d'un grand poids : & on le peut considérer, à ces égards, comme ceux qui ne sont ni l'un ni l'autre. Il y a une certaine sphère, hors de laquelle les Hommes les plus sages ne sont que des sots. Quelque grande que soit la capacité de l'Homme, elle a ses bornes ; & tout le monde n'a pas
les

les talens d'en connoître toute l'étendue, ou de se garder de les passer. Il se peut qu'un *Connoisseur* s'entende bien aux Mains & à certaines Manières de quelques Maîtres, mais non pas aux autres. S'il s'émancipe de porter son jugement, dans les cas qu'il ne connoît point, il peut aussi-bien se tromper, que prononcer juste; & alors un autre qui n'est pas meilleur *Connoisseur* que lui, en général, quoiqu'il le soit pourtant dans ce cas, sera, suivant toute aparence, d'un sentiment diférent du sien. Ainsi, la dispute ne sera qu'entre un savant & un igorant, à cet égard; elle ne dépendra absolument point de l'obscurité de la Sience, mais seulement de l'indiscrétion d'un des deux disputeurs. Ce n'est pas sans étonnement, que j'ai souvent rencontré des exemples de cette inégalité, dans des personnes d'esprit. J'ai entendu quelquefois le même homme raisonner en habile *Connoisseur*; & dans un autre tems, j'ai trouvé qu'il parloit de ces sortes de choses, comme un véritable ignorant : savoir, s'il se négligeoit alors, ou s'il avoit l'esprit ailleurs; ou bien s'il étoit éfectivement hors de sa sphère, c'est ce que je ne sai pas.

Aussi y a-t-il des cas, où la diférence d'opinions n'est pas si grande; & d'autres, où il n'y a pas tant de conformité entre le sentiment des Hommes, qu'on le croit d'abord.

Lors que l'un dit qu'un Tableau est bon, & que l'autre soutient le contraire, il peut arriver, qu'en faisant atention à des qualités diférentes, ils aient raison tous deux. Ainsi, toute la faute viendra, de ce qu'ils jugent du tout par une partie, & de ce qu'ils ne s'entendent pas l'un l'autre.

Bien des gens, pour ne pas dire tous les Hommes, se pressent, en certaines rencontres, un peu trop de porter leur jugement sur une chose, avant que d'y avoir bien réflechi, ou d'avoir recueilli leurs pensées; soit par l'éfet d'une vivacité naturelle de Tempérament, par une afectation de paroître au fait de ces sortes de choses, ou par quelque autre raison que ce soit. Un jugement si précipité est ordinairement diférent de celui que la même personne auroit prononcé, après une mûre délibération. Mais il y a des gens qui ont tant de vanité, & qui sont si infatués d'eux-mêmes, qu'ils ne veulent pas se dédire de ce qu'ils ont une fois avancé, ni abandonner l'opinion qu'ils ont une fois épousée, quelque convaincus qu'ils soient de leur tort, pour n'être pas obligés d'avouër, qu'ils ont pu se tromper, quoi-que les plus sages y soient aussi sujets; & qu'il n'y ait que les fous, du moins à cet égard, qui soient capables de persister dans une erreur, qui a été reconnue pour telle. Loin qu'il y ait du deshonneur à avouër ingénûment, qu'on s'est trom-

trompé, on en tire souvent de la gloire, au-lieu qu'il est honteux & ridicule de demeurer dans une fausse opinion.

Il y en a d'autres, qui vont jusqu'à l'exagération, lorsqu'il s'agit de faire l'éloge de ce qu'ils possèdent, & qui méprisent, au contraire, les choses qui ne sont pas à eux, tant par prévention que par pure malice, & par un éfet de leur mauvais naturel. Quoiqu'il en soit, les jugemens que ces sortes de personnes portent des Tableaux & des Desseins, ne peuvent être que très-diférens de ceux des autres *Connoisseurs*. Il en est comme de certains Partisans, en matière de Politique, ou de Réligion, qui représentent la Cause qu'ils épousent, comme très-raisonable, *sans blâme* & *sans tache*, & celle du Parti oposé, comme entièrement absurde & pernicieuse ; de sorte que c'est dans leurs intérêts particuliers, & dans leurs propres inclinations, plutôt que dans leurs jugemens, que consiste la grande diférence, qui règne entre eux

Il arrive souvent, que les Hommes cachent leurs véritables sentimens, en fait de Connoissance : les uns le font, dans une mauvaise intention, & les autres, dans une vue qui peut justifier leur conduite. Il y a bien des Gens de qualité, qui se sont aperçus à leurs dépens, du premier de ces deux cas, par plusieurs exemples ; mais il s'en trouve encore un plus grand nombre,

où ils n'ont point été détrompés, & où ils ne le feront peut-être jamais. Il ne manque pas de Courtiers de Peinture, qui cherchent à tirer tout l'avantage qu'ils peuvent de la crédulité des autres, & de leur génie fupérieur à cet égard; de forte que, dans cette vue, ils affurent pour véritable, ce qu'ils favent en confcience être faux.

Il y en a encore, qui fe cachent; & ceux-là le font, tant par raport à eux-mêmes, que par raport aux autres. On trouve fouvent des Tableaux & des Deffeins, qu'on fait n'être pas ce que le Poffeffeur en croit. Que peut-on faire alors? Si ce n'eft ce que fera tout homme fage; & ce qu'il doit même faire. Auffi, y a-t-il bien des ocafions, où l'on croit, que les fages penfent toute autre chofe qu'ils ne font éfectivement, parce qu'ils font trop prudens, pour dire leurs véritables fentimens. Voici la Maxime que le Chevalier Wootton recommanda à Mr. Milton, lors que ce dernier fut fur le point, de voïager: *I Penfieri ftretti, & il Vifo fciolto.* C'eft-à-dire, qu'on doit être refervé fur fes penfées & faire voir un vifage ouvert. Cet Avis eft également néceffaire aux *Connoiffeurs*, aux Voïageurs, & aux autres Hommes, dans plufieurs ocafions. Il y a quelques années, qu'une certaine perfonne, d'ailleurs fort honnête homme & très-franc, mais un peu brufque, me vint trouver: & après plufieurs difcours & beaucoup

coup de civilités, il m'invita à l'aller voir. J'ai, dit-il, un Tableau de Rubens, parfaitement bon & fort rare : Monſieur *** vint l'autre jour le voir, & dit, que c'étoit une Copie ; mais Dieu me damne, ſi je ne caſſe la tête à tout homme qui oſera dire, qu'il n'eſt pas Original : je Vous prie, Monſieur Richardson, de me faire l'honneur de venir chez moi, pour m'en dire votre ſentiment.

Nous ſommes ordinairement portés à croire ceux qui nous diſent ce que nous ſouhaitons de trouver véritable ; non pas, parce que notre Conſentement ſuit nos Paſſions, contre ce qui nous paroît tel, mais en éfet, nous avons meilleure opinion de ces gens-là, & nous préférons, par cette raiſon, leur jugement à celui de toute autre perſonne. D'abord que nous nous en raportons à d'autres, les Argumens qu'emploient ceux, dont nous avons déja conçu une bonne opinion, nous paroiſſent plus forts, que ceux du parti contraire, & d'autant plus que nous nous ſommes plus atachés à les conſidérer.

L'Erreur dans ce cas nous fait jouïr d'un degré de félicité, dont nous priveroit la Vérité, qui par conſéquent, nous rendroit moins heureux. La Vérité & l'Erreur, en géneral, ſont pour nous des choſes aſſez indiférentes, à moins que l'une ou l'autre ne tende à notre bien, c'eſt-à-dire,

à notre bonheur ; ou pour me servir d'autres termes, pourvu que nous aïons le même degré de jouiſſance, par raport à la durée de notre exiſtence. Il y a bien de l'aparence, que dans ce Monde, nous tirons autant de plaiſir de notre ignorance, & de nos erreurs, que de notre connoiſſance, & de nos jugemens véritables. Il ſe rencontre même bien des cas, où la Vérité nous rendroit miſérables ; & ce ſeroit nous faire tort, que de nous ouvrir les yeux. C'eſt pourquoi un bon *Connoiſſeur*, qui d'ailleurs eſt un homme ſincère & ſans déguiſement, ſe trouve ſouvent fort embaraſſé, lorſqu'il s'agit d'examiner une Collection, ou ſeulement une ou deux Pièces de Peinture ; ſurtout, ſi on le preſſe de dire ſon ſentiment ſur un achat qu'on a fait, dans le tems qu'on en eſt encore entêté. On ne ſauroit s'empêcher, dans ces ſortes de rencontres, d'apliquer les paroles, que notre Sauveur adreſſa autrefois à ſes Diſciples : *J'ai pluſieurs choſes à vous dire, mais vous ne pouvez les porter maintenant.*

J'aurois bien de la répugnance à prendre le parti de la tromperie, de quelque nature qu'elle fût ; & je ſerois peu propre pour plaider en ſa faveur. Je voudrois de toute mon ame, ſi l'état des choſes pouvoit le permettre, que tout le monde convînt de ne jamais diſſimuler la penſée de ſon cœur, par des paroles, par des regards, ou par quel-

quelque action que ce fût. Mais, dans la situation où les choses sont à-present, les déguisemens, dont je viens de parler, sont si nécessaires, & ont tant de raport avec les Complimens, & les Civilités qui sont partout en usage, que celui qui s'y est laissé surprendre, quand même il reconnoîtroit la fraude après, pardonneroit facilement, à celui qui l'auroit trompé, & même l'en loueroit : ou, pour mieux dire, ces sortes de déguisemens ne le tromperont point du tout.

Quoiqu'il en soit, je prendrai la liberté de remettre devant les yeux des Gens de qualité, le tort qu'ils se font, quand on les voit si entêtes de ce qui leur apartient, qu'ils ne permettent pas qu'on en dise son sentiment, librement, & sans réserve. Non-seulement ils demeurent par-là dans l'ignorance, & ils sont exposés à être encore trompés, mais en éfet leur bourse en soufre ; & le plus souvent, ils dépensent leur argent à des sotises. Il est vrai, qu'ils y trouvent du plaisir ; mais ils pouroient en avoir également, & même de plus grands, & de plus durables, sans ces inconveniens : s'ils tenoient une conduite oposée à celle-là, ils pouroient devenir en même tems & bons Economes, & bons *Connoisseurs*.

Voici encore un exemple, & le dernier que je raporterai, d'une diférence d'opinion entre les *Connoisseurs*, mais qui ne l'est qu'en aparence. Il est fort ordinaire, que d'autres

perſonnes, que celles, à qui les Tableaux, ou les Collections apartiennent, nous en demandent notre avis, dans le tems que nous pouvons avoir de bonnes raiſons pour ne pas donner de réponſes exactes & poſitives ; ſur-tout, quand ils ſont à vendre, & que la queſtion s'en fait, dans une compagnie nombreuſe, & mêlée. En ce cas-là, on paſſe ſur les défauts, qui s'y peuvent trouver, & l'on en dit tout le bien, qu'on peut, en termes généraux. Cette eſpèce de caractère n'eſt autre choſe qu'un tonneau, qu'on jette dans la Mer, pour amuſer la Baleine, afin que pendant ce tems-là le Vaiſſeau ſe puiſſe ſauver. Il ne donne aucune Idée de la choſe, ou du moins, on ne doit s'en former aucune là-deſſus ; & la perſonne qui achète un tel Morceau, n'en eſt pas plus ſavante, quelque contente qu'elle en puiſſe être d'ailleurs.

Il ſe rencontre d'autres ocaſions, où l'on peut avoir d'auſſi bonnes raiſons, pour s'expliquer clairement & ſans réſerve. Si l'on vient dans la ſuite, comme cela arrive ſouvent, à confronter ce qu'on a dit, dans l'un & dans l'autre cas, il y aura, en aparence, ou quelque manque de ſincérité, ou une diférence de jugement, quoique celui qui avoit donné ces deux diférens avis ait toujours été du même ſentiment, & qu'il n'ait rien dit contre la Vérité, quand même il en a diſſimulé une partie.

Il

Il y a eu des Casuistes qui ont dit, que personne n'est obligé de dire la Verité, à celui qui n'a pas droit de la demander. De quelque utilité que cette Maxime puisse être, pour se débarasser des scrupules, qui se rencontrent dans la définition du Mensonge criminel, il est du moins certain, qu'il n'y a aucun devoir qui engage à dire son opinion, à ceux qui la demandent, à moins que l'on ne s'y trouve obligé, par promesse, par reconnoissance; ou qu'il n'y soient autorisés par justice, ou par prudence.

La connoissance qu'on a d'une Sience est, comme tous les autres avantages, soit naturels ou aquis, un bien qui apartient en propre au possesseur : il lui est permis de la vendre aussi cher qu'il peut, pour valeur reçue, ou pour la récompense qu'il en atend. Ainsi, comme c'est une chose qui est commune à tous les états de la Vie Humaine, je ne voi pas, pourquoi on prétendroit, que les *Connoisseurs* se distinguassent du reste des Hommes, par leur générosité, ou par leur prodigalité. Mais il seroit tout-à-fait absurde, qu'ils le fissent, dans des ocasions où ils seroient sûrs de se faire des Ennemis; & le tout, pour vouloir satisfaire une sote curiosité, ou, tout-au-plus, pour rendre service à certaines gens, qui, selon toutes les aparences, ne s'en souviendront point dans la sui-

suite, bien loin d'en avoir la moindre reconnoissance.

Mais, comme il est impossible d'éviter autrement les importunités de certaines gens, nous sommes contraints de faire des provisions de toutes espèces ; de la même manière que nous en faisons d'or & d'argent, pour payer nos dettes, ou pour acheter ce dont nous avons besoin, & de demi-soûs pour donner aux mendians & aux pauvres.

SECT. III.

ME voici à la troisième branche de l'Argument, dont je me sers, pour recommander l'amour de la Peinture, & l'étude de la CONNOISSANCE, par raport au Plaisir qu'elle est capable de donner.

Tout ce qui est beau & excellent est naturellement destiné à plaire ; mais on n'aperçoit pas naturellement tout ce qu'il y a de beautés & de perfections. La plupart dens Gens de Qualité ne voient les Tableaux & les Desseins, que comme le menu peuple voit le Ciel bien étoilé, dans une Nuit claire & sereine. Ils y remarquent bien une espèce de beauté, mais qui ne les touche pas beaucoup, par raport au plaisir. Quand, au contraire, on envisage les Corps célestes, comme autant d'autres Mondes, & que l'on s'en represente un nombre infini dans l'Empire de Dieu ; Immensité,

sité, & Mondes, dis-je, qu'il est impossible à nos yeux de découvrir, par le moïen des meilleurs télescopes, & qui sont encore si fort au-dessus des plus éloignés que nous voïons, que quoique ces derniers soient déja à une si grande distance, qu'elle remplit notre Ame d'étonnement lors que nous y réflechissons, ils sont cependant, en comparaison des autres, comme nos Voisins, d'aussi près que le Continent de la *France* l'est de la *Grande-Bretagne*. Quand on considére encore, que, comme il y a des Habitans sur le Continent de la *France*, quoiqu'on ne les voie pas, dès qu'on en aperçoit les Côtes ; de-même, il ne seroit pas raisonnable de croire, que ce nombre infini de Mondes soient déserts & sans Habitans, parce que nous ne les voïons point: il faut qu'il y ait des Etres, les uns peut-être moins, les autres plus nobles & plus excellens, que l'Homme. Lors qu'on considére ainsi cette Perspective immense, l'esprit se trouve tout autrement touché & il sent un plaisir, que les notions communes ne sauroient jamais fournir. De-même, ceux qui à-present ne peuvent comprendre, qu'on puisse trouver autant de plaisir en voïant une bonne Pièce de Peinture, ou de Dessein, que les *Connoisseurs* prétendent y en trouver, n'ont qu'à aprendre à bien voir la même chose. Dès que leurs yeux seront ouverts, ils auront aquis, pour ainsi dire,

dire, un nouveau Sens; ils fentiront de nouveaux plaifirs, toutes les fois que les objets de cette Vue nouvellement aquife fe prefenteront; ce qui arrivera très-fouvent, fur-tout, aux Gens de Qualité, foit chez eux, & dans le Roïaume, ou dans les Pays étrangers, où ils voïageront. Quand un Homme de condition aura apris à voir les beautés & les excellences qui font réellement dans les bons Tableaux & dans les bons Deffeins, ce qu'il peut faire en fe rendant ces Ouvrages familiers, & en s'apliquant à les confidérer, il examinera, avec joie, ce qu'il ne regarde à-prefent, que légerement, & avec peu de plaifir, pour ne pas dire, avec indiférence: que dis-je, la moindre Ebauche, quelques Traits feulement, de la Main d'un grand Maître, feront capables de lui donner infiniment plus de plaifir, que ceux qui ne l'ont pas expérimenté ne fauroient s'imaginer. Outre les Attitudes pleines de Grace & de Grandeur, outre la beauté des Couleurs, la Forme & les éfets charmans du Jour & de l'Ombre, que perfonne ne voit comme un *Connoiffeur* les confidére, il pénétrera plus avant, qu'aucun autre, dans les beautés de l'Invention, de l'Expreffion & des autres Parties de l'Ouvrage qu'il examine. Il verra des coups de l'Art, il remarquera des moïens, des expédiens, une délicateffe, & un efprit, que d'autres ne voient point; ou du moins,
qu'ils

qu'ils ne voient que d'une manière très-imparfaite.

Un Homme ainſi éclairé connoit, quelle eſt la force d'eſprit que les grands Maîtres ont eue à concevoir des Idées, quel étoit leur jugement à faire voir les choſes du beau côté, ou à ſupléer une beauté *Idéale* à celles qu'ils voïoient, & qu'elle étoit l'habileté de leurs mains, à repreſenter aux autres, par un petit nombre de traits, & avec beaucoup de facilité, ce qu'eux-mêmes avoient conçu.

Quel plaiſir trouve-t-on à lire une Hiſtoire, en Proſe, ou en Vers, ſi ce n'eſt qu'elle remplit l'eſprit de quantité d'Images diférentes? Qu'eſt-ce qui diſtingue certains Auteurs, & qui les met au-deſſus du Commun, ſi ce n'eſt leur habileté à relever leur Sujet? Nous n'aurions jamais penſé aux Guerres de *Troie* & du *Péloponèſe*, ſi HOMÈRE & THUCYDIDE ne nous en avoient fait l'Hiſtoire, d'une manière qui remplit l'Imagination des Lecteurs d'Idées également grandes & agréables. Il arrive à un Homme qui s'aplique à conſidérer les Ouvrages des plus habiles Peintres, la même choſe que s'il liſoit quelques-uns de ces excellens Auteurs: ſon eſprit ſe divertit & paſſe agréablement le tems, à proportion de la beauté des Hiſtoires, des Fables, des Caractères, & des Idées d'Edifices magnifiques, & de belles Perſpectives qui s'y rencontrent.

Il voit ces choses dans les diférens jours, où les diférentes Manières de penser des Maîtres les ont mises. Il les voit comme elles sont representées, par le génie capricieux, mais vaste de Leonard de Vinci, par le génie fier & gigantesque de Michel-Ange, par le génie poli & tout Divin de Raphael, par la Verve Poëtique de Jule Romain, par l'esprit Angélique du Corege, ou du Parmesan, par le superbe, le rechigné, mais l'acompli Annibal, & par le savant Augustin Carache.

Outre l'avantage, qu'un *Connoisseur* a de voir, dans les Tableaux & dans les Desseins, des beautés qui sont invisibles aux yeux ordinaires, il a encore celui d'aprendre par-là, à les voir, dans la Nature même, & à remarquer, dans ses Formes, & dans ses Couleurs admirables, les éfets charmans des Jours, des Ombres, & des réflexions qu'il y trouve toujours ; & qui lui donnent un plaisir, qu'il n'auroit jamais pu avoir d'ailleurs, & qu'il est, impossible à des yeux ignorans de ressentir. Il trouve des plaisirs constans de cette nature, même dans les choses qui nous sont les plus communes & les plus familières ; & il a un grand contentement d'esprit à y voir des beautés, que le Commun ne regarde ordinairement, qu'avec indiférence. Les plus nobles Peintures de Raphael, la Musique la plus ravissante de Hendell, les Traits les plus hardis

hardis de MILTON ne touchent point les personnes qui n'ont point de discernement: de-même, il n'y a que les yeux éclairés, qui puissent voir les beautés des Ouvrages du grand Auteur de la Nature; & elles leur paroissent tout autrement, qu'ils ne les voïoient avant que de l'être. Nous espérons de voir toutes choses, d'une manière qui aproche encore plus de leur véritable beauté & de leur perfection, lorsque nous serons dans un état plus parfait, que celui où nous sommes ici bas, & que nous verrons *ce que l'œil n'a jamais vu, & qui n'est point monté au cœur de l'Homme*.

En conversant avec les Ouvrages des meilleurs Maîtres, notre esprit se remplit de belles & de grandes Images, qui se presentent à nous toutes les fois que nous lisons un Auteur, ou que nous réflechissons sur quelque Action éclatante, ancienne ou moderne: par-là, tout y est relevé, tout y est plus beau, qu'il ne l'auroit été d'ailleurs. Je dis plus: les Images agréables, dont notre esprit est fourni, s'y réveillent continuellement; & elles nous donnent du plaisir, sans même que nous en fassions une aplication particulière.

Nous aimons naturellement à voir ce qui est rare & curieux, sans aucune autre considération; & cela, parce que quelque variable que soit notre état, il se trouve tant de répétitions dans la vie, qu'on souhaite

encore plus de variété. C'eſt pourquoi, nous ne laiſſerions pas d'aimer les Ouvrages des grands Maîtres, quand même ils n'auroient pas ce haut degré d'excellence qu'on y remarque. Ce ſont des Pièces rares: ce ſont les productions d'un petit nombre de notre Eſpèce, faites dans une petite Partie du Monde, & dans un petit eſpace de tems. Mais, lorsqu'on examine auſſi leur excellence, cela en rend la rareté encore plus conſidérable. Ce ſont des Ouvrages de gens qui n'ont point leurs égaux, pour le preſent; & Dieu ſait quand il s'en trouvera!

Art, & Guides, tout eſt dans les Champs Elyſées.

<div style="text-align:right">LA FONTAINE.</div>

On pouroit, pour peu qu'on y fît de changement, apliquer à ces grands Hommes, en général, ce que le vieux Poëte MELANTHE dit de POLYGNOTE, comme le raporte PLUTARQUE, dans la Vie de CIMON.

Ce Peintre génereux, à ſes propres dépens,
Enrichit d'Ornemens, & de Magnificence,
La Ville, où floriſſoit autrefois l'Éloquence:
Et ce Maître fameux, par d'excellens Tableaux,
En fut reſſuſciter les glorieux Héros.

<div style="text-align:right">Son</div>

Son Art, pour en orner tous les superbes Temples,
Se servit à-propos de leurs pieux Exemples.
De cet Artiste enfin, la liberalité
Des murs Athèniens *rétablit la beauté;*
Et les embellissant de Morceaux admirables,
Il s'en rendit le Peuple & les Dieux favorables.

Ce qui contribue encore à la rareté des excellens Ouvrages, dont je parle, c'est, qu'il faut nécessairement, que le nombre en diminue, ou par des accidens imprévus, ou par les injures du tems, qui quoique lentes, ne laissent pas d'être certaines.

Un autre plaisir, qui dépend de la Connoissance, c'est quand on trouve quelque chose de curieux & de particulier; comme sont les premières pensées d'un Maître, pour quelque Tableau remarquable: l'Original de l'Ouvrage de quelque grand Peintre, dont on a déja la Copie, faite par quelque autre habile Main: le Dessein d'un Tableau, ou d'après quelque fameuse Antique, qui est perdue presentement: ou quand on fait quelque nouvelle aquisition, pour un prix raisonnable; sur-tout, quand c'est pour soi-même qu'on achète ce qu'on avoit souhaité, depuis long-tems, & dont il y avoit bien peu d'aparence de pouvoir être un jour possesseur: quand on fait quelque nouvelle découverte, qui serve à se perfectionner

tionner dans la CONNOISSANCE, dans la Peinture, ou autrement : comme aussi une infinité d'autres cas de cette nature, qui arrivent fort souvent à un *Connoisseur* diligent & assidu à en faire la recherche.

Quoique le plaisir qui naît de la Connoissance des Mains, ne soit pas à comparer à celui qui revient des autres Parties de la Sience d'un *Connoisseur*, il est cependant certain, qu'elle en donne. Quand on voit un bon Morceau de l'Art, on est ordinairement bien-aise de savoir à qui l'atribuer, & d'être informé de l'Histoire de son Auteur. C'est aussi par la même raison, qu'on met à la tête d'un Livre, le Portrait ou la Vie de celui dont est l'Ouvrage.

Quand on examine un Tableau ou un Dessein, & qu'il vient dans la pensée, que c'est l'Ouvrage d'un Maître, (*) qui avoit des talens extraordinaires, tant du Corps, que de l'Esprit ; mais qui avec cela, étoit fort capricieux ; qui a reçu de grands honneurs pendant sa vie, & même à l'article de la mort ; & qui a expiré entre les bras d'un des plus grands Princes de son Siècle, je veux dire, de FRANÇOIS I. Roi de *France*, qui l'aimoit comme son Ami. Quand on en considére un autre, de la main d'un Homme, (†) qui a vécu long-tems & fort heureux, & qui étoit chéri de l'Empereur
CHAR-

(*) LEONARD DE VINCI.
(†) LE TITIEN.

Chares V. & de plusieurs autres Princes de l'*Europe*. Quand on en tient un autre, & qu'on se represente, que celui qui l'a fait (*) s'étoit rendu si habile dans trois Arts diférens, qu'un seul auroit été capable de le rendre immortel ; qu'il osa outre cela, se quereller avec son Souverain, un des plus fiers Papes qu'il y ait jamais eu, pour un afront qu'il en avoit reçu, & qu'il s'en tira avec honneur. Quand on examine l'Ouvrage d'un Maître, (†) qui sans aucun autre secours, (‡) que la force de son génie, avoit les Imaginations les plus sublimes, & les exécutoit de la manière la plus noble, quoiqu'il ait mené une vie obscure, jusqu'à la mort. Quand on en considère un autre, comme l'Ouvrage de celui (§) qui a fait revivre la Peinture, dans le tems qu'elle alloit expirer, de celui que son Art a rendu honorable ; mais qui, à cause du mépris, qu'il faisoit de la Grandeur, par une espèce de fierté Cynique, ne fut traité, que conformément à la figure qu'il faisoit, & non pas selon son mérite ; de sorte que n'aiant pas assez de Philosophie pour soufrir un tel traitement, il en mourut de chagrin. Quand au-contraire on en voit un autre,

O 3 fait

(*) Michel-Ange.
(†) Le Corege.
(‡) C'est ce qu'on a contesté depuis peu, contre l'opinion générale.
(§) Annibal Carache.

fait par un Homme poli (*), qui vivoit avec beaucoup d'éclat, & qui étoit fort honoré de son Souverain, & des Princes étrangers; qui étoit Courtisan, Politique, & Peintre si consommé, que, quand il representoit soit l'un ou l'autre de ces Caractères, il sembloit que ce fût-là son afaire principale, & que les deux autres ne fussent, que pour ses heures de récréation. En faisant toutes ces réflexions, outre le plaisir qui naît des beautés & de l'excellence, que l'on trouve dans l'Ouvrage, outre les belles Idées qu'il donne des choses naturelles, les manières nobles de penser qu'on y rencontre, & les pensées agréables que cet Ouvrage suggere, à tout cela, dis-je, ces sortes de réflexions ajoutent encore un nouveau plaisir.

Mais que le plaisir est excessif, pour un *Connoisseur*, & pour un Amateur de l'Art, quand il a devant les yeux un Tableau, ou un Dessein, dont il peut dire, c'est-là la Main, ce sont-là les Pensées (†) d'un Homme le plus poli & du meilleur naturel qui fut jamais; d'un Homme qui a été aimé & assisté des plus excellens génies & des plus grands Seigneurs de *Rome*, où la Politesse étoit alors à un plus haut degré, qu'on ne l'y a vue, depuis le tems d'Auguste; d'un Homme qui a vécu, avec beaucoup

de

(*) Rubens.
(†) Raphael.

de réputation, d'honneur, & de magnificence, & qui, après sa mort, a été extrèmement regreté; d'un Homme qui n'a pas eu le Chapeau de Cardinal, pour être mort quelques mois trop tôt; d'un Homme qui a été particulièrement honoré de l'estime & des bonnes graces des deux Papes de son tems, & qui étoient d'aussi grands génies qu'il y en ait jamais eu, qui aient rempli la Chaire de St. Pierre, depuis cet Apôtre, suposé du moins qu'il l'ait jamais occupée; d'un Homme, en un mot, qui auroit pu, s'il avoit voulu, devenir un Leonard de Vinci, un Michel-Ange, un Titien, un Corege, un Parmesan, un Carache, un Rubens, ou quelque autre que ce fût, au-lieu que, ni l'un ni l'autre de ceux-ci ne pouvoit jamais devenir un Raphael!

Telle qu'aux bords d'un Fleuve, au plus profond d'un Bois,
Le dos encor chargé de son riche Carquois,
Diane éface au Bal l'élite des Dryades,
Et surpasse l'éclat des blondes Oréades;
Rien n'égale son air, son port, & sa beauté;
Latone sent son cœur d'aise tout transporté.
　　　Virg. En. L. I. vs. 502. & suiv. (*).

Quand on compare les Mains & les Manières de deux Maîtres diférens, ou celles

(*) Ces Vers sont de la Traduction de Mr. de Segrais.

que le même Maître a eues en diférens tems; quand on voit les diférens tours d'esprit, & les diférentes beautés ; & sur-tout, quand on remarque dans leurs Ouvrages ce qui est bien fait, ou ce qui est défectueux, c'est un exercice qui n'est pas seulement digne d'une personne raisonnable, mais qui est aussi fort agréable en même tems.

Il y a encore une circonstance, qui mérite bien d'avoir place ici, avant que je finisse cette partie de mon Argument. En matière de Droit, il faut s'en tenir aux Loix établies: en Médecine, il est dangereux de prendre une nouvelle route: en Théologie, quoique la Raison ait toutes ses voiles déploiées & le vent en poupe, elle est obligée de les caler, dès qu'elle découvre un Article de Foi : mais, dans cette étude, elle a le champ libre ; l'Esprit est entièrement dégagé ; & pour me servir du Stile de MILTON, *elle bat de ses ailes les airs obéissans.*

Tel qu'on voit un Vaisseau, sur la Mer irritée,
Cotoïer, bord sur bord, la Terre souhaitée.
Tout d'un coup, il descend dans un Abîme afreux,
Et d'abord, on le voit s'élever jusqu'aux Cieux (*).

Cette

(*) MILTON, Parad. perdu. Liv. II. ℣. 632.

Cette liberté d'Esprit est un plaisir, qui qui ne se fait sentir qu'aux gens qui savent penser; & ceux-la trouvent, qu'il est un des plus grands & des plus excellens, dont on puisse jouïr.

SECT. IV.

JE me représente un Auteur & un Lecteur, comme deux Hommes qui voïagent ensemble : si le Livre est Manuscrit, c'est comme si l'Ecrivain prenoit l'autre dans sa propre chaise, au-lieu que s'il est imprimé, c'est une voiture publique. C'est ainsi que nous avons été plus long-tems en compagnie, que je ne l'aurois cru; mais nous voilà enfin à la dernière journée. Je ne sai comment mon Compagnon de voïage s'en trouve; mais pour moi, j'avoue que je suis bien-aise de me raprocher du logis.

Il y avoit autrefois un Proverbe, parmi les *Florentins*, qui peut-être est encore en usage, que COSA FATTA CAPO HA', *une chose faite a une tête*; c'est-à-dire, qu'une chose n'a point d'ame, qu'elle ne soit achevée; & cette principale circonstance lui manquant, elle est de très-petite utilité. Je suis toujours bien-aise de mettre la tête à ce que j'ai entrepris, parce qu'alors la chose est arrivée à sa perfection, autant que je suis capable de l'y conduire: d'ailleurs, parce qu'alors je suis libre, & je puis entre-

prendre quelque chose de nouveau. Quand je serai à la fin de cet Ouvrage, comme je le suis à sa dernière Division générale, j'aurai la satisfaction d'avoir fait tout ce qui dépendoit de moi, pour ma propre instruction. Car il est certain, que celui qui tâche de donner des Lumières à une autre, sur quelque matière que ce soit, en reçoit lui-même certaines réflexions, qui, suivant toutes les aparences, ne se feroient autrement jamais fait sentir à son esprit. Aussi, aurai-je le plaisir de me representer, que j'ai fait mon possible, pour me rendre utile au Public, autant que mon état me le pouvoit permettre. J'ai vu, qu'il manquoit un Ouvrage de la nature de celui-ci; & je ne connoissois personne, qui voulût se donner la peine d'y travailler; c'est ce qui m'a déterminé à publier mes pensées, sur ce nouveau sujet, avec toute la métode, dont j'ai été capable. Je sai trop bien, que l'Esprit Humain, & le mien en particulier, est sujet à se méprendre, pour croire, que j'ai eu raison par-tout; & l'on me fera plaisir de m'instruire, au cas qu'on trouve, que j'aie manqué dans quelque point essentiel. J'ai d'autant plus lieu d'espérer cette faveur, que je n'ai point fait dificulté de communiquer les lumières que j'ai cru avoir aquises, par ma grande aplication & par la peine que je me suis donnée, par raport à une matière qui m'a semblé pouvoir être un jour de quel-

quelque utilité au Public. Se tromper, n'eſt qu'un péché de foibleſſe, dont je ne prétens pas être exemt; mais de perſiſter dans une erreur, après en avoir été convaincu, c'eſt un péché mortel, que j'eſpére ne jamais commettre.

Mais, pour reprendre le fil de mon Diſcours, voïons quels ſont les avantages qui reviennent de la CONNOISSANCE.

Lorſque j'ai fait voir l'utilité, que le Public pouvoit tirer de l'Art de la Peinture & de la CONNOISSANCE, j'ai prouvé, que c'étoit un moïen qui tendoit naturellement à réformer les Mœurs, à épurer les Plaiſirs, à augmenter nos Richeſſes, nos Forces & notre Réputation. Ce ſont des avantages, que tout *Connoiſſeur*, en particulier, peut avoir, pourvu que la prudence acompagne ſon Caractère. Pour ce qui eſt des deux premiers, ils ne ſoufrent aucune dificulté; ni même les deux derniers, ſupoſé que nous aïons les deux autres conjointement, avec l'augmentation de nos Biens; & c'eſt la ſeule choſe que nous avons encore à examiner. Il eſt vrai, qu'on peut, ſans conſidération, emploïer à des Ouvrages de l'Art de trop grandes ſommes d'argent, & faire en cela plus de dépenſe, que les circonſtances où l'on ſe rencontre ne le peuvent permettre; cependant, ſi, comme je l'ai déja dit, la CONNOISSANCE eſt acompagnée de la Prudence, non-ſeule-

seulement on évitera cet inconvénient, mais même on en tirera du profit ; puis-qu'on peut placer son argent à des Pièces de Peinture, ou à des Desseins, aussi avantageusement qu'à quelque autre chose que ce soit ; & par-là, se faire un fond, qui raporte autant, que quelque autre Bien qu'on puisse avoir. D'ailleurs, il faut encore remarquer ici, que l'on prendra du goût pour le plaisir de la *Connoissance*, au-lieu de s'adonner à d'autres, qui non-seulement sont moins louables, mais même qui demandent une plus grande dépense.

Comme mon Discours s'adresse à tout le monde en général, je ne m'arrêterai pas à examiner les avantages qu'en peuvent tirer, en particulier, les Peintres, les Sculpteurs, & les autres Artistes de cette nature. Ils sont cependant très-considérables, non pas tant, par raport à la connoissance des Mains, ou à l'habileté à distinguer les Copies d'avec les Originaux, quoique c'en soit un véritablement ; mais sur-tout, en ce qu'ils peuvent découvrir exactement les beautés, & les défauts d'un Tableau, ou d'un Dessein ; & il est certain, que cette connoissance ne contribuera pas peu à les perfectionner, dans leur Art : mais comme c'est une matière à part, je me dispense d'en parler davantage ; & je laisse la chose à ceux qui y sont intéressés, pour y faire leurs réflexions.

Quoique la CONNOISSANCE soit une

de

de ces qualités qu'on ne regarde pas, comme absolument nécessaire à un Homme de distinction, il est cependant certain, qu'elle relève l'estime & la considération qu'on a d'ailleurs pour celui qui la possède.

Il est même impossible, que la chose soit autrement, pour peu qu'on fasse d'atention aux conditions qui sont absolument requises pour être bon *Connoisseur*. Que ses Idées sont belles ! quelle netteté il a à les concevoir, quelle force à les retenir, & quel art à les ranger ! que son jugement est fixe & solide ! quel fond d'Histoire, de Poësie & de Théologie ne doit-il pas avoir ! Aussi ne sauroit-il manquer d'en faire une bonne provision, en conversant continuellement avec de bonnes Pièces de Peinture & de Dessein, pour se perfectionner de plus en plus, & pour augmenter ses connoissances. Mais, pour ne pas multiplier les particularités, il n'y a point de doute, que celui qui possède ces qualités, dans un degré un peu considérable, n'ait une perfection que tout honnête-Homme devroit avoir, & qu'elle ne relève à proportion l'estime qu'on a pour lui.

Après la ruine de la Puissance *Romaine*, quand l'Ignorance, la Superstition, & les Ruses des Prêtres eurent pris la place des Arts, de l'Empire, & de la Probité, ce fut alors le comble du deshonneur de la Nature Humaine, qui avoit déja commencé,
depuis

depuis long-tems, en *Grèce* & en *Asie*. Dans ces tems misérables, & plusieurs Siècles après, Dieu sait s'il y avoit des *Connoisseurs*! Un Prince alors, se glorifiot fort de savoir seulement lire & écrire. Mais, dès que les Hommes commencèrent à se réveiller, & à prendre de nouvelles forces, la Literature, & la Peinture levèrent aussi la tête ; quoique l'une plus que l'autre. Le degré de vigueur, qui servit à produire un Dante, en fait de Literature, ne put, tout au plus, donner qu'un Giotto, pour la Peinture.

Les Arts demeurèrent dans cette inégalité, jusqu'au Siècle heureux de Raphael, qui fournit de grands Hommes, de toutes les espèces ; & ce fut dans ce tems-là, que ces Parties du Monde recommencèrent à se polir. Notre Nation même,

Ancienne, superbe, & fière dans les Armes,
<div style="text-align:right">Milton.</div>

renonça à sa rudesse *Gothique*, & commença de bonne heure à imiter ses Voisins, dans leur politesse ; en quoi, depuis cette révolution, qui arriva, il n'y a qu'environ deux cens ans, elle a égalé les autres, pour ne pas dire, qu'elle les a surpassées, en plusieurs rencontres. Si nous continuons, le tems viendra, qu'il sera aussi honteux à un Homme de distinction, de n'être pas *Connoisseur*, qu'il l'est aujourd'hui, de ne sa-

savoir lire que sa propre Langue, ou de ne savoir pas remarquer les beautés, qui se trouvent dans un Auteur.

La Peinture n'est qu'une autre espèce d'Ecriture; mais semblable à ce qu'étoient anciennement les Hiéroglifes: c'est un Caractère qui n'est pas fait pour tout le monde. Pouvoir le lire, c'est non-seulement savoir, que c'est une telle Histoire, ou un tel Homme; mais aussi, c'est voir les beautés de la Pensée & du Pinceau, du Coloris & de la Composition, de l'Expression, de la Grace, & de la Grandeur qui s'y rencontrent; & c'est une espèce d'ignorance & de manque de politesse, que ne pouvoir pas le faire.

Efectivement, lorsque dans une Compagnie, comme cela arrive très-souvent, on fait rouler la Conversation sur la Peinture, un Homme qui est *Connoisseur* s'y distingue sur le reste, de-même qu'une personne d'esprit, ou un savant, lorsqu'il s'agit de quelque sujet de sa compétence.

Quand, au-contraire, un Homme qui se trouve dans ces sortes d'ocasions, n'est pas *Connoisseur*, le silence, qu'il est obligé de garder, fait tort à son Caractère; ou il fait encore une plus mauvaise figure, lors qu'il veut passer pour ce qu'il n'est pas, en presence de gens, qui connoissent son ignorance. *Ne voïez-vous pas*, dit APELLE à MEGABYSE, Prêtre de DIANE, *que ces petits garçons qui broient mes Couleurs,*
vous

vous regardent avec respect, à cause de l'Or & de la Pourpre de vos vêtemens, pendant que vous gardez le silence ; mais, dès que vous voulez raisonner, sur ce que vous n'entendez pas, ils ne sauroient s'empêcher de se moquer de vous.

Ceux qui sont de véritables *Connoisseurs* ont encore cet avantage, qu'ils n'ont pas besoin de demander le jugement des autres, ni de s'en raporter à ce qu'ils disent sur une Pièce de l'Art, puis-qu'ils en peuvent juger eux-mêmes. J'ai dit, ceux qui sont de véritables *Connoisseurs*; & je le répète, parce qu'il y a des gens qui se piquent d'être *Connoisseurs*, & qui sont regardés sur ce pié-là par d'autres, quoiqu'ils n'aient pas plus de prétentions à ce Caractère, qu'un bigot ou un hipocrite en a à la véritable piété. Voici une observation qu'a faite, autant que je m'en puis souvenir, Mylord BACON, quoiqu'il importe peu de qui elle soit, pourvu qu'elle se trouve juste : *Un peu de Philosophie fait un Athée, au-lieu qu'un grand fonds de ses lumieres produit un bon Chretien.* De-même, un peu de *Connoissance* éloigne beaucoup plus un Homme, des avantages qu'a un véritable *Connoisseur*, que s'il n'en avoit point du tout, lorsque la trop bonne opinion qu'il a de sa capacité, la prévention de ses Amis, ou la flaterie de ceux qui dépendent de lui, l'engagent à s'arrêter-là ; & qu'il s'imagine, que le tout consiste dans le

peu

peu qu'il connoit. Car la conduite d'un tel Homme est fort capable, non-seulement de le rendre ridicule auprès des *Connoisseurs*, quelque estimé qu'il puisse être des Ignorans ; mais aussi, il est en proie à ceux qui s'apliquent à découvrir, & à profiter de la folie de ces présomtueux *Connoisseurs* avortons, qui ne manqueront pas de se persuader qu'ils en savent autant, & par-là, donneront tête baissée dans le piége ; au-lieu qu'un Homme qui se défie de ses forces, évite ce danger. Il faut, donc, bien se garder de croire trop tôt, qu'on est *Connoisseur*, quand on n'a ni principes, ni expérience ; car, bien loin que cette prévention soit de quelque utilité, elle peut au-contraire porter beaucoup de préjudice.

Lorsque nous venons au Monde, à peine participons-nous même à la Vie animale : nous avançons pourtant, dans une espèce de *probation*, vers la Vie raisonnable ; où étant arrivés, nous sommes, comme notre sainte Religion nous l'enseigne, Candidats à l'Immortalité glorieuse. Nos forces s'augmentent naturellement avec le tems ; & nous devenons des Animaux plus considérables. Par les instructions que l'on reçoit, & par les observations que l'on fait, chacun se procure une certaine portion de l'Art & de la Sience, en partie d'une manière insensible, & en partie par une aplication directe ; & c'est à proportion de ces

progrès, que nous avançons dans l'état raisonnable.

De Sujets très-petits se forment des Héros,
Tels qu'étoient les Ammons, *les* Césars, *les*
　Nassaus.

<div align="right">GARTH.</div>

La Plume de Milton, *d'*Homère, *ou de* Virgile
N'a pas toujours écrit d'un si ravissant stile :
L'admirable Pinceau du divin Raphaël,
Par degrés, s'est aquis un renom immortel :
Tout fameux qu'est Newton, *sa profonde Sience*
N'a pas été d'abord de la même évidence.

Mais, à quelque période que la Nature Humaine puisse arriver, de quelque étendue que soit sa Capacité, chaque Individu est une espèce de *Centaure*, ou de Créature mixte : il est, à certains égards, un Etre raisonnable, & à d'autres, ce n'est qu'un pur Animal ; il ressemble au Tableau capricieux, dont parle VASARI (*), sur la fin de la Vie de TADDÉE ZUCCARO, qu'il dit être alors dans la Collection du Cardinal DI MONTE. On peut voir, dans certains points de vue, le Portrait de HENRI II. Roi de *France*, dans d'autres le même Visage, mais renversé ; & dans d'autres encore, une Lune, avec une Anagrame en Vers. On peut aussi envisager l'Homme dans diférens jours : dans l'un, on peut le voir arrivé

(*) Vol. II. Part. III. pag. 712.

vé à l'état raisonnable le plus éloigné de l'Animal ; dans un autre, on le voit en un état où il n'a pas fait tant de progrès ; & dans un troisième, on voit qu'il demeure toute sa vie dans l'état de l'Enfance. Cela vient de ce que nous n'avons pas assez d'adresse de corps & d'esprit, ni assez de tems pour faire beaucoup de chemin dans plusieurs routes à la fois ; & la plupart des gens s'arrêtent tout court, sans pouvoir exceller dans aucun Art ni dans aucune Sience, même des moins considérables.

C'est ce qui fait que nous sommes excusables, de nous trouver absolument ignorans, dans de certaines matières. C'est une chose qui ne fait aucun tort à notre réputation, si à certains égards, nous sommes de purs Animaux, & que nous nous trouvions obligés d'avoir recours à d'autres, qui sont à leur tour des Animaux, quoiqu'ils soient, pour ainsi dire, des Etres supérieurs, par raport aux qualités qui nous manquent. En cela, ils ont le dessus sur nous ; ils sont nos Guides, & nos Maîtres ; dans ces sortes de choses, ils sont des Etres raisonnables, & nous ne le sommes point ; du moins, nous ne le sommes, que dans un degré au-dessous d'eux. C'est ainsi, que nous dépendons tous les uns des autres, pour supléer à nos imperfections particulières. Mais, si l'on nous excuse en cela, c'est une excuse qui n'est fondée que sur la né-

cessité

cessité des choses. Car il est indigne d'un Être raisonnable, de retenir la moindre marque qui tienne de la Brute, lors qu'il est en son pouvoir de s'en défaire.

Il est également honteux & préjudiciable d'être dans un état de dépendance & de tutèle. Notre condition s'avance vers la perfection, à mesure que nous avons en nous-mêmes les choses nécessaires & les Ornemens de la vie, sans être obligés d'emprunter des autres le secours, que nous ne pouvons obtenir, sans donner quelque chose du nôtre, pour l'équivalent. D'ailleurs, il arrive rarement, qu'un Homme se donne autant de peine, pour ce qui nous regarde, que pour ses propres afaires; outre que nous ne pouvons être sûrs de son intégrité, en toutes sortes de cas. Il y en a où nous avons grande raison de nous en défier; & même il s'en trouve quelques-uns, où nous aurions tort de croire, que cet Homme voulût nous parler à cœur ouvert.

Il est vrai, qu'un honnête Homme peut se trouver dans des circonstances, qui ne lui permettent pas de s'apliquer à devenir un *Connoisseur* achevé, sans que cela déroge à son Caractère. Ce n'est pas non plus, à lui, ni aux autres qui se rencontrent dans le même cas, mais seulement à ceux qui en ont le tems & les ocasions, que j'ai pris la liberté de recommander l'Etude en question. Ces premiers peuvent cependant, s'ils

le jugent à propos, faire un amas de Tableaux ou de Desseins, comme de choses, qui ont leur utilité & leurs beautés, à l'égard même de ceux qui ne les voient que superficiellement. Les Circonstances où ils se trouvent les justifient de se soumettre à la direction & aux avis d'autrui, sauf à eux de s'en tirer au meilleur marché qu'ils pourront le faire, & avec toute la prudence dont ils sont capables; de même que cela se pratique en matières de Droit, de Médecine, ou dans quelque autre cas que ce soit. Il faut pourtant avouër, qu'il nous est plus honorable & plus avantageux, dans cette rencontre, comme dans toutes les autres, de juger par nous-mêmes, lors que nous pouvons le faire.

Un Homme qui pense hardiment, librement, & à fond, un Homme qui se sert de ses propres yeux, a une assurance & une sérénité d'esprit, que n'a, ni ne sauroit avoir celui qui dépend d'autrui. Il n'est pas si sujet à être trompé qu'un autre, qui se laisse conduire aux conseils qui lui viennent de tous les côtés, & que lui donnent souvent des gens qui agissent par diférens motifs.

Lors qu'on dit à un veritable *Connoisseur*, qu'un Tableau ou un Dessein, qui lui apartient, est une Copie, qu'il n'est pas si excellent, qu'il n'est pas d'une si bonne Main, qu'il se l'imagine, ou quelque autre chose que ce soit, quoique cela lui eût pu autrefois

fois caufer de l'inquiétude ; s'il y trouve à préfent les marques inconteftables d'un Original, les Caractères indubitables de la Main, & qu'il juge de la bonté par des principes, fur lefquels il puiffe fe repofer, tout ce qu'on dit contre fes lumières ne fait aucun éfet fur lui. De-même, fi on lui préfente un Deffein ou un Tableau, & qu'on lui dife, qu'il eft de la Main du Divin RAPHAEL; fi on lui dit, qu'il y a une Tradition affurée qui porte, que c'eft ce Peintre qui l'a fait; qu'il a été examiné par les plus habiles juges d'*Italie*, ou d'ailleurs; malgré tous ces contes, fi ce *Connoiffeur* judicieux n'y trouve aucune fineffe de penfée, aucune jufteffe ni force d'Expreffion, aucune correction dans le Deffein, aucune bonté dans la Compofition, dans le Coloris, ni dans le Maniment, enfin aucune Grace, ni aucune Grandeur; mais qu'au-contraire, la Pièce reffemble à l'Ouvrage d'un Gâte-Métier, il ne fait aucun état de tout ce qu'on lui alègue en fa faveur. Il eft convaincu, par lui-même, que cette Pièce n'eft, ni ne fauroit être de RAPHAEL.

FIN.

ADDENDA.

Tom. I.

Essai sur la Théorie &c.

*Page 35. Ligne 9.
Après ce Mot, d'ailleurs. Ajoutez.*

Quoique cette Pensée soit assez belle, elle n'est pourtant point originale d'Albani, qui, selon toute aparence, l'aura prise de la Description d'un semblable Sujet du Parmesan. Voïez Vasari, *Vite de' Pittori, &c, Fiorenza* 1568. Part. III. Vol. I. pag. 236.

p. 40. *l.* 30. *après* au Soleil.
Comme Salvator Rosa l'a fait.

Tom. II. Q *p.* 43.

p. 43. *l*. 26. *après* un même instant.

J'observerai encore, sur le Carton d'ANANIAS, que RAPHAEL a été si scrupuleux à ne pas rompre l'Unité du Tems, qu'il n'a pas representé la Mort de SAPHIRA, qui arriva d'abord après; il ne l'y a pas même fait entrer. Cependant on y voit une Femme qui nous fait penser à elle, sans qu'on puisse reprocher de faute à RAPHAEL.

p. 47. *l*. 15. *après* qu'on y remarque.

C'est encore pour cette raison, que dans le Carton d'ANANIAS, on ne voit pas l'Argent qu'on avoit mis, un moment auparavant, aux piés des Apôtres; car il faut éviter de petites circonstances, si elles ne sont point absolument nécessaires.

p. 83. *l*. 16. *après* avec le doigt, *à la place de* & il represente cet Apôtre avec deux Clefs, qu'il vient de recevoir.

Il s'y trouve encore un autre bel exemple d'*Expression*. Cette Pièce a été faite, selon les aparences, pour faire honneur à la Dignité Papale: on

y devoit repréſenter S. Pierre, dans ſon plus auguſte Caractère, qui conſiſte en ce que Jesus-Christ lui confia les Clefs & ſon Troupeau; mais, comme le Seigneur ne lui commit le dernier, que quelque tems après l'autre, puiſque ce n'a été qu'après la Réſurrection, au-lieu que le cas des Clefs arriva avant le Crucifiment, on ne pouvoit pas repréſenter ces deux Evènemens enſemble, ſans bleſſer l'Unité du Tems. On a, donc, donné à entendre le premier, en mettant les Clefs à la main de S. Pierre.

ADDENDA.

Tom. II.

Essai sur l'Art de Critiquer, &c.

Pag. 83. lig. 12. ôtez, Mais, si le Dessein d'une *Lucrèce*, & *tout le reste de ce Paragrafe. Ajoutez à la place.*

& avec succès, comme Vasari l'assure; mais il ne vécut pas long-tems après. Ce qu'il a fait, pendant qu'il avoit l'Esprit ocupé ailleurs qu'à la Peinture, & non-seulement de sa Chimie, mais aussi de sa Pauvreté, qui en fut la suite, ne pouvoit pas, selon les aparences, égaler ce qu'il avoit fait auparavant, par Amour de son Art, & dans le tems que ses afaires étoient sur un bon pié.

ERRA-

ERRATA.

Tom. I.

Essai sur la Theorie &c.

Pag.	Lig.	Se trouve	Lisez
1.	3.	riches	magnifiques
2.	19.	ell' a	elle a
10.	21.	se rectifieront	le seront
15.	12.	feroit, un Poëte	feroit un Poëte
25.	27.	Cette demande, quelque extraordinaire qu'elle puisse paroître, ici & dans	Cette demande, pour tout ce qui poura paroître extraordinaire, ici & dans
27.	28.	plusieurs Parties	plusieurs Branches
31.	1.	Fruits le Père	Fruits; le Père
ibid.	2.	pour les Fleurs,	pour les Fleurs;
ibid.	6.	Persellis; &c.	Persellis, &
37.	25.	il a inventé trois Lumières diférentes, l'une qui émane de l'Ange, la seconde est l'éfet d'une Torche, & la troisième est causée par la lueur de la Lune	il a inventé quatre Lumières diférentes, deux qui émanent des deux Anges, la troisième est l'éfet d'une Torche, & la quatrième est causée par la lucur de la Lune
38.	19.	D'autres l'ont, voulu.	D'autres l'ont voulu
39.	30.	çauroit	ç'auroit
40.	22.	Il ne faut point representer dehors, mais dans le Temple, la Femme surprise en adultère	Quand Alexandre se presente à la Famille de Darius, cette Action se doit passer sous une Tente, au lieu que Paul Veronese l'a representée dehors
ibid.	25.	d'Alexandre	du même Alexandre
43.	14.	Carton des Clefs données à St. Pierre	Carton Pasce Oves
44.		ôtez	expri-

ERRATA.

Pag.	Lig.	Se trouve	Lisez
44.	22.	ôtez que l'Unité de tems y est conservée, &	
54.	ult.	ôtez peints par RAPHAEL au *Vatican*	
75.	22.	exprimée, autrement.	exprimée autrement
76.	31.	di NASONE	de' NASONII
83.	16.	ôtez & il represente cet Apôtre avec deux Clefs qu'il vient de recevoir	
94.	1.	ils ont aproché	il a aproché
95.	9.	on ne peut pas	d'où l'on ne peut
ibid.	23.	tristes	pesantes
98.	1.	Peinture	Pièce
ibid.	31.	ôtez dont ces sortes de Nuages font partie;	
119.	14.	Patie	Partie
130.	28.	particulièrement	en partie
138.	2.	les Grotesques	les *Sujets* Grotesques
144.	29.	A la seule Raison elle doit sa naissance:	Elle soit agrandie & s'augmente en puissance,
		C'est d'elle que lui vient sa force, sa clarté	Ainsi qu'un jour serain croit en force en clarté.
		Comme, vers l'Orient, le Printemps & l'Eté	Lorsque le doux Printems & le charmant Eté
145.	1.	pays	Climat
147.	20.	ôtez encore	
ibid.	30.	ou biens	ou bien
148.	14.	apès *éternel*	ajoutez note marginale, (*) MILTON Paradis perdu. Liv. IV. vs. 266.
150.	7.	bon, *Peintre-en-Portrait.*	bon *Peintre-en-Portrait*
151.	17.	son peu de son discernement	son peu de discernement
152.	16.	ôtez qui	
153.	6.	au *Airs*	aux *Airs*
161.	18.	d'elles	d'elle
173.	10.	c'a eté parmi ceux	ç'a eté ordinairement parmi ceux
177.	18.	mais qui connoît point	mais qui ne connoît point
184.	5.	exellent	excellent
188.	9.	Globle	Globe
	ibid.	tout	tout

ERRATA.

Pag.	Lig.	Se trouve	Lisez
188.	13.	tout le monde, fait	tout le monde fait
190.	22.	la	les
198.	13.	propre; parceque	propre, & parceque
ibid.	16.	ôtez mais	
ibid.	ult.	qu'il est Stile	qu'il est le Stile
202.	6.	On ne pouroit	On en pouroit
ibid.	9.	Tableaux	Tableau
213.	17.	*s'il te plait*	*maintenant*
216.	21.	par	pas
220. L. 23. Col. 6.		1672.	1665.
ibid. L. 27. Col. 6.		1660.	1663.
221. L. 2. Col. 2.		Bolonoi	Bolonois
ibid. L. 2. Col. 3.			après Lig. 3. ajoutez 1601.
ibid. L. 6. Col. 6.		1668	1661.
ibid. L. 7. Col. 6.		1638	1674.

Tom. II.

ESSAI SUR L'ART DE CRITIQUER, &c.

Pag.	Lig.	Se trouve	Lisez
4.	11.	Je n'ai rien fait	Je n'ai rien dit
7.	28.	elle	elles
14.	21.	permis dire	permis de dire
15.	20.	*parfaite*	*parfaite*
21.	3.	*nouvelle*	*plus belle*
22.	28.	aussi raport	aussi par raport
26.	8.	ôtez car	
34.	20.	qu'il a-t-il	qu'y a-t-il
45.	12.	ôtez car	
58.	5.	d'excellence	d'excellence
63.	18.	Schidone a imité Lanfranc, & d'autres le Correge	Schidone, Lanfranc, & d'autres ont imité le Correge
65.	8.	aussi	ainsi
90.	12.	riqueur	rigueur
107.	9.	il y ont	ils y ont
115.	13.	caractérique	caractéristique
116.	28.	facile	dificile

ERRATA

Pag.	Lig.	Se trouve	Lisez
119.	1.	ae la	de la
124.	16.	ôtez un nous	
134.	14.	le Poste de l'Honneur	L'état d'un Homme neutre
150.	7.	aussi	ainsi
168.	25.	contribueroit	continueroit
173.	20.	changé	chargé
174.	5.	Dessein	Dessein
192.	30.	n'en en ont	n'en ont
209.	7.	de l'être. Nous espérons	de l'être, comme nous espérons
216.	22.	Tel qu'on voit &c. ôtez ces quatre vers consécutifs	
222.	4.	glorifiot	glorifiois

Contraste insuffisant

NF Z 43-120-14

Pagination incorrecte — date incorrecte

NF Z 43-120-12

www.ingramcontent.com/pod-product-compliance
Lightning Source LLC
Chambersburg PA
CBHW071525220526
45469CB00003B/652